EL Mexterminator

GUILLERMO GÓMEZ PEÑA

EL mexterminator

ANTROPOLOGÍA INVERSA DE UN PERFORMANCERO POSTMEXICANO

Introducción y selección de Josefina Alcázar

OCEANO

FIDEICOMISO PARA LA
CULTURA
MEXICO/USA

THE ROCKEFELLER FOUNDATION ◆ FUNDACION CULTURAL BANCOMER
FONDO NACIONAL PARA LA CULTURA Y LAS ARTES

citru

CONACULTA • INBA

EL mexterminator

Antropología inversa de un performancero postmexicano

© 2002, Guillermo Gómez Peña
© 2002, Josefina Alcázar, por la introducción

D.R. © Editorial Océano de México, S.A. de C.V.
Eugenio Sue 59, Colonia Chapultepec Polanco
Miguel Hidalgo, Código Postal 11560, México, D.F.
Tel 5279 9000 – Fax 5279 9006
info@oceano.com.mx

PRIMERA EDICIÓN
ISBN: 970-651-557-7

IMPRESO EN MÉXICO / PRINTED IN MEXICO

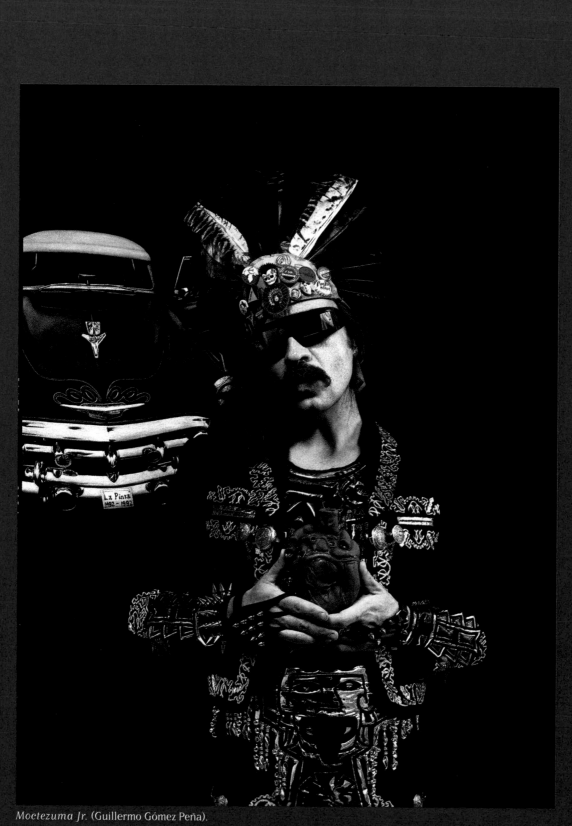

Moctezuma Jr. (Guillermo Gómez Peña).
Cortesía del Walker Arts Center.

Para Carolina, mi jainita.

Para mi madre Doña Martha, la reina de los cocoteros.

Y para mi hijo Guillermo Emiliano, el "cholo zut".

*Para ellos que me sostienen en el vacío con su amor
y nunca me hacen preguntas innecesarias.*

índice

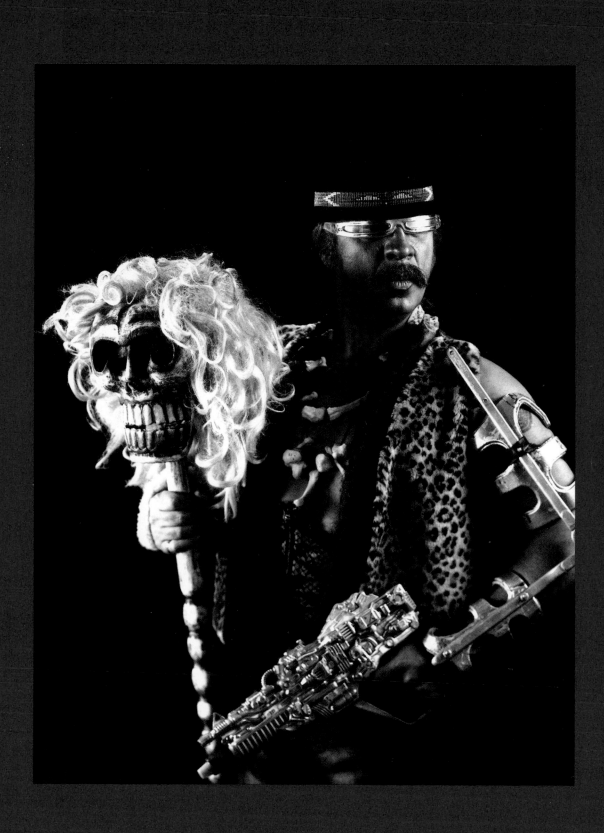

El Mad Mex (Guillermo Gómez Peña),
superhéroe de los migrantes.
Eugenio Castro.

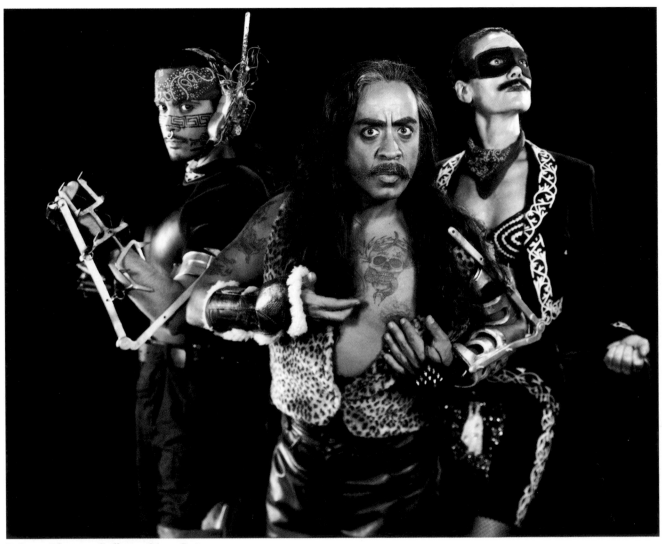

Roberto Sifuentes, Guillermo Gómez Peña
y Sara Shelton-Mann en *Borderscape 2000*.
Eugenio Castro.

La antropología inversa de un performancero postmexicano

JOSEFINA ALCÁZAR

Hoy, al iniciar el siglo XXI, vivimos en un mundo interconectado e interrelacionado en todos los niveles. Es un mundo intercultural donde las fronteras se quiebran y se desdibujan. Todo aquello que la modernidad había definido, acotado y sistematizado parece trastocarse; las piezas ya no se ajustan en el lugar que tenían establecido, se resbalan, se pegan unas a otras para crear formas desconocidas que se travisten y se duplican, confundiéndose la pieza original con la copia. Los viejos compartimentos estancos ya no sirven para demarcar y clasificar las formas de arte; nuevas formas híbridas surgen con gran ímpetu rompiendo esquemas y modelos oxidados por el paso de los años, formas que no respetan fronteras ni feudos, hijas de la televisión y de padre desconocido, engendradas vía satélite, registradas en la internet y radicadas en la aldea global.

Dentro de esta estética de la posmodernidad se encuentra el performance, forma híbrida que se nutre del arte tradicional —como el teatro, las artes plásticas, la música, la arquitectura, la poesía y la danza—, del arte popular —como la carpa, el cabaret, el circo— y de nuevas formas de arte —como el cine experimental, el video-arte y el arte digital. Pero también se nutre de fuentes extra-artísticas como la antropología, el periodismo, la sociología, la semiótica, la lingüística. El performance es un arte interdisciplinario por excelencia.

El performance surge en la década de los setenta, y no es posible su comprensión mediante los parámetros de estudio tradicionales. El arte posmoderno, dice François Lyotard, no está gobernado por reglas ya establecidas, y no puede ser juzgado por medio de un juicio determinante de categorías conocidas.[1] Artistas de muy variados campos, hartos de las limitaciones que les imponían las disciplinas tradicionales, decidieron cruzar las fronteras que coartaban, que imponían restricciones y cortapisas a la imaginación y la creación. Rompieron con las normas y reglas establecidas en cada disciplina; cruzaron la línea que separa a las artes tradicionales; abolieron los límites entre alta cultura y cultu-

1. Jean-François Lyotard, *La posmodernidad (explicada a los niños)*, Gedisa, Barcelona, 1987, p. 25.

ra popular; trastocaron las nociones de lo público y lo privado; cruzaron la frontera entre consciente e inconsciente, entre sueño y vigilia, entre razón y locura; profanaron la noción de arte, lo bajaron de su pedestal y lo llevaron a la vida cotidiana; celebraron la mezcla y el pastiche, lo híbrido y lo ambiguo; usaron como materiales la basura y la chatarra, así como lo comercial y lo industrial; cruzaron los límites entre países y culturas, y buscaron en el otro la manera de comprenderse a sí mismos.

El destacado performancero Guillermo Gómez Peña es un eslabón de esta cadena de artistas visionarios. Gómez Peña expresa una nueva sensibilidad de cuerpos cruzados por líneas culturales. Las fracturas en las tradicionales líneas de demarcación le permiten apropiarse de esos intersticios y construir un espacio de libertad. Su caso es paradigmático de este proceso, pues expresa, muy claramente, el surgimiento de una nueva conciencia que no sólo acepta el reto de asumir la biculturalidad, sino que, además, se propone desarrollarla y promoverla. Gómez Peña, nacido en México y avecindado en Estados Unidos, es un fuereño permanente, un funambulista cultural que camina sobre líneas fronterizas: nacionales, culturales, lingüísticas, étnicas, disciplinarias, artísticas y, por tanto, se enfrenta a los prejuicios, velados o descarnados, sobre el Otro. Y esa delgada cuerda por la que camina Gómez Peña, desarmando y desmitificando al Otro, está tensada por la ironía.

Guillermo Gómez Peña es un artista multifacético de renombre internacional: performancero, ensayista, poeta, videoartista e intérprete cultural, y en todas estas actividades utiliza la parodia y la ironía como herramientas de transgresión. Gómez Peña maneja la parodia como una imitación burlesca, pero una imitación que intenta ser reconocida como tal; exagera algunos rasgos característicos del concepto, la obra, o la idea original que pretende criticar. Explota el humor planteando la idea de manera incongruente, combinando el lenguaje y el estilo original con elementos completamente ajenos al tema. Con la ironía, pone en tensión y conflicto dos significados contradictorios, uno de los cuales, el aparente, se presenta como la verdad, pero cuando el contexto de este significado se desarrolla en profundidad, se descubre sorpresivamente otra realidad. El conflicto entre estos dos significados permite que la tensión se resuelva de manera armónica a favor de uno de ellos. La manera común de entender la ironía es que dice lo contrario de lo que se quiere decir, lo que obliga a reflexionar. Goethe decía que la ironía eleva la mente por encima de la felicidad o la infelicidad, lo bueno o lo malo, la muerte o la vida y que a través de esta elevación podemos ver nuestras propias faltas y errores con un espíritu juguetón, y que aún los científicos deberían ver sus descubrimientos con ironía, pues sólo son verdades provisionales.

Gómez Peña no sólo maneja la parodia y la ironía sino que suele jugar con la paradoja y la contradicción, con el pastiche y la yuxtaposición de imágenes, y a través de ellos explora y expone sus múltiples identidades: chicano, mexicano, chicalango, latinoamericano, hispanic, mexicoamericano. Todas estas identidades cobran vida en personajes como el Mariachi Liberachi, el Border Brujo, el Guerrero de la Gringostroika, San Pocho Aztlaneca, el Aztec High-Tech, el Untranslatable Bato, el Mexterminator y el WebBack.

Con la capacidad irónica que lo caracteriza y con una admirable destreza conceptual, ha dibujado un mosaico celebratorio de la diversidad cultural, del diálogo multicultural y del respeto al Otro.

performance, arte híbrido

A medida que el mundo se empequeñece, el temor por el Otro, por el diferente, se acrecienta y es entonces cuando el peligro de la intolerancia, que siempre está al acecho, se hace presente. El performance permite expresar situaciones interculturales donde los márgenes establecidos se fracturan, tal como ocurre en la línea entre México y Estados Unidos. Permite configurar nuevos mapas interculturales que ensamblan de modo diferente los espacios tradicionales de la creación. En el centro de este proceso hallamos una teatralidad polimorfa que migra de su antiguo lugar para dirigirse a los márgenes y cruzar espacios culturales, nacionales, étnicos, lingüísticos y profesionales; una teatralidad que se abre a nuevas formas de expresión. El performance es un medio para expresar las cambiantes formas plurinacionales y transfronterizas que ocurren en el México que está naciendo con la instalación y la puesta en escena del Tratado de Libre Comercio, y en el seno de comunidades de origen mexicano en los Estados Unidos, que sienten el impulso de crear una nueva identidad en el contexto de la cultura dominante.

El performance es un espacio de libertad, un espacio que busca ampliar los horizontes del arte y de la vida, un espacio transgresor, pero también un espacio lúdico. El artista del performance desafía la obsesión por la pureza, se enriquece con lo diverso, sabe que los márgenes son una invitación a que los crucen, intuye, como Alicia, que hay un mundo fantástico del otro lado del espejo.

El performance surge en la década de los setenta y es heredero de las vanguardias históricas de principios del siglo XX como el dadaísmo, el futurismo, el surrealismo, el teatro experimental ruso, el estridentismo, la escuela de Bauhaus, el constructivismo, el

suprematismo; y de los movimientos vanguardistas de la segunda mitad del siglo como el expresionismo abstracto, el pop art, los happenings, fluxus, el arte situacional y los efímeros pánicos. Aunque muy distintas entre sí, estas corrientes tienen algo en común: el deseo de romper con las ataduras, las limitaciones y las definiciones que intentan encasillar, coartar y castrar la expresión artística.

El arte conceptual tiene sus raíces en el dadaísmo, y en particular en Marcel Duchamp quien sostenía que la actividad mental del artista era de mayor significación que el objeto creado. Su irreverencia frente al convencionalismo estético y su rechazo a lo que llamaba el arte retinal lo llevó a la elaboración de los ready-made como el mingitorio al que tituló *Fuente* y firmó con el nombre de R. Mutt; más tarde Duchamp declararía: "les tiré el orinal a la cara, y ahora vienen y lo admiran por su belleza". En 1913, Duchamp hizo su primer ready-made, la famosa *Rueda de bicicleta*, una rueda de bicicleta montada en una silla de metal. Rompía, así, la división entre obra de arte y objetos de la vida cotidiana, pero sobre todo, alteraba el curso del arte tradicional. Marcel Duchamp no sólo revolucionó las artes visuales, sino que cambió la forma de entender el arte al desplazar la importancia del objeto resultante y enfatizar la concepción y el proyecto de la obra, en donde el arte se vuelve una reflexión sobre el arte mismo.

La vanguardia de los cincuenta y sesenta tampoco respeta los viejos límites entre las diferentes artes, incursiona en ellas y atraviesa disciplinas. Reivindica la no separación entre el arte y la vida, consigna dadaísta que cobra gran fuerza en este periodo, refleja el hartazgo de una cultura que exalta el progreso y que provoca dos cruentas guerras mundiales. En busca de otras posibilidades los artistas vuelven la mirada hacia el Oriente y encuentran en las nociones de azar e indeterminación el camino para los happenings de los sesenta. Kaprow decía que "en contraste con el arte del pasado, los happenings no tienen comienzo, medio ni fin estructurado. Su forma es abierta y fluida, nada evidente se persigue en ellos y por consiguiente nada se gana salvo la certidumbre de un cierto número de situaciones y acontecimientos a los cuales se está más atento que de ordinario. Sólo existen una vez (o sólo algunas veces), y luego desaparecen para siempre y otros los reemplazan".[2] Incluso dio algunos lineamientos para evitar la sensación de teatralidad en los happenings: mantener permanentemente la relación entre el arte y la vida cotidiana, buscar temas por completo diferentes a los que se presentan en el teatro, no usar espacios teatrales, romper la continuidad temporal del evento y eliminar la pasividad de la audiencia.

2. Allan Kaprow, *Art News*, mayo de 1961, citado por Jean-Jacques Lebel, "El happening", en *Máscara*, núm. 17-18, abril-junio 1994, p. 37.

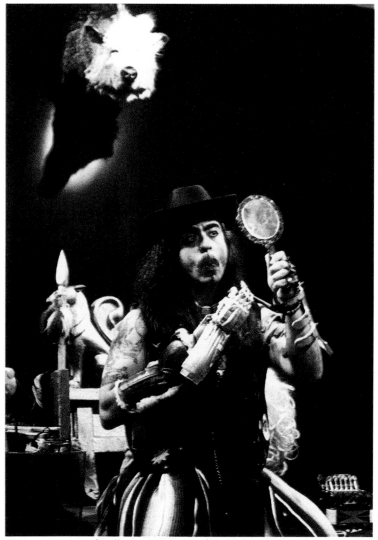

El Mexterminator (Guillermo Gómez Peña) en Nueva York.

Eugenio Castro.

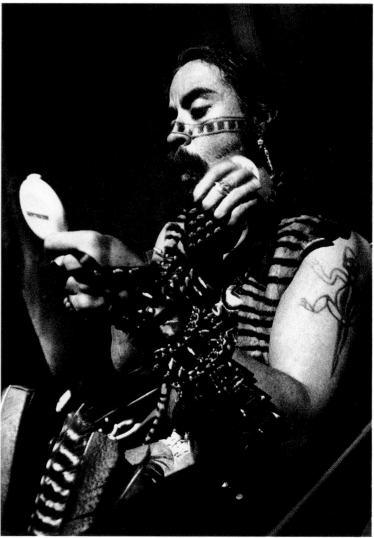

Guillermo Gómez Peña termina de aplicarse el maquillaje ritual, minutos antes de presentarse al público.

Mónica Naranjo.

Los happenings son eventos en tiempo y espacio reales, no se intenta crear una ilusión temporal-espacial ni la ilusión de un personaje. Los participantes son ellos mismos que llevan a cabo una serie de acciones. Michael Kirby señala que es más preciso describir los aspectos imprevistos del happening como "indeterminados" que como "improvisados".

Hay una gran variedad en la naturaleza de los happenings. En algunos la audiencia toma parte en el evento, en otros no; algunos se realizan al interior de una galería, otros prefieren las calles o algún espacio exterior; algunos siguen un guión, otros son más indeterminados.

Muchos de los artistas que realizaban happenings se rebelaban contra el mercantilismo y, por lo tanto, hacían un arte que no fuera permanente ni derivara en ningún objeto que se pudiera poseer. El movimiento de artistas plásticos hacia el happening, y más tarde hacia el performance, no sólo fue una ruptura de las ataduras bidimensionales y un deseo de cruzar los campos disciplinarios sino que, también, significaba un intento de evitar la mercantilización de sus obras. Cuando las obras de arte entran al mercado juegan fuerzas que poco tienen que ver con el valor estético, cualquiera que sea la versión de éste que uno suscriba, y se convierten en objetos de especulación.

La pintura y la escultura se teatralizaban, se integraban con el medio ambiente y con la vida cotidiana. Pero también buscaban ampliar el campo perceptual y algunos artistas realizaban "experiencias dirigidas a liberar al aparato perceptual del control del ego y a ampliar el campo de la percepción".[3] De esta búsqueda surge el performance, y surge cuestionando el concepto de arte, de artista y de obra de arte. Además, el performance se cuestiona a sí mismo constantemente, se redefine para no perder su fuerza transgresora. El performance es un arte no objetualista, un arte conceptual donde la presencia física del artista, su cuerpo, se vuelve espacio de significación: el objeto y el sujeto creador quedan integrados. Algunos afirman que el cuerpo con su sudor, sus lágrimas, sus excrecencias, y como expresión del género es el único lugar real donde puede existir la diversidad. Nuevos soportes y nuevos materiales son esgrimidos para intervenir la realidad, no para crear objetos. Se da primacía al proceso de creación y no al producto. Se propone la no diferenciación entre arte y vida cotidiana. Los espectadores son llamados a convertirse en críticos activos, a integrarse en un intercambio intersubjetivo, incluso a convertirse en cómplices.[4]

3. Jean-Jacques Lebel, op. cit., p. 33.
4. Sobre el intercambio subjetivo véase: Amelia Jones, *Body Art/Performing the Subject*, University of Minnesota Press, Minneapolis, 1998, p. 31.

La presencia del artista dentro de la obra, la teatralidad contenida en este hecho, es rechazada por quienes repudian el desvanecimiento de los límites entre las disciplinas. La lucha contra la teatralidad en las artes plásticas se convirtió en el lema del crítico Michael Fried, y en un célebre texto señala que "el éxito, incluso la supervivencia, de las artes plásticas depende cada vez más de su habilidad de derrotar lo teatral".[5]

Lyotard dice que la estética moderna "permite que lo impresentable sea alegado tan sólo como contenido ausente, pero la forma continúa ofreciendo al lector o al espectador,[...] materia de consuelo y de placer".[6] Mientras que el arte posmoderno se refiere a lo impresentable, se niega a la consolidación de las formas bellas, busca presentaciones nuevas pero no para gozar de ellas, sino para saber que hay algo impresentable.

El arte conceptual completa la ruptura con el arte tradicional iniciada por los dadaístas, muy especialmente por Marcel Duchamp. El arte no está en el objeto, sino en la concepción del artista, a la cual el objeto está subordinado. Al abolir la "obra de arte", se elimina la preocupación por el estilo, la calidad y la permanencia, modalidades indispensables del arte tradicional.

El performance es un espacio de experiencia multidimensional, y por lo mismo, hay una gran variedad de performances. El artista de performance reflexiona sobre el arte mismo, sobre el artista y sobre el producto; analiza sus límites, sus alcances y sus objetivos. Las y los performanceros se presentan a sí mismos, es la acción del artista en tiempo real, donde su cuerpo es a la vez significado y significante. El performance permite la experiencia del momento, del instante, es un arte donde la inmediatez adquiere significado. Las y los performanceros suelen jugar con la paradoja y la contradicción, con el pastiche y la yuxtaposición de imágenes y objetos, para subvertir las ideas y los conceptos que cuestionan. Encuentran en la parodia y la ironía, en la cita y el reciclaje, métodos de resistencia y transgresión.

El artista de performance suele ser un estudioso de la percepción debido a la relación que establece con el público, una relación que el performancero condiciona fijando estrategias de percepción que son fundamentales en el performance. "Los medios utilizados para determinar estas estrategias —nos dice Josette Fèral— son numerosos: repeticiones, multiplicaciones, descomposiciones, divisiones, atomizaciones, inmovilizaciones,

5. Citado por Marvin Carlson en *Performance: A Critical Introduction*, Routledge, London, 1996, pp. 125-126.
6. Jean-François Lyotard, op. cit., p. 25.

etcétera. A pesar de que los medios son muy variados, su tarea se centra en el significado de los signos, en el contenido. El corolario inmediato de este trabajo de dislocación del sentido es la modificación de la percepción de las imágenes por parte del espectador".[7] Las y los performanceros se preguntan cuáles son sus propios límites y cuáles los límites del espectador, sus facultades de atención, de empatía, de rechazo, de aburrimiento. Se preguntan cuál es el interés suyo y del espectador por los colores, los olores, el movimiento, el sonido. Es decir, el performancero se convierte en un teórico de la percepción.

¿Pero por qué la época actual genera esta activación de la reflexión? En las sociedades tradicionales, los momentos de profunda reflexión quedaban claramente marcados y ritualizados en lo que se conoce como "ritos de paso"; en estas sociedades, donde las cosas se mantenían más o menos inmutables generación tras generación, los ritos variaban muy poco. Claros ejemplos de estos ritos son el paso de la adolescencia a la edad adulta, de la soltería al matrimonio, de la vida a la muerte, todos muy importantes y que podemos reconocer. Pero en las sociedades actuales estos procesos ya no están limitados a unos cuantos momentos críticos de la vida, sino que son un rasgo general de la actividad social; esto hace que la reflexividad del yo sea continua y generalizada. El individuo se ve forzado a repensar, constantemente, aspectos fundamentales de su existencia, así como los proyectos futuros.[8] Sin embargo, estas sociedades no han creado los ritos de paso que permitan, de una manera estructurada, dar solución a las tensiones y angustias que produce el ritmo de la vida actual. Muchos artistas han encontrado en el performance una expresión de los ritos de paso de la época actual desarrollados en el contexto de las reivindicaciones étnicas, sexuales, feministas y en la incorporación de vivencias personales.

Guillermo Gómez Peña: el Mexterminator

En el mapa del performance Guillermo Gómez Peña ocupa un lugar muy destacado. Gómez Peña nace en la Ciudad de México en 1955, estudia en la Facultad de Filosofía y Letras de la UNAM y, a fines de los setenta, migra hacia Estados Unidos para estudiar en el California Institute of Arts. Desde entonces, radica en Estados Unidos donde participa, de manera muy activa, en la construcción y expresión de nuevas identidades surgidas del cruce de culturas.

7. Josette Fèral, "La performance i els mèdia: la utilització de la imatge", en *Estudis Scènics*, núm. 29, 1998, p. 174.
8. Ver Anthony Giddens, *Modernidad e identidad del yo*, Península, Barcelona, 1997; y Victor Turner, *Dramas, Fields, and Metaphors*, Cornell University Press, Ithaca, 1974.

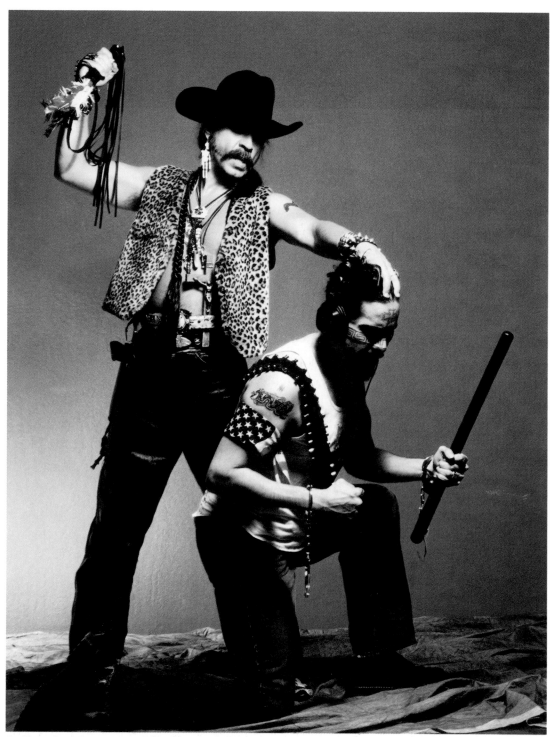

Conflicto Intergeneracional 1 (Guillermo Gómez Peña y Roberto Sifuentes).
Eugenio Castro.

Es así como, desde hace más de veinte años, Guillermo Gómez Peña inició su aventura como cruzador de fronteras. Como en todo viaje iniciático, en el momento de la partida no sospechaba las adversidades a las que se iba a enfrentar, ni las pruebas que tendría que sortear, ni las recompensas que encontraría a lo largo de la travesía. ¿Quién le iba a decir a Guillermo que aquel viaje marcaría su vida de manera tan radical? Al atravesar la frontera su cuerpo quedó cruzado por una línea cultural indeleble que marcaría su destino.

Desde entonces, Gómez Peña ha hecho de los márgenes un laboratorio donde examina, indaga y analiza la realidad de ambos lados de la línea. Para llevar a cabo este objetivo ha utilizado diferentes vías y ha andado varios caminos. Mencionemos algunos: en 1985, funda en San Diego-Tijuana, el Border Arts Workshop/Taller de Arte Fronterizo. Ha sido colaborador de los programas nacionales de radio *Crossroads*, *Latino USA*, *All Things Consider*; fue director de la revista de experimentación artística *The Broken Line/La línea quebrada*, que marcó una época. Actualmente es colaborador de las revistas *The Drama Review* y *Performance Research*.

Entre sus performances podemos destacar *Border Brujo*, *El Naftazteca*, *El Templo de las Confesiones*, *El Tablero de las Identidades Congeladas*, *El Guerrero de la Gringostroika*, *El Guatinaui World Tour*, *Mexarcane International: Talento Étnico para Exportación*, *El Cruci-Fiction Proyect* y *El Mexterminator*. Entre su libros, publicados en Estados Unidos, destacan *Warrior for Gringostroika*, *The New World Border*, por el que recibió, en 1997, el American Book Award, *The Temple of Confessions*, *Dangerous Border Crossers*, y en colaboración con Enrique Chagoya: *Codex Espangliensis*. Entre los múltiples premios y distinciones que ha recibido no podemos dejar de mencionar que ha sido el primer artista chicano/mexicano en recibir la Beca MacArthur (1991-1996). También recibió el Prix de la Parole en 1989, en el Festival Internacional de Teatro de las Américas en Montreal.

En este peregrinar iniciático Gómez Peña se revela como un artista excepcional que, a través del performance, se apropia del espacio liminal. Su vocación lo lleva no sólo a cruzar fronteras, sino a transitar por ellas. Gómez Peña se convierte así en un fuereño permanente, en un funambulista cultural que camina sobre líneas fronterizas, ya sea nacionales, lingüísticas, étnicas, disciplinarias, culturales o artísticas. De ahí que viva enfrentado, constantemente, a los prejuicios, velados o descarnados, sobre el Otro. Y esas delgadas cuerdas por las que camina Gómez Peña, están tensadas por la ironía y el humor.

Por medio de signos estereotipados, Gómez Peña celebra un ritual chamánico donde la frontera es una metáfora múltiple de muerte, encuentro, destino, locura y transmutación que propicia el surgimiento de una nueva conciencia que no sólo acepta el reto de asumir la biculturalidad, sino que, además, se propone desarrollarla y promoverla. No obstante, Gómez Peña no deja de advertir que "los artistas que exploran las tensiones existentes en estas fronteras deben tener cuidado, porque es muy fácil perderse en esta casa de espejos virtuales y percepciones distorsionadas. Si esto nos sucede, podemos terminar convirtiéndonos en otra más de las variedades 'extremas' dentro del gran menú cultural global".

Gómez Peña transita por los intersticios de la cultura chicana, la cultura anglo y la cultura mexicana. La libertad con la que cruza estos mundos le permite expandir sus nociones, ampliar sus conceptos y despojarse de prejuicios y ataduras idiosincrásicas. Descubre que las purezas de cualquier signo son una limitación, una sombra que impide vivir en libertad. Una vez vencida la tentación a sucumbir a los encantos de una sola cultura, encuentra la llave para entrar a un nuevo mundo habitado por millones de seres liminales que produce esta época de globalización: un mundo de identidades múltiples, donde la identidad no es estática e inmutable, sino dinámica, polivalente, híbrida y multiforme. El uso de los prefijos "multi" e "inter" son parte integral de los conceptos que maneja Gómez Peña, como señala Shifra M. Goldman, "la fluidez y sincretismo cultural, la desterritorialización y transterritorialización implícitos en este uso del lenguaje indican la separación entre el modernismo y el posmodernismo".[9]

De ahí que Gómez Peña absorbe, abreva de todas las fuentes culturales que lo atraviesan. Gómez Peña vive en el México de los sesenta, cuando las luchas del movimiento estudiantil de 1968 generaron una corriente de inconformidad y rebeldía de la que surgieron muchos artistas que marcaron el arte de la siguiente década. La actividad de los jóvenes artistas estaba ligada a movimientos que se pronunciaban por reivindicaciones sociales y políticas. A fines de los sesenta se formaron colectivos de trabajo de los que surgieron los primeros grupos performanceros. Helen Escobedo, quien fuera directora del Museo Universitario de Ciencias y Artes de 1961 a 1974, señala que ella fue la "primera en reconocer que en los sesenta estaban trabajando en México grupos como Suma y Proceso Pentágono, dos de los cinco grupos que envié a la Bienal de Jóvenes Artistas en París, en 1969[...]" y, continúa diciendo: "Se trata de un momento histórico en el que explota la creatividad en México con obras que encuentran su referencia en los años cincuenta y aún más

9. Para profundizar en estos temas es indispensable consultar el libro de Shifra M. Goldman *Dimensions of the Americas. Art and Social Change in Latin America and the United States*, The University of Chicago Press, Chicago, 1994.

atrás: ensamblajes, happenings, ambientaciones[...] Los artistas ya no quieren permanecer en los museos y galerías donde su obra sólo es vista como objeto decorativo, de consumo. Se prefieren espacios alternativos como la calle, el metro o los edificios abandonados".[10]

La temática de los happenings, las acciones y los performances realizados durante los sesenta y los setenta estaban fuertemente marcados por el contexto de una lucha por la libertad de expresión, contra el autoritarismo, por reivindicaciones democráticas, y un incipiente feminismo.

Los primeros happenings y acciones se realizan a fines de los sesenta: Juan José Gurrola, identificado con la Internacional Situacionista lidereada por Guy Debord, autor de *La sociedad del espectáculo*, realiza en 1963 una de sus primeras acciones. En 1968 Abraham Oceransky realiza varios happenings en Ciudad Universitaria; asimismo, Felipe Ehrenberg desarrolla diversas acciones.

Los Efímeros Pánicos de Jodorowsky desempeñaron un papel fundamental en el desarrollo de la interdisciplina en México. El Efímero es un movimiento artístico que fundan Alejandro Jodorowsky, Fernando Arrabal y Roland Topor en París a principios de los años sesenta. "Lo pánico aparece siempre como la anunciación de un nacimiento espiritual. Es por eso que hoy lo pánico adquiere más que nunca un precioso significado: estamos asistiendo a la agonía de una cultura aristotélica y al parto doloroso de un nuevo mundo no-aristotélico, no-euclidiano, no-newtoniano".[11]

Jodorowsky rompe con la narratividad del teatro tradicional y propone la simultaneidad como la forma temporal de sus efímeros pánicos: "el pánico ve el tiempo no como una sucesión ordenada, sino como un todo donde las cosas y los acontecimientos, pasados y presentes, están en eufórica mezcla".[12] Para el pánico el espacio convencional del teatro es un fardo del cual hay que deshacerse: para llegar a la euforia pánica es preciso liberarse del edificio teatro, antes que nada. Tomen las formas que tomen, los teatros son concebidos para actores y espectadores[...] imponen (principal factor antipánico), una concepción a priori de las relaciones entre el actor y el espacio[...] el lugar donde se realiza el efímero es un espacio con límites ambiguos, de tal manera que no se sabe dónde comienza

10. Entrevista de Alejandro Acevedo con Helen Escobedo, *Lapala*, revista virtual, en línea.
11. Alejandro Jodorowsky, "Método pánico", en *Antología Pánica*, prólogo, selección y notas de Daniel González Dueñas, Joaquín Mortiz, México, 1996, p. 80.
12. Ibíd, p. 47.

la escena y dónde principia la realidad.[13] A fines de los sesenta, durante la inauguración del cine Diana, Alejandro Jodorowsky realiza un efímero pánico en el que convierte las esculturas de Manuel Felguérez en un enorme instrumento de percusión.

En los setenta se inicia la llamada época de los Grupos, conglomerados de artistas que se organizaron fuera de las academias y que repudiaron el arte oficial. Fue una generación que se salió de los museos y abandonó las academias para apropiarse de las calles, de los cafés, de los clubes nocturnos; que bajaron al arte de su pedestal y lo trasladaron hacia la vida cotidiana; y que tomaron sus temas y sus materiales de la calle: chatarra, escombros, desperdicios y basura se transformaron en arte.

Los principales grupos que se organizaron son: Tepito Arte Acá (1973), Peyote y Cia. (1973), Taller de Arte e Ideología TAI (1974), Grupo Proceso Pentágono (1976), Grupo Suma (1976), La Perra Brava, más tarde Grupo Colectivo (1976), Grupo Mira (1977), No-Grupo (1977), Grupo Germinal (1977), Grupo Março (1978), Poesía Visual; Poyesis Genética (1981), Grupo Polvo de Gallina Negra (1983), Atte. La Dirección (1983), Tlacuilas y Retrateras (1984), Sindicato del Terror (1987), grupos que fueron el semillero de performanceros mexicanos y muchos de ellos maestros de la nueva generación.[14]

Gómez Peña considera que la generación de los Grupos representa el Zeitgeist, el espíritu de los tiempos de los setenta, y que sin ellos, no habría arte experimental en México. De manera paralela, a mediados de los sesenta, se empiezan a organizar los artistas chicanos en diversos grupos: en el Valle de San Joaquín surge el reconocido Teatro Campesino encabezado por Luis Valdez, que, más tarde, serviría de inspiración al grupo teatral Culture Clash; en San Diego, en 1969, surge el grupo Toltecas en Aztlán, precursores en el diálogo con Tijuana. En los setenta surge el grupo ASCO en Los Ángeles y el Royal Chicano Air Force en Sacramento, y otros grupos como el Self-Help Graphics y Los Streetscapers en Los Angeles. "Gracias a los Grupos —dice Gómez Peña— los medios y géneros más contemporáneos como el performance, el video, la instalación, el libro-arte, el arte-correo y el arte-sonido, se volvieron populares en ambos lados, en Califas y en la capital."[15]

13. Ibíd, p. 48.
14. Ver el artículo imprescindible de Maris Bustamante, "Árbol genealógico de las obras PÍAS. Casi un siglo de performance, instalación y ambientaciones", en *Generación*, núm. 20, octubre de 1998.
15. Guillermo Gómez Peña, "A New Artistic Continent", en Philip Brookman y Guillermo Gómez Peña, *Made in Aztlan*, Centro Cultural La Raza, San Diego, 1986.

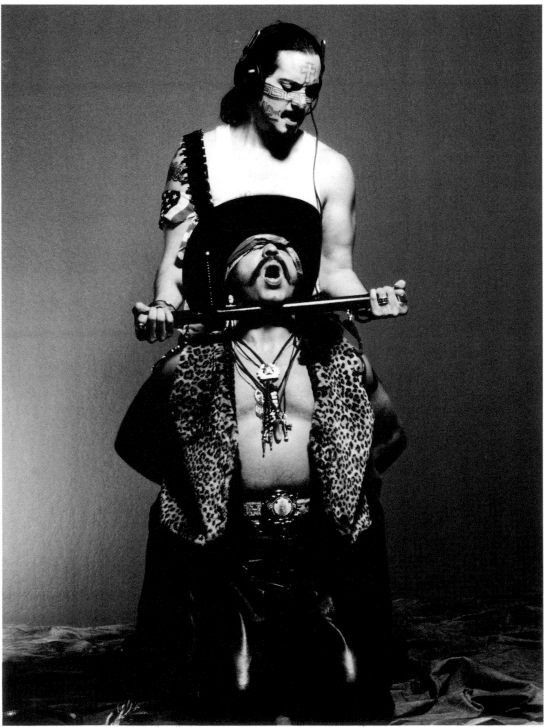

Conflicto Intergeneracional II (Guillermo Gómez Peña y Roberto Sifuentes).
Eugenio Castro.

Aunque no había relaciones entre los Grupos de ambos lados de la línea, las similitudes de estas manifestaciones artísticas no se pueden ver como puras coincidencias. En 1985 el Border Arts Workshop/Taller de Arte Fronterizo establecido en San Diego/ Tijuana, integrado por chicanos, mexicanos y anglos, realiza un trabajo interdisciplinario basado en la urgente necesidad de comunicación intercultural, señalando que las demarcaciones son artificiales e iniciando un esfuerzo para borrarlas, al menos en el mundo cultural. Esta conciencia que asume la biculturalidad y el bilingüismo es una actitud vanguardista que ha sido encabezada por artistas chicanos muy reconocidos como René Yáñez y David Ávalos, los poetas Alurista, Gina Valdés, José Montoya, Juan Felipe Herrera y Luzma Espinosa, el artista visual Rupert García, el director de teatro Luis Valdez, los cineastas Jesús Treviño, Gregory Nava, Isaac Artenstein, Gustavo Vázquez y Juan Garza; la actriz Yareli Arizmendi; y evidentemente el performancero Guillermo Gómez Peña. Además, una serie de instituciones culturales como La Galería de la Raza en San Francisco, SPARC en Los Ángeles, El Centro Cultural de la Raza en San Diego, el Border Arts Workshop/Taller de Arte Fronterizo en Tijuana y San Diego, han desempeñado un papel fundamental en el impulso de una cultura transfronteriza.

La línea entre Tijuana y San Diego es un lugar de inmensos contrastes donde el Otro es una presencia permanente, amenazadora, exótica, envidiada y rechazada al mismo tiempo. En las fronteras los opuestos se diluyen, de ahí la insistencia por mostrar las diferencias. Cuando el contacto cultural se da en los dos sentidos se produce la transculturación. Muchos artistas mexicanos han viajado hacia Estados Unidos con la intención de propiciar un diálogo y una estrecha relación con los chicanos. En los últimos años se han incrementado los contactos entre performanceros chilangos y chicanos: destacan Felipe Ehrenberg, Mónica Mayer, Maris Bustamante, Marcos Kurtycz (†), César Martínez, Elvira Santamaría, Eugenia Vargas, Víctor Martínez, Lorena Wolffer, por mencionar sólo a algunos de las y los performanceros que han incursionado en la frontera. En esta interrelación de la cultura chicana y la cultura mexicana el Río Rita y la Casa de la Cultura de Tijuana han desempeñado un papel fundamental como foro de una nueva cultura.

El periodismo comunitario en español en los Estados Unidos ha desarrollado una función muy importante, y ha ido creciendo en los últimos tiempos. Hace años existía *La Opinión* de Los Angeles; hoy se cuenta con *El Machete, El Hijo del Ahuizote, El Embudo* y *El Mosco* en Colorado, *así como Los Flechadores del Sol* en Sacramento. Sin olvidar que los fanzines y el rock han sido embajadores transculturales por excelencia.

El área de San Francisco, en la que vive Gómez Peña desde 1994, ha sido un centro impulsor de movimientos de vanguardia como la generación Beat, que hizo de San Francisco su ciudad, y de la librería City Lights su cuartel general, aunque fue en la Six Gallery donde Allen Ginsberg presentó, en 1956, su libro de poesía *Howl*, hoy clásico. Al año siguiente, 1957, aparece el también célebre libro de Jack Kerouac: *On the Road*. Ambos libros tuvieron una enorme influencia no sólo en los jóvenes estadunidenses que llevaron adelante las luchas por los derechos civiles en la década de los sesenta, sino también en la juventud de todo el mundo.

En los sesenta, la Universidad de California, en Davis, cerca de Sacramento, fue un enclave muy importante para las expresiones artísticas de vanguardia que se desarrollaron alrededor de un grupo de artistas que enseñaban en esa Universidad, como William T. Wiley, Manuel Neri, Roy De Forest y Robert Anderson.[16] Otro centro de difusión importante era el University Art Museum, de la Universidad de California, en Berkeley; y la De Saisset Art Gallery and Museum en la Universidad de Santa Clara, sesenta millas al sur de San Francisco. Entre las galerías comerciales que presentaban trabajos efímeros se encontraba la Reese Palley Gallery, en San Francisco, donde se presentó el *Audio-Video Projects* de Bruce Nauman; además del Museum of Conceptual Art inaugurado en 1970 para dar cabida a acciones y arte situacional (una de sus primeras exhibiciones, en octubre de 1970, fue *Body Works* donde se presentaron los hoy célebres Vito Acconci, Bruce Nauman, Terry Fox y Keith Sonnier como escultores del cuerpo). The Farm nace en mayo de 1974 como un "producto del inconsciente colectivo", según dijo su promotora Bonnie Sherk, quien rentó varios edificios alrededor de Army Street y Bayshore Freeway, donde se realizaban eventos para el vecindario. En South of the Slot, un espacio ubicado en el 63 de Bluxome Street en San Francisco, de octubre a noviembre de 1974 se presentó una serie de acciones y era un lugar apropiado para un fértil intercambio de ideas entre los artistas. Un espacio semejante se localizó en el 80 de Langton Street. La Mamelle, Inc. en 1975 comenzó a publicar una revista para hacer posible la difusión del trabajo de los creadores, y en 1976 abrió la Mamelle Art Center en el 70 de la calle 12 de San Francisco con una exhibición de trabajos en fotocopia. Por otro lado, Suzanne Lacy y Leslie Labowitz en su grupo Ariadne: A Social Art Network dieron forma a proyectos que integraban el trabajo político con el artístico.[17]

16. Suzanne Foley, *Space, Time, Sound. Conceptual Art in the San Francisco Bay Area: the 70's*, San Francisco Museum of Modern Art, San Francisco, 1981.
17. Mónica Mayer, "De entre las artistas mexicanas, las performanceras", mimeo.

Sería interminable señalar los antecedentes y los múltiples contextos de los que abreva Gómez Peña. Sólo nos resta observar que su estética personal está atravesada por toda esta serie de herencias culturales. Él no las rechaza, las absorbe, las asimila y las recrea. Se deja influir por el arte popular mexicano, por el boom literario hispanoamericano, por el arte chicano, por el rascuachismo,[18] por el arte conceptual, el punk y la computación; por Felipe Ehrenberg y Marcos Kurtycz, por los grupos de ambos lados de la línea, por la contracultura de los sesenta, por el movimiento fluxus, por la poesía concreta, por Vito Acconci y Joseph Beuys, por Tin Tan, los merolicos y los concheros, por el arte conceptual. Esta forma de ser intercultural nos recuerda la reflexión que hace Richard Schechner: ¿Debemos aprender a comportarnos de manera intercultural? Y responde: "Más bien se trata de librarnos de los bloqueos que nos impiden regresar a lo intercultural. Y es que desde los albores de la historia humana, las personas han sido profunda, continua y desvergonzadamente interculturales. Tomar prestado es natural a nuestra especie[...] Aquello que se toma prestado se transforma rápidamente en material nativo a la vez que el préstamo transforma a la cultura nativa".[19]

Hoy vivimos en un mundo donde millones de seres han migrado, ya sea por razones políticas o económicas, y viven la condición de "otros", desterritorializados y en proceso de aculturación. Mucha tinta ha corrido contando la historia de los mexicanos que han atravesado la línea o que fueron atravesados por ella. Aquí, sólo quiero señalar que la frontera de México con Estados Unidos se desdibuja día con día, por más bardas de contención y operaciones Guardián que se implementen. Esa Línea Quebrada, como llamaron a la revista que fundaron Gómez Peña y demás colaboradores en 1985, ha hecho de Los Angeles la segunda ciudad, después del Distrito Federal, con mayor población de mexicanos de origen o nacimiento. Millones de mexicanos del "otro lado" viven, como Gómez Peña, identidades yuxtapuestas, y éste ha hecho de tal condición su arte, se ha convertido en un intérprete cultural, en un artista que expresa a la sociedad del siglo XXI: un mundo intercultural habitado por personajes híbridos, con identidades múltiples, yuxtapuestas y sobrepuestas. A través de su trabajo artístico construye puentes culturales, al tiempo que revela los laberintos de la identidad y los precipicios de la nacionalidad.

18. Tomás Ybarra-Frausto define el rascuachismo como: "[...] a bawdy, spunky consciousness seeking to subvert and turn ruling paradigms upside down —a witty, irreverent and impertinent posture that recodes and moves outside established boundaries[...] To be rasquache is to be down but not out —fregado pero no jodido", citado por Lucy R. Lippard, *Mixed Blessings. New Art in a Multicultural America*, Pantheon Books, New York, 1990.
19. Richard Schechner, "Ocaso y caída de la vanguardia", en *Máscara*, núm. 17-18, abril-junio de 1994, p. 13.

Al hacer la selección de los textos que aquí se presentan, se optó por una estructura conceptual, para que las y los lectores siguieran las líneas multidireccionales que se conectan a lo largo del libro. De ahí que haya textos escritos directamente en español, otros en espanglish y otros traducidos del inglés. A lo largo de estos ensayos, Gómez Peña se revela como un escritor, un ensayista, un poeta que maneja el lenguaje con enorme sabiduría, y lo hace con esa capacidad irónica que lo caracteriza. Sus textos van de la antropología social a la ciencia ficción, del periodismo a la fantasía épico-política, pero en todos ellos hay una crítica mordaz que no hace concesiones: el autor se cuestiona todo, incluso a sí mismo. Su obra poética y perfórmica, reunida en el último capítulo, es una intersección entre la nueva poesía urbana mexicana, la poesía coloquial chicana y la poesía neobeatnik. Su poesía, igual que sus performances expresan un trozo de vida, un ente vivo, son una realidad presente que revelan una complicidad lúdica entre su yo lírico y su yo real.[20] El material iconográfico es un aspecto fundamental del libro. Es necesario señalar que la mayoría de las fotografías de estudio fueron realizadas por Eugenio Castro, destacado fotógrafo chicano.

Este volumen representa el retorno conceptual de Guillermo Gómez Peña a México, y su aparición es un hecho muy significativo, pues éste es su primer libro publicado en este país. En tiempos antiguos, cuando un viajero regresaba de un viaje iniciático, tenía que traer con él una ofrenda. Hoy, en su retorno conceptual, Gómez Peña trae consigo la experiencia adquirida en la difícil e incomprendida tarea de cruzar fronteras, y nos deja una gran lección: el contacto y la "contaminación" con la Otredad, con las diferentes culturas, es un hecho enriquecedor, sobre todo, si se establece un diálogo y un intercambio igualitario.

Gómez Peña puede ser postmexicano, neochicano, chamán new age o chicalango, pero sin lugar a dudas es un ciudadano de los intersticios que pregona el interculturalismo y la construcción de múltiples identidades. Confío en que los ensayos, las crónicas y los libretos de performance que aquí se presentan ayuden a descifrar la permanente condición liminal en que vive y que le confiere un poder de análisis privilegiado; la tensa cuerda fronteriza que transita en un constante rito de paso; el estado ambiguo en el que habita y que Guillermo Gómez Peña ha definido como la borderización del mundo.

20. Agradezco a mi amigo el poeta Sam Abrams sus observaciones sobre la relación de la poesía de Gómez Peña con el "projective verse" de Charles Olson.

EL CORRIDO DEL ETERNO RETORNO

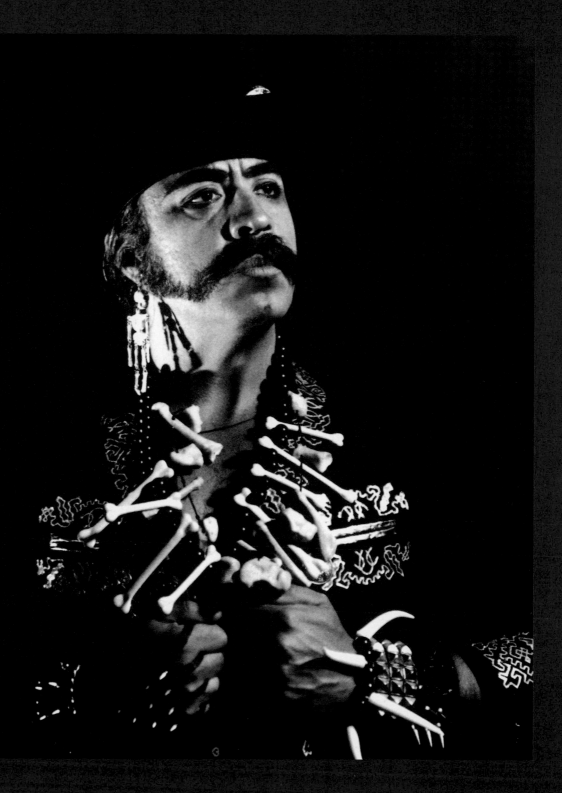

Guillermo Gómez Peña simula a un galán de la "Época de Oro" del cine mexicano.
Eugenio Castro.

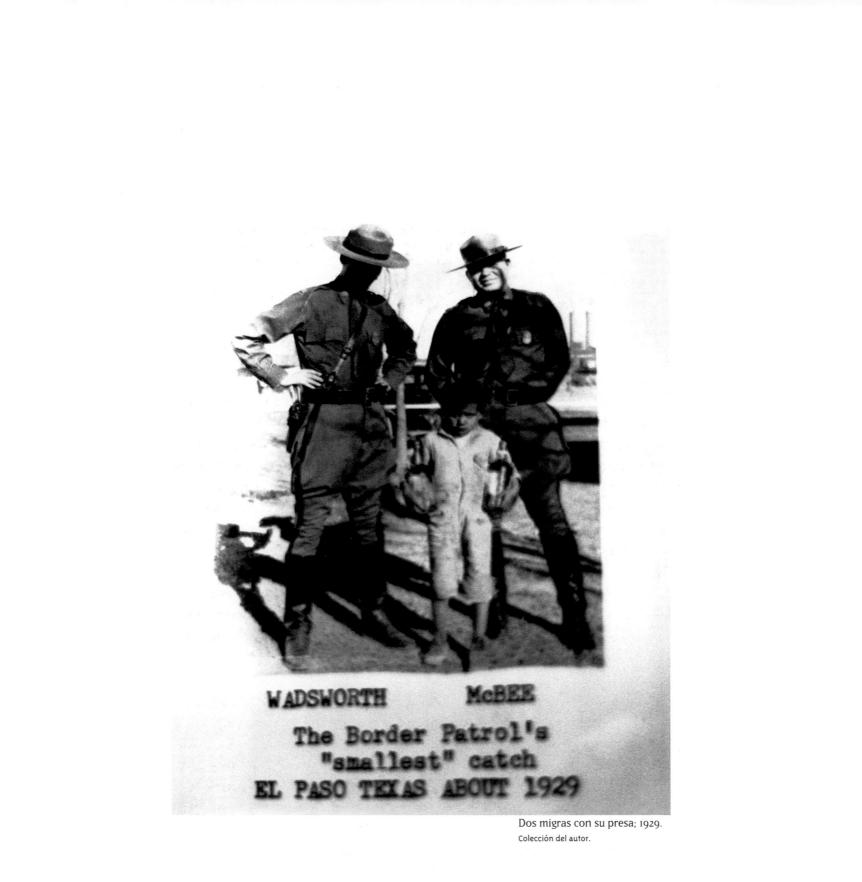

WADSWORTH McBEE

The Border Patrol's
"smallest" catch
EL PASO TEXAS ABOUT 1929

Dos migras con su presa; 1929.
Colección del autor.

I. EL CORRIDO DEL ETERNO RETORNO
Preámbulo

*(El autor le recomienda al lector masticar este texto
sampleando rolas de Los Tucanes de Tijuana, Banda
Pachuco, Aztlán Underground y Los Panchos.)*

"...y un día dejaron de ir al aeropuerto a recogerme."

Regresar al país de uno es un proyecto arduo, escabroso y siempre fallido. Neta. Cuando uno parte stricto sensu no puede ya regresar. O regresa uno a medias, sangrando, con la identidad cuarteada y la lengua partida por la mitad. Nadie ve la sangre. Es como tinta invisible. Nadie detecta los tumores malignos en la glándula de la mexicanidad. Sólo uno. Incompleto, perplejo, distante, como un actor que se olvidó del script, termina uno partiendo, once again. El próximo retorno será incluso más difícil y solitario, y así sucesivamente, back and forth, hasta que un día termina uno siendo ya "del otro lado"; asumiéndose como "minoría" del mentado "primer" mundo. Esto nos ha sucedido a treinta millones de mexicanos, y de esto se trata precisely este libro.

Yo partí en 1978, a los 23 años, con la consigna ingenua de regresar. "No tardo. Nomás me voy una temporadita, pa' que no me cuenten", le dije a mis padres y a mis cuates. Veintidós años más tarde, la "temporadita" aún no ha terminado, y asumo que no terminará sino el día de mi muerte.

Tuve suerte. A diferencia de millones de paisanos que se han ido sin apoyo alguno, mi jefito (q.e.p.d) me ayudó con lana. Además logré conseguir una beca para hacer un posgrado de arte en el California Institute of Arts. Aterricé pues en Lost Angeles, capital cultural de Aztlán (chicanolandia). Mis ritos de iniciación en la contracultura losangelina incluyeron el surfing, el punk, y la exploración sexual radical; pero también el racismo militante y la brutalidad policiaca. Durante esos primeros años se detonaron varios procesos en mi psique. Entre otros, el desdoblamiento de mi identidad (de repente surgió un otro "yo", un incipiente chicano dentro de mí); mi politización (muy a mi pesar) como "minoría étnica", y mi "desterritorialización", como dicen los teóricos posmodernos. Muchos textos poéticos escritos entre 1978 y 1983 reflejan estos procesos de aculturación.

Ser mexicano en México es... una redundancia; en gringolandia, más bien, un acto de resistencia continua. "Acá" de este lado, ser mexicano es un acto volitivo cotidiano. Uno tiene que despertarse cada mañana, respirar profundamente y tomar la decisión de seguir siendo mexicano. "Acá" (en EU) eres mexicano a pesar de y en contra de todo, hasta de ti mismo. Los chicanos me lo explicaron muy bien. Yo pensaba, como muchos mexicanos, que ellos veían moros con tranchete. Pero la neta, tenían razón. Sus consejos me salvaron de la zozobra.

Para los habitantes del "sur", el futuro se ubica siempre en el norte. Así lo percibimos en el momento de la partida. A diferencia de lo que dicen los estudiosos de la frontera, yo creo que muchos mexicanos, nos venimos al norte para desprendernos de una carga histórica muy heavy. La historia y la identidad nos pesan demasiado. Por lo tanto "cruzar la línea", implica olvidar, aligerarse, reinventarse, tabula rasa existencial. Lo extraño, y lo trágico para muchos, es que ni el norte, ni el futuro existen. Son meras construcciones culturales, vectores de una cartografía mítica diseñada por el poder.

Mi familia es una típica Mexican family, esto es, se encuentra dividida literalmente por la línea fronteriza. Además del df, los Gómez Peña y anexos (Navarro, Casas, Rosado y Murueta) estamos desperdigados en Tijuana, San Diego, Los Angeles, San Francisco, El Paso, Miami, Detroit, Vancouver, and places in between. De hecho hoy en día tengo más familiares "acá" que "allá". ¿Why? Mis parientes llevan más de un siglo emigrando. Somos ya seis generaciones de mojados y postmexicas. En cada generación, dos que tres parientes, los más valientes y alocados, los que tenían la cola más larga o la memoria más corta, los que buscaban o bien olvidarse de un pasado demasiado doloroso, o reinventarse a voluntad, terminaron por irse, perdón, por venirse. Les quedaba chica su realidad pues.

En este sentido, mi partida original no fue sino una instancia más en un proceso histórico inevitable; una jornada épica cuyo objetivo, inconsciente para mí en aquel entonces, era recapitular las múltiples jornadas de mis ancestros, rastrear las huellas de mi "otra" familia, la chicana. La fui encontrando here and there. Me hospedaron. Me reconocí en ellos. En el tío Pepe que era sastre de pachucos en East Los Angeles; en el tío Carlos (q.e.p.d) que era activista del sindicato automotriz de Detroit; en mi hermana mayor Diana que impartía talleres de motivación para cholos en las prisiones fronterizas; en el tío Mario (q.e.p.d), un dandy izquierdoso que recababa fondos para los sandinistas en Miami; en la tía Lolita, casada con un chinocanadiense que era miembro del Partido Comunista del Canadá; todas ellas, experiencias emigrantes arquetípicas, a las que habría de sumarse la mía.

Siempre regresaba al D.efectuoso en los veranos "para cargar las pilas", y en la navidad, junto con los susodichos parientes, para re-conectarnos con la familia "original" (la que se quedó), con el barrio, con la placenta metafísica. Regresábamos para constatar que nuestras memorias no eran fantasías. Mis aventuras en gringolandia me otorgaban un estatus especial entre la familia y los cuates. EU representaba la modernidad y el futuro, y por lo mismo yo regresaba, sin proponérmelo, como doble embajador vernáculo: de la modernidad y del futuro. Regresaba cargado de regalos, de discos y libros, de aparatos electrodomésticos, de historias y promesas del regreso definitivo. "Ya nomás me quedan cuatro, tres, dos años más. I swear." Eventualmente, mis promesas se hicieron discos rayados, poemas en espanglish y melancólicos performances. Mi familia (la que se quedó) sufría estoicamente mi eterna partida y, conociendo mi personalidad arrebatada y antiautoritaria, temían mi probable deportación. Mi madre estaba francamente enchilada con los EU. Conmigo ya eran tres los hijos que el monstruo abstracto de gringolandia le había robado.

Mi trabajo artístico en el accidentado terreno del performance comenzó a cobrar forma, sentido y peso dentro de mi nueva condición de "emigrante indeseable". Los gabachos me pusieron extraños apodos como greaser, wetback, beaner y meskin. Desconocía sus connotaciones. La siniestra policía losangelina me imprimió a golpes mi nueva identidad. Hice flota. La colaboración artística para mí fue un acto de supervivencia elemental. Porque el dolor y la soledad cultural se sienten menos en flota. El racismo también. El performance fue mi salvación; mi manera muy personal de responder, de luchar, de militar, de afirmarme, de delinearme un espacio de libertad y dignidad en medio de la desolación cultural anglosajona; de crearme una comunidad de almas afines. Mi comunidad era, y lo sigue siendo, una tribu de outcasts, marginados, nómadas, desterrados, pochos e híbridos. Los llamo cariñosamente "los vatos intersticiales". Somos un chingo. Andamos por todos los rincones oscuros del planeta. Nuestra experiencia de "desterritorialización" es central para la mentada condición posmoderna.

Los chicanos, que siempre han sido excluidos del gran proyecto cultural latinoamericano, me explicaron que la identidad no está necesariamente conectada al lenguaje y al territorio; que uno puede seguir siendo mexicano en los EU y en inglés. También me explicaron que el espacio conceptual que existe entre la mexicanidad oficial y el chicanismo a ultranza, es inmenso, e incluye múltiples identidades híbridas, intermedias o en transición. Eso me explicaron. Pero, qué le vamos a hacer: las terceras opciones siempre le resultan desafiantes a los guardianes celosos de la mono-identidad.

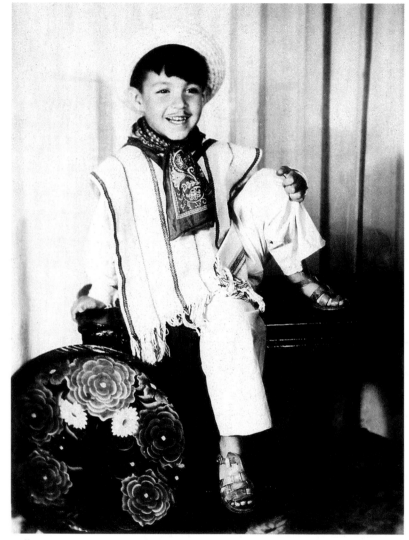

Guillermo Gómez Peña cuando tenía seis años, vestido de chinaco.
Colección del autor.

Dibujo de Gómez Peña adolescente.
Colección del autor.

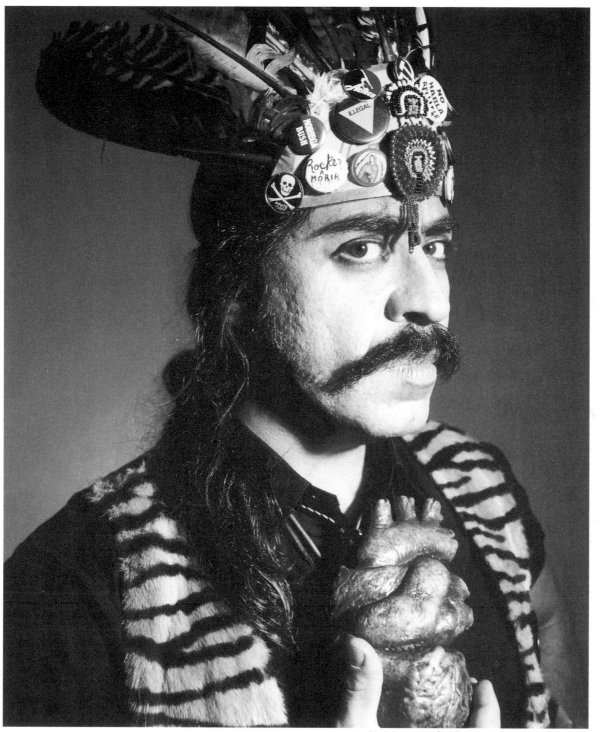

El Naftazteca (Guillermo Gómez Peña).
Lori Eanes.

En 1987, el pintor Arnold Belkin (q.e.p.d) me invitó a presentar un performance titulado *Border Brujo* en el Festival Cervantino. Muy a su pesar Belkin tuvo que cancelarlo dos semanas antes de mi viaje a México pues, cito: "Gómez Peña, los funcionarios aquí en México dicen que no eres mexicano. La embajada americana, tampoco quiere representarte pues dice que no eres estadounidense. Careces de representación oficial maestro". Digamos que ambos países, al unísono, me deportaron a un tercer país conceptual. Por fortuna, un año más tarde, en el Festival Internacional de las Américas en Montreal, después de una respuesta similar por parte de ambas instancias oficiales, la directora del festival decidió invitarme como "ciudadano del tercer país de la frontera". Paradójicamente, mi obra ganó el primer premio del Festival, e ipso facto, ambas embajadas, también al unísono, me hablaron para felicitarme y tomarse la foto. ¡Culeros! En mi discurso de aceptación, en espanglish of course, asumí plenamente mi doble otredad, meaning, mi incipiente chicanidad y celebré públicamente mi condición de orfandad bicultural como praxis política y estética.

A principios de los 90, cuando empecé a recibir invitaciones para presentar mi obra en México, los organizadores me decían: "Traduce tus textos al español. No te van a entender". Y yo de terco, les contestaba: "Mi obra surgió en espanglish, de una realidad híbrida, y así habrá de presentarse. Además, los chilangos se están volviendo "canochis" —Chicanos al revés". Needless to say que el público me entendía without a problem. Un extraño fenómeno que nos sucede a los que partimos es que cuando estamos en EU exageramos inconscientemente nuestra mexicanidad y cuando regresamos, sobreactuamos nuestra chicanidad. Son mecanismos culturales de autodefensa, y luego se convierten en praxis estética.

A partir de 1992, decidí comenzar a regresar a México acompañado de mi banda de colaboradores chicanos ("Terreno Peligroso"). Teníamos proyectos paralelos (e igualmente imposibles de realizar): Yo, recuperar mi evanescente mexicanidad; ellos, descubrir los orígenes míticos de su identidad histórica. Nos protegimos mutuamente las espaldas. Durante estos viajes, organizamos muchos proyectos de intercambio binacional y entramos en diálogo con performanceros, artistas, periodistas y rockeros chilangos. Ellos reconocieron su propia imagen invertida en el espejo de nuestro trabajo, y viceversa. Encontramos un nichito pues, una pequeña oficina de contracultura fronteriza en el DF.

Mi proceso de desmexicanización, como el de millones de paisanos transterrados, se vio acelerado por varios acontecimientos dramáticos. El terremoto de

1985, fue quizás la primera gran ruptura. Aunque yo regresé al día siguiente y participé en las labores de rescate con una brigada hechiza de poetas chicanos y parientes, la realidad es que no viví las repercusiones del terremoto en la formación de la nueva conciencia chilanga y en el despertar de la sociedad civil. A Superbarrio lo conocí durante su gira por California. El rock en español lo descubrí en Los Angeles. El estallido zapatista lo vi en la tele desde el DF, pero mi comprensión del fenómeno zapatista y su impacto en la dolorosa apertura democrática del país los viví desde California, como chicano, y como tal visité la zona zapatista en 1996. Otros acontecimientos que han afectado profundamente a México, como las devastadoras repercusiones del tlc, el crack financiero del 95 y la narco-ización de la política, también los he vivido desde lejos, aunque sus efectos secundarios —el aumento de la migración y la fuga de capitales entre otros— claramente se dejaron sentir en todo chicanolandia. Estos eventos y rupturas me han ido apartando silenciosamente de la gran experiencia "nacional" compartida por todos aquellos que se quedaron.

La cultura de la violencia generalizada, esa sí la he vivido en carne propia. Como a muchos de ustedes, a mis parientes y cuates también los han robado, golpeado y secuestrado "al vapor".Otros, muchos, se han muerto en mi ausencia.

Total, uno va progresiva (e imperceptiblemente) perdiendo el país, la ciudad, la familia, los cuates, el lenguaje, incluso la capacidad de alburear y de contar chistes. Y esto, la neta, lo digo sin lágrimas ni boleros de música de fondo. Lo planteo como un hecho cultural y punto.

En los últimos diez años he asumido una posición epistemológica (disculpen el palabrón) más "central" en mi obra artística; esto es: ya no hablo más como "minoría" desde los márgenes de la cultura occidental. Mi estrategia es instalarme en un "centro" ficticio, desplazar a la mentada cultura dominante hacia los márgenes, y exotizarla. Esta estrategia de antropología inversa ("Dioramas Vivientes y Agonizantes", "El Nuevo Border Mundial" y "Escape Fronterizo 2000") convierte a mi público anglosajón en minoría en su propio país. La exclusión parcial es una experiencia fundamental para entender nuestra desquiciada modernidad.

A pesar de mis continuas críticas a la cultura anglosajona dominante, mi obra es bien aceptada en EU: vivo exclusivamente de mi trabajo como performancero, soy comentarista para la Radio Pública Nacional, he publicado cinco libros, y he recibido innumerables premios por mi trabajo como escritor, performancero y videoartista. Qué ironía:

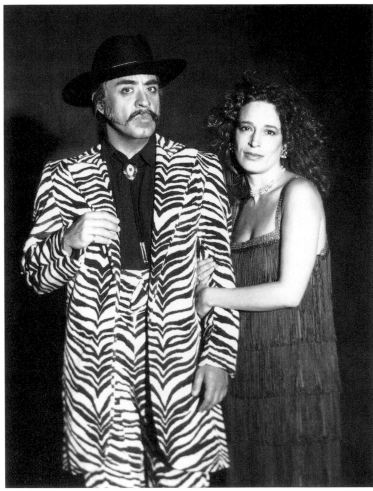

El Quebradito (Guillermo Gómez Peña) y *la Cha-Cha Girl*
(Carolina Ponce de León) en su boda performancera; 1999.
Colección del autor.

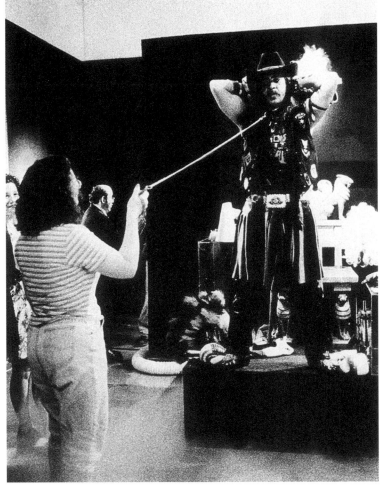

Interacción sadomasoquista entre
una mujer del público y Guillermo Gómez Peña.
Eugenio Castro.

el mismo país que me ha mostrado el racismo en toda su crudeza, me ha permitido construir-me un espacio sui generis para mi ira y mi locura. Aunque aclaro: la aceptación de mi obra en los United no es de ninguna manera un regalito de los gabachos progresistas. En buena medida es el resultado de los logros políticos y culturales del movimiento chicano, y esto, lo tengo muy claro.

Actualmente vivo en San Francisco con mi esposa la escritora y curadora colombiana Carolina Ponce de León, cuya jornada desde Bogotá ha sido incluso más elípti-ca y escabrosa que la mía. Tengo un hijito de mi matrimonio anterior, Guillermo Emiliano Gómez-Hicks, que por cierto me salió güerito. Me mordí la lengua y lo celebro. Después de todo, la ironía es el software de mi vida y de mi obra artística. En febrero de 1999, después de veinte años de ser ciudadano del etcétera, adquirí la doble ciudadanía. "It's only logical —me dicen los cuates— that someone like you has double nationality."

Lo admito: soy mejor escritor en inglés, ni pedo. After all, mi arquitectu-ra intelectual fue erigida en gringolandia. En mis veinte años de vivir "aquí", el setenta y cinco por ciento del tiempo lo he vivido en inglés y en espanglish. Por esta razón, buena parte del material que presentamos en este libro ha tenido que ser traducido al español. Otra iro-nía, más drástica aún: para que el Mexican hijo pródigo regrese, es necesario traducirlo.

Este libro, mi primero publicado en México, es el resultado de un meticu-loso trabajo conjunto con la teórica del performance Josefina Alcázar, una de las contadas intelectuales mexicanas que no ven al performance como al chamuco, sino como un ejercicio de libertad ciudadana y como un experimento de sociología y antropología radicales.

Durante la preparación de este manuscrito surgieron preguntas bastan-te espinosas: ¿Qué textos pueden cruzar la frontera lingüística (English/español) con más facilidad? ¿Qué tanto espanglish podremos incluir en el libro? ¿Qué tanto is too much? ¿Cómo traducir la carga emocional, el humor y el sentido de urgencia de mis propuestas fron-terizas? ¿Qué propuestas resultan vigentes aún? Los únicos textos escritos originalmente en español fueron "Wacha esa border, son", algunos poemas anteriores a 1985 y esta introduc-ción. Los textos en espanglish, poéticos y perfórmicos en su mayoría, Josefina y yo hemos decidido dejarlos intactos. Los textos escritos originalmente en inglés, que en su momento fueron traducidos por los cuates (Felipe Ehrenberg, Rogelio Villareal, Linda Zúñiga y José Wolffer) representaron para mí un reto muy particular: ¿cómo recontextualizarlos en retros-pectiva? Para este efecto, apoyado en las traducciones originales, los volví a pasar por el

filtro idiosincrásico de mi memoria y les practiqué digamos que una cirugía lingüística reconstructiva. En este proceso, mi adorada Carolina con su mente bifocal me ayudó enormemente. Más tarde, Josefina Alcázar les dio una tercera revisadita, por si las flies.

Las fotografías de estudio de los últimos seis años fueron tomadas por Eugenio Castro, uno de los mejores fotógrafos chicanos, cuya obra es virtualmente desconocida en México. Otros fotógrafos extraordinarios que se han tomado la molestia de documentar mi locura y la de mis colaboradores son Mónica Naranjo, Lori Eanes, Kay Young, Charles Meyer, Charles Steck, Clarisa Horowitz, Greg Nevas, Roberto Espinoza, Glenn Halorsen, Becky Cohen y Eileen Travell.

Aunque sé de antemano que los textos y con-textos traducidos han perdido algo en la traducción, Josefina y yo hemos hecho todo lo posible por ayudar al lector a cruzar la frontera (my border), para que así comprenda un poco más esta extraña vivencia de ser el "otro" (como emigrante y como performancero). Mi madre me sigue preguntando retóricamente, "¿cuándo regresas ya para quedarte?". Yo, invariablemente, le contesto: "un día de estos jefita. Be patient". Quizás este libro sea el principio de un regreso si no definitivo, sí más contundente. Comenzamos pues...

El Mad Mex
San Francisco, Califas
Septiembre del 2001

II. WACHA ESA BORDER, SON

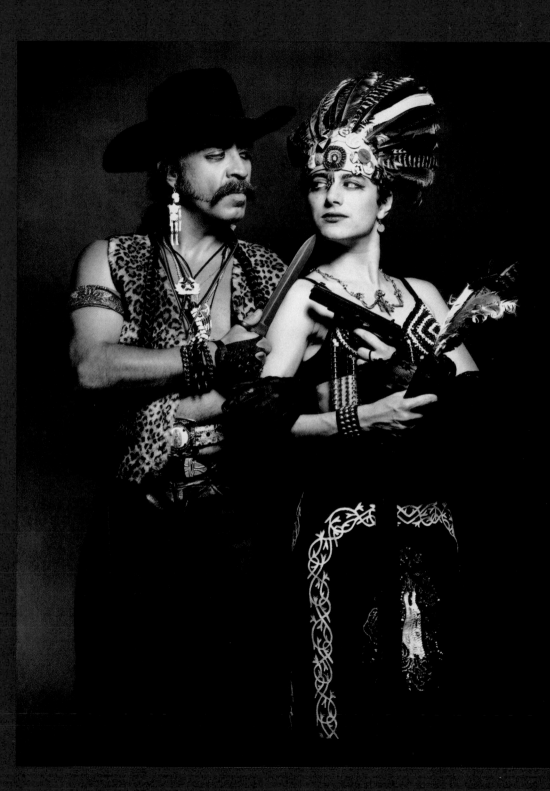

Los Natural Born Matones
(Guillermo Gómez Peña y Carmel Kooros).
Eugenio Castro.

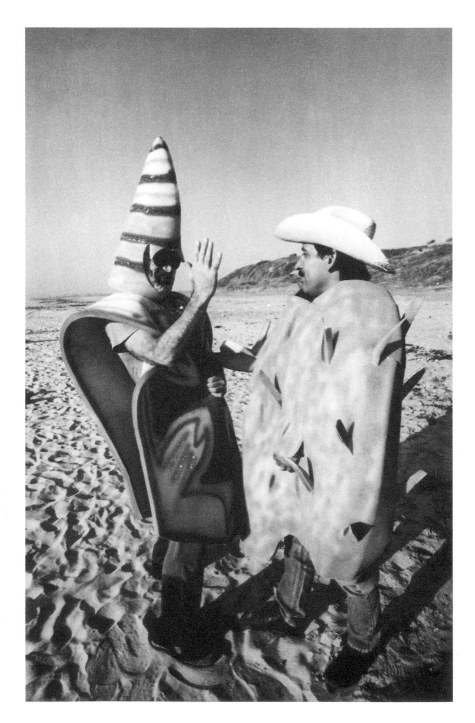

Michael Schnoor y Robert Sánchez en
El fin de la línea, performance
binacional del Taller de Arte Fronterizo;
playas de Tijuana, 1986.
Colección del autor.

II. WACHA ESA BORDER, SON

Documented/indocumentado[1]
[1986]

Reportero X: *Si ama tanto a nuestro país como usted dice*
 ¿por qué vive en California?
Gómez Peña: *Me estoy desmexicanizando para*
 mexicomprenderme...
Reportero X: *¿Qué se considera usted, pues?*
Gómez Peña: *postmexica, prechicano, panlatino,*
 transterrado, arteamericano... depende del
 día de la semana o del proyecto en cuestión.
Reportero X: *¿Por qué se empeñan ustedes allá del otro*
 lado en destruir nuestra cultura...?

Cuando algunos colegas y yo abandonamos la ciudad de México y llegamos a Estados Unidos a fines de los años setenta, nos encontramos en una situación extraña y vulnerable: situados culturalmente justo en la grieta de los dos países, aún no podíamos ser incluidos en los eventos principales de arte chicano y estadunidense, y tampoco formábamos ya parte del rompecabezas cultural mexicano, la mentada "cultura nacional". Flotábamos en el éter fronterizo. Carecíamos por completo de representación. Éramos el margen mismo de los márgenes (en México, la frontera es concebida como un margen), y por lo mismo nos vimos forzados a desarrollar nuestras propias alternativas en cuanto a infraestructura y redes de apoyo y comunicación.

El movimiento chicano tardó tres o cuatro años en desarrollar la confianza necesaria para incluirnos en su "mapa cultural". Paradójicamente esto marcó la pauta para que la omnipotente cultura oficial mexicana decidiera finalmente iniciar un tímido diálogo con sus hijos pródigos más recientes.

1. Originalmente escrito en español, este fue el primer texto del autor publicado en México, *La Jornada Semanal*, 25 de octubre de 1987. La traducción al inglés del escritor chicano Rubén Martínez apareció en *Los Angeles Weekly* el mismo año.

Lo que hoy podemos ofrecer en ambos lados de la frontera es sumamente valioso; esto es, una conexión real entre la ciudad de México y los centros chicanos y latinos de Estados Unidos. Sostenemos una pequeña arteria que va de la placenta al puño de nuestra cultura, lo cual resulta indispensable para la comprensión y la resistencia a la cultura dominante anglosajona.

Muchos artistas latinoamericanos "desterritorializados" en Europa y EU, han optado por el "internacionalismo" (identidad cultural apoyada en las ideas supuestamente "más avanzadas" que provienen generalmente de Nueva York, Londres o París). Yo más bien opto por la "fronteridad" y asumo mi coyuntura: vivo justo en la grieta de dos mundos, en la herida infectada; a media cuadra del fin de la civilización occidental y a cuatro millas del principio de la frontera mexico-americana, el punto más al norte de Latinoamérica. En mi multirrealidad fracturada, pero realidad al fin, cohabitan dos historias, lenguajes, cosmogonías, tradiciones artísticas y sistemas políticos drásticamente opuestos (la frontera es el enfrentamiento continuo de dos o más códigos referenciales). Mi generación, los "chilangos" que nos venimos "al norte" huyendo de la inminente catástrofe social, económica y ecológica de la ciudad de México, se fue integrando paulatinamente a la otredad, en busca del otro México injertado en las entrañas del etcétera. Nos chicanizamos, pues. Nos desmexicanizamos para mexicomprendernos, algunos sin querer y otros a propósito. Y un día, la frontera se convirtió en nuestra casa, laboratorio y ministerio de cultura (o contracultura).

Hoy, a siete años de mi partida, cuando me preguntan por mi nacionalidad o identidad étnica, no puedo responder con una palabra, pues mi "identidad" ya posee repertorios múltiples: soy mexicano, pero también soy chicano y latinoamericano. En la frontera me dicen "chilango" o "mexiquillo"; en la capital "pocho" o "norteño"; y en Europa "sudaca". Los anglosajones me llaman "hispanic" o "latinou" y los alemanes me han confundido en más de una ocasión con turco o italiano. Mi compañera es angloitaliana pero habla español con acento argentino; y juntos caminamos entre los escombros de la torre de Babel de nuestra posmodernidad americana.

Hoy, a siete años de mi partida, puedo finalmente reconstruir mi compleja experiencia artística como intelectual migratorio y mexicano descontextualizado. La recapitulación de mi topografía personal y colectiva se ha convertido en obsesión cultural desde que llegué a los Estados Unidos. Busco las huellas de mi generación, cuya jornada no sólo va de la ciudad de México a California, sino del pasado al futuro, de la América precolombina a la alta tecnología y del español al inglés pasando por el espanglish. A lo largo de este

proceso, me he convertido en topógrafo cultural, cruzafronteras y cazador de mitos. Y no importa dónde me encuentre, en Califas, el DF, Barcelona o Berlín, siempre tengo la sensación de pertenecer al mismo grupo: la tribu migrante de las pupilas encendidas.

Mi trabajo, como el de muchos artistas fronterizos, parte de dos tradiciones distintas, y por lo mismo contiene códigos referenciales duales y en ocasiones múltiples. Una vertiente proviene del arte popular mexicano, el boom literario latinoamericano y la contracultura capitalina de los años setenta, los llamados "grupos" o colectivos interdisciplinarios. La otra vertiente se desprende directamente de fluxus, la poesía concreta, el arte conceptual y el performance art. Estas dos tradiciones convergen en mi experiencia fronteriza y se fusionan. En mi formación intelectual Carlos Fuentes, García Márquez, Ernesto Sábato, José Agustín, Felipe Ehrenberg y Marcos Kurtycz, fueron tan importantes como Burroughs, Foucault, Fassbinder, Vito Acconci, Marina Abramovich y Joseph Beuys. Mi "espacio artístico" es la intersección entre la nueva poesía urbana mexicana y la poesía coloquial chicana; el escenario intermedio entre la carpa y el performance multimedia; el silencio que chicotea entre el corrido y el punk; el muro que divide a la neográfica mexica del graffitti cholo; la autopista que une al DF con Los Angeles; y el misterioso hilo de pensamiento y acción que comunica al panlatinoamericanismo con el movimiento chicano, y a ambos con las vanguardias internacionales.

Soy hijo de la crisis y del sincretismo cultural; mitad hippie y mitad punk. Mi generación creció viendo películas de charros y de ciencia ficción; escuchando cumbias y rolas del Moody Blues; construyendo altares y filmando en super 8; leyendo el *Corno Emplumado* y *Art Forum*; viajando a Tepoztlán y a San Francisco; creando y descreando mitos. Fuimos a Cuba en busca de la iluminación política, a España a visitar a la abuela enloquecida y a Estados Unidos en busca del paraíso músico-sexual instantáneo. Nada encontramos. Nuestros sueños terminaron por enredarse en la telaraña fronteriza.

En nuestro "país conceptual", las periferias son centros de otras periferias y los marginados son aquellos que jamás han sido "desterritorializados". Me refiero a la minoría que constituyen los puristas de lenguaje y etnia, los centralistas, los xenófobos y los nacionalistas. Nuestra generación pertenece a la población flotante más grande del mundo: los transterrados, los descoyuntados, los que nos fuimos porque no cabíamos, los que aún no llegamos o no sabemos a dónde llegar, o incluso ya no podemos regresar. Los latinos y orientales en Estados Unidos, y los árabes y negros africanos en Europa Occidental. Somos el "tercer mundo incrustado en el primero". Nuestro sentimiento generacional más hondo es el de "la pérdida" que surge de la partida. Nuestra pérdida es

total y se da en múltiples niveles: pérdida de nuestro país (cultura y ritos nacionales) y nuestra clase (media y media alta "ilustradas"). Pérdida progresiva del lenguaje y la cultura literaria en lengua nativa (los que vivimos en países no hispanohablantes); pérdida de metahorizontes ideológicos (la izquierda escindida y reprimida) y de certezas metafísicas.

A cambio lo que ganamos fue una visión de la cultura más experimental, multifocal y tolerante. Establecimos alianzas culturales con otros pueblos más allá de los nacionalismos; y ganamos en verdadera conciencia política (desclasamiento abrupto y consiguiente politización) y en opciones de comportamiento social, sexual, espiritual y estético. Nuestro producto artístico plantea realidades híbridas y visiones en coalición. Practicamos la epistemología de la multiplicidad y la semiótica fronteriza. Compartimos ciertos intereses temáticos, como son el enfrentamiento continuo con la otredad cultural, la crisis de identidad o, mejor dicho, el acceso al trans o multiculturalismo, la destrucción de fronteras y, por ende, la creación de cartografías alternativas, la crítica feroz a la cultura dominante de ambos países y, por último, la propuesta de novísimos lenguajes creativos.

Cuando uno se desplaza voluntaria o involuntariamente fuera de su contexto original (el país, la lengua, la ideología y la tradición artística propia), sobreviene un proceso inevitable de "desterritorialización". O sea de pérdida, transferencia y distanciamiento cultural. Al principio se tiende a rechazar violentamente los valores de la nueva cultura, en especial si se trata de la angloeuropea, y, al mismo tiempo, a reafirmar enfáticamente los de la propia. Nuestro lugar de origen se reinventa como "espacio mítico" y el entorno inmediato se incendia. La experiencia es dolorosísima, pero apunta hacia una nueva madurez, la comprensión multicultural del mundo; y hacia una nueva sensibilidad, la fronteriza.

Presenciamos la "fronterización" del mundo, producto de la "desterritorialización" masiva de grandes sectores humanos. Las fronteras se ensanchan o agujeran. Las culturas y las lenguas se invaden mutuamente. El Sur sube y se derrama, mientras el Norte desciende peligrosamente con sus tenazas económicas y militares. El Este se desplaza hacia el Oeste y viceversa. Europa y Norteamérica reciben a diario incontenibles migraciones de seres humanos desplazados en su mayoría involuntariamente. Este fenómeno es el resultado de múltiples factores: guerras regionales, desempleo, sobrepoblación y en especial de la enorme disparidad en las relaciones Norte/Sur.

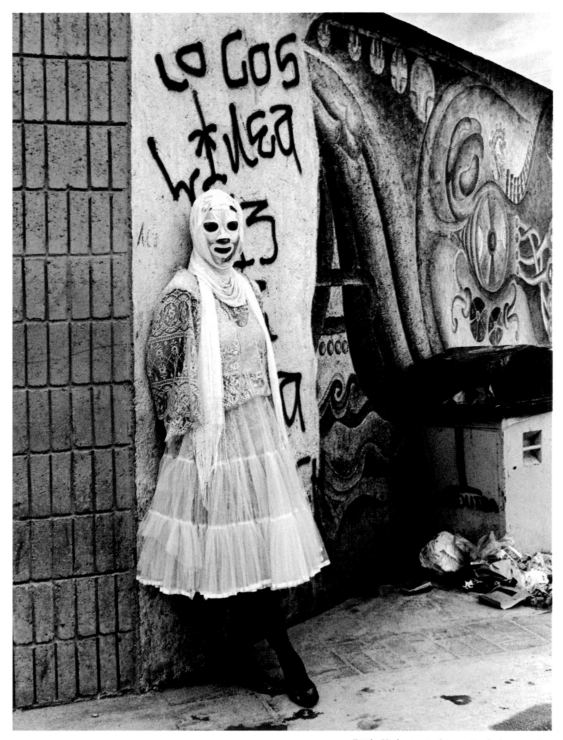

Emily Hicks como *La novia de la muerte*;
frontera Tijuana-San Diego, 1987.
Colección de Guillermo Gómez Peña.

Los hechos demográficos son contundentes: el Medio Oriente y la África Negra ya están en Europa, y Latinoamérica ya palpita en Estados Unidos. Nueva York y París se parecen cada vez más a la ciudad de México y a São Paulo. Ciudades como Tijuana, otrora aberraciones sociourbanas, se convierten en modelos de una nueva cultura híbrida, llena de incertidumbre y vitalidad. Y las juventudes fronterizas, los temibles "cholo-punks" (indian rockers y/o heavy-mierdas), hijos de la grieta que se abre entre el "primer" y el "tercer" mundos, se convierten en los herederos indiscutibles de un nuevo mestizaje.

En este contexto, conceptos como "alta cultura", "pureza étnica", "identidad cultural", "belleza" y "bellas artes" son ridiculeces y anacronismos. Querámoslo o no, asistimos al funeral de la modernidad y al nacimiento de una nueva cultura. En 1986, la visión unigenérica y monocultural del mundo resulta insuficiente. El sincretismo, la interdisciplinariedad y la multietnicidad son condiciones sine qua non del arte contemporáneo. Y aquel artista o intelectual que no comprenda esto, quedará relegado y su obra no formará parte de los grandes debates culturales del continente.

Para muchos artistas, el gran dilema es la continua pérdida de "identidad cultural", entendida ésta como un bloque monolítico de valores, actitudes e idiosincrasias inamovibles (cultura nacional). Para otros, esta identidad, cuando se tiene, resulta un inconveniente. Los que partimos y nos cuestionamos dicha identidad, nos convertimos ipso facto en prófugos de la "cultura nacional" (espejismo de monorrealidad), intelectuales migratorios, contrabandistas de ideas y "polleros" culturales. Y nuestra jornada, llena de peligros e incomprensión, fue y sigue siendo nuestra única certeza. Hoy hacemos arte y literatura para clarificarla y compartirla con otros.

Cuando un artista ha sido "desterritorializado", él o ella están más dispuestos a transgredir fronteras, ya sean estéticas, culturales, políticas o incluso sexuales. Cuando un artista ha sido "desterritorializado", su identidad cultural inevitablemente adquiere repertorios múltiples. El artista "monocultural" está más interesado en proteger su frágil identidad.

En 1986, la identidad cultural en blanco y negro y con mayúscula es un mito; y la mentada "posmodernidad" no es más que la constatación de que nuestras tradiciones se hallan en ruinas. Lo que sí hay es metaidentidad multicultural, desfasamiento perpetuo y deconstrucción continua de valores, imágenes, símbolos y tradiciones. Así opera nuestra percepción, y así operan, por ende, nuestra conciencia y nuestros procesos creativos.

Yo concibo al arte como un proceso colaborativo que revela una serie de correspondencias entre lo personal y lo social; y también entre los diversos lenguajes artísticos y culturales que convergen en mi experiencia. Mi experiencia personal es sólo una tajada de la experiencia total de mi generación.

La manera más efectiva de articular mi paradigma ha sido el formato interdisciplinario; los géneros, las formas artísticas e incluso los distintos oficios pueden ser intercambiables y combinables entre sí. Cada idea o impulso exige una combinación distinta de lenguajes artísticos y negociaciones culturales. Cuando poseo cierta información que debe ser distribuida inmediatamente, entonces recurro al periodismo, la radio, el arte-correo, la fotocopia, el evento efímero o ritual, un telefonazo o cualquier otro tipo de gesto cultural instantáneo orientado a intervenir/subvertir/confrontar/divulgar o establecer conexiones con otros artistas y pensadores afines. Cuando la información que poseo es más bien elaborada y tiene que ser cuidadosamente investigada, estructurada y editada, entonces escojo un proyecto de arte interdisciplinario más ambicioso y que, de preferencia, incorpore a otros colaboradores. Verbigracia: un evento de multimedia, un video, una publicación o la organización de un grupo de presión/acción cultural específica. En todos estos casos busco distribuir información importante de manera no tradicional y para públicos no especializados.

El arte es un territorio conceptual donde todo es posible y, por lo mismo, no existen certezas ni limitaciones. En 1986, todas las posibilidades creativas han sido exploradas y, por lo tanto, todas ellas están a nuestro alcance.

Gracias a los descubrimientos y avances de muchos artistas en los últimos quince años, el concepto de "oficio" es tan amplio y los parámetros del arte tan flexibles que abarcan prácticamente toda alternativa imaginable: el arte como proceso de autogestión ciudadana (Felipe Ehrenberg-México), como "escultura social" (Joseph Beuys-Alemania), como instrumento de negociación y activismo multicultural (Judy Baca-Los Angeles) o como red internacional de comunicación alternativa (Post Arte-México, y Keith Galloway y Sherri Rabinowitz-EU). Otros conciben al arte como una estrategia de intervención en los medios de comunicación, o bien como diplomacia ciudadana, crónica social, semiótica popular o antropología radical. En la mayoría de los artistas interdisciplinarios influyentes, estos círculos se superponen.

En 1986, nuestras opciones artísticas en cuanto a medio, metodología, sistemas de comunicación y canales de distribución para nuestras ideas e imágenes, son más

grandes y más diversificadas que nunca. No entender y no practicar esta libertad, de alguna manera significa operar fuera de la historia, o peor aún, aceptar ciegamente las restricciones impuestas por las burocracias culturales. El artista latino/chicano que aún opera dentro de parámetros modernistas y por lo tanto ahistóricos, está meramente recibiendo instrucciones del mundo del arte imperante.

En el marco de una cultura contemporánea eminentemente mediática, los artistas e intelectuales "no alineados" tenemos que enfrentar muchos retos formidables. Uno de ellos, quizá el principal, consiste en vencer la marginalidad; es decir, lograr acceso (por las buenas o por las malas), a los grandes canales de distribución de ideas e imágenes. ¿Cómo? La clave está en diversificar nuestros formatos y nuestros públicos, y por ende "popularizar" nuestras ideas. Hoy día nuestros textos e imágenes, independientemente de su calidad o naturaleza innovadora, carecen por completo de relevancia cultural si no son insertados y reciclados en los periódicos, las revistas de gran tiraje, la radio, la TV, el cine, el video, el rock, el arte-correo o el poster. El pintor de caballete, el poeta de cafetería, el actor de teatro-repertorio y el intelectual de campus universitario, son ya criaturas prehistóricas que merecen nuestra curiosidad y nuestro olvido.

El artista contemporáneo debe ser un pensador social, un activista cultural, un embajador independiente y, por encima de todo, un gran comunicador involucrado en los grandes debates de la época. El intimismo y el individualismo bohemio respondían a otra época y a otro mundo más estáticos y coherentes. Hoy, sin embargo, vivimos en un mundo colapsado, más inmediato y repleto de amenazas. Vivimos en permanente estado de emergencia. Somos miembros de una misma comunidad: la especie humana en peligro de extinción. Hoy por hoy, como decía Joseph Beuys, "el gran proyecto es la sociedad misma", la gran arca de Noé que zozobra bajo la niebla de los años ochenta.

Los artistas latinoamericanos y los intelectuales fronterizos que trabajamos en EU, debemos conquistar a toda costa un papel central en la creación del futuro de este continente, y no sólo permanecer como participantes inconscientes en los humillantes rituales del mercado del arte. Debemos preguntarnos constantemente, ¿somos acaso verdaderos hacedores de conciencia, o simples decoradores del vacío de la clase en el poder? ¿Estamos continuamente conquistando nuevos territorios políticos, culturales y estéticos, o seguimos más bien aprisionados por las estructuras y las instituciones de la cultura dominante? ¿Acaso nuestro temor a la miseria y a la represión es capaz de detener nuestro proceso de cuestionamiento?

Nuestra experiencia como artistas fronterizos e intelectuales "latinos" en EU, fluctúa entre la legalidad y la ilegalidad, entre la ciudadanía parcial y la total. Para la comunidad anglosajona somos simplemente una "minoría étnica", es decir, una subcultura, o sea, una especie de tribu preindustrial con un excelente apetito consumista. Para el mundo del arte, somos más bien practicantes de lenguajes ajenos que, en el mejor de los casos, resultan exóticos. (Con frecuencia, los críticos estadunidenses califican mi producción artística con adjetivos como "enigmática", "bizarra", "descabellada", "onírica", "mítica", "romántica", "barroca", etcétera, términos fatuos que sólo sirven para ocultar una ignorancia absoluta de nuestra cultura). Para la población en general, nuestra identidad sociopolítica sigue siendo un signo de interrogación permanente. ¿Somos acaso exiliados o refugiados, terroristas o contrabandistas? ¿Están en orden nuestros documentos?

En numerosas ocasiones me han exigido identificación, no sólo al cruzar la línea o al pedir trabajo, sino al caminar por la calle. Para un miembro de la clase intelectual mexicana esto resultaría una enorme humillación, pero para un latinoamericano que ha vivido los últimos siete años en EU bajo la administración Reagan, la experiencia cultural y psicológica de "cruzar la frontera" entre la legalidad y la ilegalidad, o sea entre "ellos" y "nosotros", es una realidad tan cotidiana que ya dejó de producirnos heridas. A diferencia de los mexicanos-en-México, los mexico-americanos "somos" siempre en oposición al "otro", y no en relación a él como parte de un todo; y por esta razón, nuestro arte es y siempre será contestatario, disnarrativo, antihegemónico e intersticial. Querámoslo o no, somos, por definición, una cultura de resistencia. En nuestro caso, "definir" implica "oponerse", "criticar".

Los artistas "latinos" tampoco escapamos a los mecanismos de mitificación de la cultura estadunidense. Por lo general somos percibidos a través de los prismas folclorizantes de Hollywood, las literaturas de moda y la publicidad; o bien a través de los filtros ideológicos de los medios de comunicación. Para el anglosajón ordinario somos puramente "imágenes", "símbolos", "metáforas". Carecemos de existencia ontológica y concretud antropológica. Se nos percibe indistintamente como criaturas mágicas con poderes chamanísticos, bohemios alegres con sensibilidad pretecnológica o románticos revolucionarios nacidos en un poster cubano de los años sesenta. Esto sin mencionar los mitos más ordinarios que nos vinculan con la droga, la supersexualidad, la violencia gratuita y el terrorismo; mitos que sirven para justificar el racismo y exorcizar el temor a la otredad cultural. Estos mecanismos de mitificación generan interferencia semántica y obstruyen el verdadero diálogo intercultural. Hacer arte fronterizo implica revelar y subvertir dichos mecanismos.

Nombrar es controlar, restringir las posibilidades de significado y, por tanto, de libertad. Los chicanos entienden que la emancipación comienza con el auto-bautizo.

El término hispanic, acuñado por expertos en mercadotecnia y por "diseñadores" de campañas políticas, homogeneiza nuestra diversidad cultural (chicanos, cubanos y nuyorriqueños resultamos indiferenciables), evade nuestra herencia indígena y nos vincula directamente con España. Peor aún, posee connotaciones de arribismo social y obediencia política. Los términos Third World culture, ethnic art y minority art son abiertamente etnocentristas e implican necesariamente una visión axiológica del mundo al servicio de la cultura angloeuropea. Ante ellos, uno no puede evitar hacerse las siguientes preguntas: ¿además de poseer más dinero y armamento, es acaso el "primer mundo" cualitativamente mejor en alguna otra forma que nuestros países "subdesarrollados"? ¿Qué los anglosajones no son también un "grupo étnico", la tribu más violenta y antisocial de este planeta? ¿Qué acaso los quinientos millones de latinoamericanos que habitamos este continente somos un mero grupo "minoritario"?

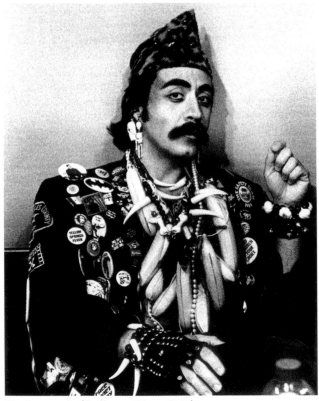

Moctezuma Jr. (Guillermo Gómez Peña).
Cortesía del Walker Arts Center.

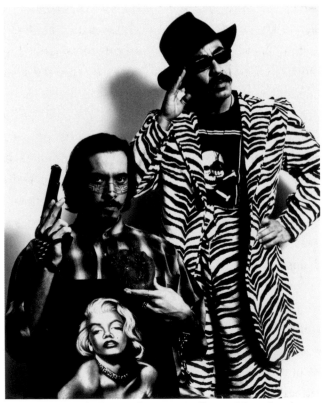

Narco Mafiosos (Roberto Sifuentes y Guillermo Gómez Peña);
Los Angeles, 1994.
Roberto Espinoza.

El esquema de democracia cultural en los EU sólo funciona en apariencia. El hecho de que en cada evento cultural se incluya digamos a "tres poetas chicanos, dos cineastas feministas y cuatro actores negros", no significa que el racismo haya sido erradicado. Sólo significa que la burocracia cultural se ha hecho más astuta. En la "democracia" horizontal de EU, siempre habrá un espacio demagógico para las "minorías artísticas", lo cual no debe confundirse con una participación real en los procesos culturales y políticos.

Debido a nuestra íntima relación con la educación, los medios de comunicación y las organizaciones comunitarias, los periodistas y las instituciones culturales anglosajonas nos han bautizado como community artists ("community" significa en realidad un espacio mítico para monstruos sociales, o mejor dicho, una aldea pintoresca para minorías). Mi respuesta siempre es inmediata y contundente: "Yo soy simplemente un ciudadano responsable. En los círculos chicanos, la mayoría de los artistas hacen lo que yo hago". Aceptar el término de "community artist" significa restringir nuestro campo de acción a los parámetros conceptuales e ideológicos de la palabra "barrio", que en labios de un anglosajón siempre resulta peyorativa. "No señor —les contesto—. Yo no hago barrio art. Mi comunidad es multidimensional y comprende no sólo a mi vecindario, sino también a mi ciudad, al mundo del arte, a los medios de comunicación, a los latinos en eu, a los no latinos, al continente entero, a las vanguardias internacionales, y a todos aquellos interesados en lo que tengo que decir".

El término political artist posee poderes restrictivos semejantes. Implica que solamente podemos hablar dentro de contextos políticos o politizados; y exclusivamente acerca de aquellos tópicos especializados por los cuales nos hicimos famosos. Cuando un crítico norteamericano me llama political artist yo respondo: "En términos generales, los latinos en los eu están más politizados y yo no soy una excepción, pero también estoy interesado en la cultura popular, la antropología social, la semiótica fronteriza, la historia, el sexo y los sueños".

Los artistas de origen latinoamericano en eu debemos siempre exigir una definición más amplia de nosotros, y si es posible, debemos autobautizarnos en nuestros propios términos. Mientras "ellos" continúen definiéndonos como "minority", "community" o "ethnic artists" nos mantendrán sistemáticamente aislados de los procesos culturales y políticos más significativos del país.

Entre chicanos, mexicanos y anglosajones, hay una herencia de relaciones envenenadas por la desconfianza y el resentimiento. Por esta razón, mi trabajo cultural (especialmente en los terrenos del performance y el periodismo), se ha concentrado en la destrucción de los mitos y estereotipos que cada grupo se ha inventado para poder racionalizar a los otros dos. Al desmantelar esta mitología, busco, si no crear un espacio idóneo para la comunicación intercultural, al menos contribuir a la creación de los cimientos y los principios teóricos para un diálogo futuro capaz de trascender los profundos resentimientos históricos que hay entre las comunidades de ambos lados de la línea.

PRECAUCIÓN

¡PARA SU PROPIA SEGURIDAD!

En los últimos seis años más de 140 personas migrantes han muerto al cruzar nuestras autopistas durante la noche......

En el marco de la falsa amnistía de la ley Simpson-Rodino y de la creciente influencia de la ultraderecha norteamericana que pretende "clausurar" (militarizar) la frontera por supuestos motivos de "seguridad nacional", la colaboración entre artistas chicanos, mexicanos y anglosajones se hace indispensable. El artista anglosajón puede proporcionar su habilidad tecnológica, su comprensión de los nuevos medios de expresión e información (video y audio), y sus tendencias altruistas/internacionalistas. A cambio, el "latino" (sea mexicano, chicano, caribeño, centro o sudamericano) puede proporcionar la originalidad de sus modelos culturales, su fuerza espiritual y su entendimiento político del mundo. Juntos podemos colaborar en sorprendentes proyectos culturales, pero sin olvidar que ambos debemos permanecer en control del producto, desde sus etapas de planteamiento hasta las de distribución. Si esto no sucede, entonces la colaboración intercultural no es auténtica. No debemos confundir la verdadera colaboración con el paternalismo político, el vampirismo cultural, el oportunismo económico y el multiculturalismo demagógico.

Debemos aclarar este punto de una vez por todas: Nosotros (los latinos en Estados Unidos) no queremos ser un mero ingrediente tardío del melting pot. Lo que deseamos es participar activamente en un diálogo humanista, plural y politizado, continuo no esporádico, y que se dé entre partes iguales que gocen del mismo poder de negociación. Para que se abra este "espacio intermedio", primero tiene que haber un pacto de comprensión y aceptación cultural mutua, y es precisamente aquí donde el artista fronterizo puede contribuir. En este momento histórico tan delicado, tanto los artistas e intelectuales mexicanos como los chicanos y anglosajones debemos buscar a toda costa un "territorio cultural común", para luego poner en práctica dentro de él, nuevos modelos de diálogo y comunicación. Éste es nuestro proyecto.

III. EL PARADIGMA "MULTICULTURAL"

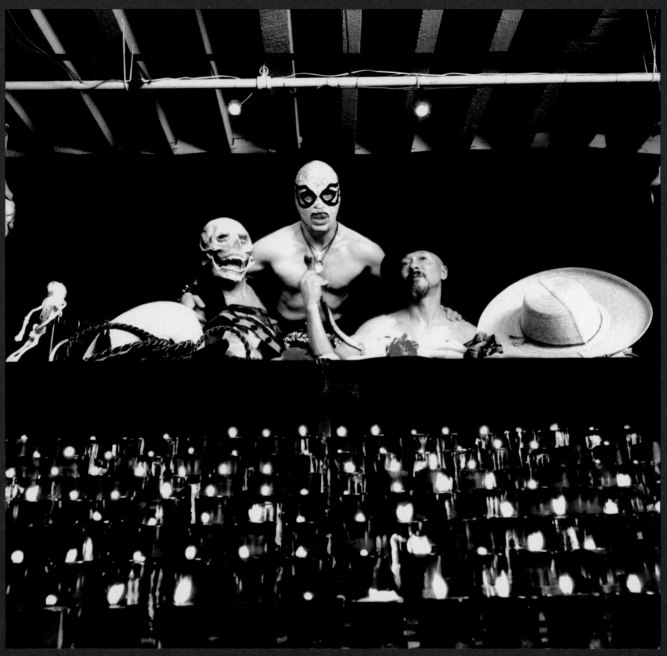

The Space, Performance Jamming Session, con la
colaboración de Gregorio Rivera y Bart Yodler; Boston, 1991.
Charles Meyer.

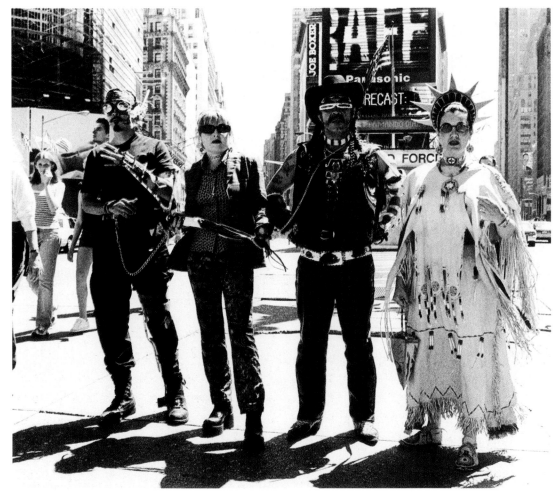

Roberto Sifuentes, Pilar Cano, Guillermo Gómez Peña y Johanna
Bigfeather durante una acción callejera en Times Square, Nueva York.
Eileen Travell.

III. EL Paradigma "MULTICULTURAL"
[1988][1]

CAMBIOS PARADIGMÁTICOS

Corre el año de 1988 en este atribulado continente accidentalmente llamado América. Ante nuestros ojos acontece un cambio paradigmático de proporciones mayores: el eje cultural Este-Oeste (residuo de la Guerra Fría) está siendo reemplazado por uno, mucho más antiguo, que corre de Norte a Sur. La necesidad de la cultura de EU por reconciliarse con su "otredad" latinoamericana —dentro y fuera de su territorio— se ha convertido finalmente en debate nacional. A donde sea que yo viaje, me encuentro con gente en verdad interesada en nuestras ideas y modelos culturales. Los mundos del arte, del cine, de la literatura y de la música por fin miran hacia el sur. EU nos ha re-descubierto por centésima ocasión, cierto; pero esta vez, parece ser que el proyecto es más complejo y la mirada, más profunda.

Mirar hacia el Sur desde el Norte significa primordialmente recordar; recuperar el sentido histórico de la identidad nacional. Para los EU, este sentido histórico abarca desde las culturas indoamericanas que sobrevivieron al genocidio europeo hasta las más recientes migraciones de México, Centroamérica, el Caribe y del Lejano Oriente.[2]

Corre el año de 1988 en este país equivocadamente llamado "América". Las migraciones masivas de latinos y asiáticos a los EU son un producto directo de los conflictos internacionales entre los mentados "primer" y "tercer" mundos. Las culturas colonizadas se deslizan hacia el espacio del colonizador; y cuando esto sucede, tanto las fronteras como las nociones de identidad —nacional y personal— forzosamente tienen que ser redefinidas. (Un fenómeno parecido ocurre en Europa con las continuas migraciones árabes y africanas.)

1. Este ensayo fue escrito originalmente en inglés en 1988, y refleja los debates culturales de su época. El carácter utópico y el tono épico de las ideas expresadas recuperan el espíritu de la primera época de los debates multiculturales en Estados Unidos. La traducción original al español fue realizada por el artista conceptual Felipe Ehrenberg para *La Jornada Semanal*. Con base en ella, el autor ha "contemporaneizado" el texto. La versión original aparece en el primer libro de Goméz Peña titulado *Warrior for Gringostroika*, Greywolf Press, 1994.
2. Las migraciones masivas de europeos orientales y rusos exsoviéticos no comenzaron sino hasta principios de los noventa.

"Centro" y "periferia" resultan ya conceptos trasnochados. El "primer" y el "tercer" mundo se han penetrado mutuamente. Las múltiples Américas —indígena, mestiza, negra, anglosajona, etcétera— se entretejen de manera total. Los complejísimos procesos (demográficos, sociales y lingüísticos) que esto conlleva están convirtiendo a los EU en un laboratorio racial sui generis, sin precedentes históricos; en un miembro del "segundo" mundo (o quizá de un naciente "cuarto" mundo). Esto se refleja en el arte, en especial el de carácter más experimental y politizado, equivocadamente llamado "alternativo".

En contraste con las imágenes de la televisión y del cine comercial que nos muestran un universo clasemediero y monocultural al margen de las grandes crisis internacionales, la sociedad contemporánea de los EU es fundamentalmente multirracial, multilingüe y socialmente polarizada. Así lo son, también, sus artes.

Dondequiera que dos o más culturas se encuentran en el tiempo y en el espacio, de manera pacífica o violenta, surge una cultura de frontera. Para que nosotros, los artistas latinos en los ochenta (identificados o bien con la minoría o con la diáspora) podamos articular procesos trans, inter y multiculturales, tenemos que desarrollar una nueva terminología y asimismo una nueva serie de categorías e iconografías simbólicas. Debemos rebautizar al mundo en nuestros propios términos. El lenguaje del posmodernismo importado de la academia europea y neoyorquina nos resulta etnocéntrico e insuficiente. Lo mismo sucede con la retórica del pluralismo cultural proveniente de las fundaciones culturales y agencias oficiales de financiamiento. Clasificaciones tales como "hispano", "latino", "étnico", "minoritario", "marginal", "alternativo" y "tercermundista", entre otras, resultan imprecisas y están cargadas de peligrosas implicaciones ideológicas. Además, reafirman la existencia de jerarquías que promueven la dependencia política y la subordinación cultural. Ante la ausencia de una terminología más sutil y rigurosa, capaz de reflejar las nuevas complejidades que enfrentamos, nos es forzoso utilizar las clasificaciones existentes, pero con suma cautela.

Mi sensibilidad artística como creador "desterritorializado" (o transterrado) que vive una experiencia permanente de frontera, no puede ser explicada a través de las clasificaciones y de la normatividad establecidas por las vanguardias europeas y angloamericanas de este siglo (del dadá al tecno-performance). Como mexicano en proceso de chicanización, soy tan "occidental" y tan "americano" como Vito Acconci, Laurie Anderson, Terry Allen o Spalding Gray. Sin embargo, mi formación artística también incluye el arte, la literatura, el cine y el pensamiento político chicanos y latinoamericanos. Tenemos que percatarnos, de una vez por todas (aunque suene a disco rayado), que "occidente" ha sido substancialmente redefinido.

El Sur y el Oriente ya están instalados dentro del Occidente. Hoy día, ser "americanos" en el sentido más amplio de la palabra, implica participar en el diseño de una nueva topografía cultural y en la invención de un lenguaje artístico híbrido, capaz de reconocer e incorporar a las múltiples fuentes culturales y a los lenguajes interdisciplinarios que conforman nuestra descabellada contemporaneidad.

Seamos claros: América es un continente, no un país. Más de la mitad de la población del continente es latinoamericana. Los mapuches, los quechuas, los mixtecos y los indígenas crow son incluso más "americanos" que nosotros. Los mexicanos y los canadienses también somos norteamericanos. Las culturas híbridas chicanas, nuyorriqueñas, cajunes y afroantillanas también son americanas; como americanas serán muy pronto las comunidades migrantes —vietnamitas, coreanos, laosianos, etcétera— de reciente arribo a los EU. La cultura angloeuropea no es sino un componente más, incluso minoritario, de un complejo cultural mucho mayor en metamorfosis constante; una pieza menor del gran rompecabezas de las identidades continentales.

Esta "otra" América plural dentro de los EU se encuentra ubicada en las reservaciones indias y en los barrios chicanos del suroeste, en los vecindarios negros de Washington, Atlanta y Detroit, y en las colonias multirraciales de Manhattan, Chicago, Miami, San Francisco y Los Angeles. Este EU sui generis ya no forma parte del primer mundo; y aunque aún carezca de nombre y configuración geopolítica, nosotros —como artistas fronterizos— tenemos la responsabilidad de reflejarlo. Nuestro trabajo en los terrenos del performance, del cine independiente, de la poesía multilingüe, del arte instalación y del nuevo periodismo sirve como boceto de una nueva cartografía, y como script del gran performance finisecular.

A pesar del gran espejismo monocultural patrocinado por el poder, dondequiera que lancemos la mirada encontramos pluralismo, crisis, desfasamiento, ruptura y falta de sincronicidad. La llamada cultura "dominante" (el mainstream) stricto sensu ha dejado de serlo. La cultura dominante es una meta-realidad que existe solamente en los espacios ficticios de los medios masivos de información y en el seno exclusivo de las instituciones culturales política y estéticamente más conservadoras.

Hoy en día, si de cultura dominante hablamos, la encontraremos en las zonas fronterizas. Incluso, me atrevería a decir que quienes aún no hayan cruzado una frontera, muy pronto lo harán. Todos los americanos en este vasto continente, son, o muy pronto

serán, cruzadores de fronteras; y siguiendo esta misma lógica, tal como lo pronostica el teórico chicano Tomás Ybarra-Frausto, "todos los mexicanos son chicanos en potencia". Usted, estimado lector, al leer estas líneas, está cruzando una frontera.

EL DIÁLOGO INTERCULTURAL

Los estadunidenses, lo sabemos bien, padecen de amnesia histórica y carecen de conciencia política. La fibra social y étnica de los EU está totalmente desgarrada por heridas que les resultan invisibles a quienes nunca han protagonizado los violentos sucesos que las generan. Quienes no pueden ver estas heridas se sienten frustrados por las dificultades que conlleva el diálogo intercultural. Inevitablemente, el verdadero diálogo entre culturas desencadena los demonios de la historia.

La crítica de arte neoyorquina, Arlene Raven, me dijo en una ocasión: "Para curar una herida infectada, primero tenemos que abrirla". Esto es lo que los artistas e intelectuales que operamos fuera del mainstream, torpemente estamos intentando hacer. Duele. Comunicarse con la otredad cultural es una experiencia dolorosa. Causa pavor. Es como perderse en un bosque de malentendidos o como caminar en territorio minado.

El territorio del diálogo intercultural es abrupto y laberíntico. Está lleno de grietas y geisers; pleno de fantasmas intolerantes; cercado por muros invisibles que son, incluso, más altos que el legendario cerco de alambre que separa a México de gringolandia. El imaginario anglosajón está poblado por estereotipos de "los latinos" y del arte latinoamericano. A su vez, los latinoamericanos politizados muestran una desconfianza exagerada ante cualquier iniciativa por establecer un diálogo o un intercambio binacional que provenga de este lado (los EU). Las fronteras se multiplican multidireccionalmente. El trato entre los latinos de los EU (sean estos chicanos, nuyorriqueños, miamicubanos o centroamericanos) y los ciudadanos monoculturales de la América Latina que nunca partieron, está marcado por resentimientos mutuos, envidia e incomprensión. Quizá ésta sea una de las heridas fronterizas más dolorosas; una división mortal en el seno de una familia; una amarga separación entre dos amantes del mismo barrio.

El signo de nuestros tiempos es el temor. Los ochenta son la cultura del miedo. Donde quiera que viajo, me encuentro con angloamericanos sumergidos en el temor al cambio cultural. Nos temen mortalmente. Temen que "ellos" —nosotros— ocupemos "su país", sus chambas,

sus instituciones, sus universidades, su mundo de arte. Nos perciben como una gran "oleada café" (the brown wave) que todo lo engulle. Nos perciben como narcos, pandilleros y terroristas. Se sienten cercados por lenguas foráneas, extrañas expresiones artísticas, comportamientos tumultuarios incodificables y por una amenazante (y mítica) hipersexualidad. No se dan cuenta de que sus temores, como Noam Chomsky lo ha explicado en innumerables ensayos, les han sido implantados desde "arriba" como una forma de control político. Ignoran que el temor (y no necesariamente la desigualdad social como en el caso de los llamados países "tercermundistas") es la fuente misma de la violencia endémica que azota a esta sociedad (EU).

La cultura fronteriza puede desactivar los mecanismos del miedo; puede iluminar los oscuros territorios compartidos, sus señalamientos y puentes. También puede mejorar nuestras habilidades para negociar el tránsito a la otredad. La cultura fronteriza, es un proceso de continua negociación y re-negociación pacífica; de cooperación multilateral y de colaboración artística. Por el momento, la frontera es lo único que compartimos... y la melancolía.

En 1988, mis colegas fronterizos y yo estamos involucrados en un debate tripartita sobre el separatismo. Ciertos nacionalistas chicanos —los que aún no entienden cuánto han incidido los inmigrantes recientes de Centroamérica y el Caribe en su cultura— se sienten amenazados por nuestras propuestas panamericanistas de diálogo. A su vez, ciertos sectores de la intelectualidad mexicana que se autoproclaman como "guardianes" de la soberanía nacional, sospechan que nuestra insistencia por entablar un diálogo binacional no es más que una forma encubierta de integración, y prefieren no involucrarse. Me parece muy irónico que los angloamericanos más conservadores (testigos aterrados del carácter irreversible de los procesos multiculturizantes de los EU) tiendan a coincidir con los separatistas chicanos y los nacionalistas mexicanos que se inscriben en la izquierda del debate. Estos tres sectores prefieren abocarse a una supuesta defensa (patriótica, étnica o lingüística) de sus identidades y culturas que establecer un diálogo con el país vecino y con las comunidades étnicas circundantes. Curiosamente, estos tres sectores coinciden en la urgente necesidad de sellar la frontera. Su intransigencia está fundamentada en la premisa modernista que sostiene que tanto la identidad como la cultura son sistemas cerrados y autónomos: mientras menos cambien más auténticos resultan.

Hoy en día, debemos aceptar, de una vez por todas, que toda cultura es un sistema abierto y sujeto a toda suerte de procesos ininterrumpidos de transformación, redefinición y recontextualización. La nueva antropología lo confirma. Lo que urge es un

diálogo crítico y no un proteccionismo autodefensivo. De hecho, quizá la única manera de regenerar a las identidades y las culturas es a través del contacto abierto, fluido y continuo con las múltiples otredades que nos enmarcan, permean y atraviesan. En este sentido, me pregunto, ¿cuáles son los nuevos términos para un verdadero diálogo intercultural?

A este respecto, lanzo algunas ideas: El diálogo es la comunicación continua (de ida y vuelta) entre pueblos, comunidades y personas que gozan de poderes, para negociar como iguales. En este sentido, el diálogo es la expresión microuniversal de la cooperación internacional e implica necesariamente un intercambio cultural simétrico. Cuando éste resulta eficaz, nos reconocemos invariablemente en el prójimo y nos damos cuenta de que no hay nada que temer.

El diálogo nunca ha existido entre el Primer Mundo y el Tercero. No confundamos el diálogo con el neocolonialismo, la pseudo-cultura global de los medios de información, el paternalismo "liberal" anglosajón, el vampirismo, el gesto vacío y retórico de los gobiernos, o la apropiación descarada de la cultura de masas que convierte todo en objeto de consumo, incluso el dolor, la injusticia, la pobreza y la violencia; incluso los márgenes más ásperos y las expresiones artísticas más militantes.

El diálogo es lo opuesto a los conceptos de "seguridad nacional", vigilantismo ciudadano, paranoia racial, proteccionismo estético, patrioterismo, etnocentrismo y monolingüismo.

Para poder dialogar primero debemos aprender el lenguaje, la historia, las artes, la literatura y el pensamiento político del otro. Los que vivimos en EU debemos viajar al Sur y al Oriente, con frecuencia y humildad; y no como turistas culturales, sino como embajadores sin cartera oficial.

Sólo dialogando podremos desarrollar modelos de coexistencia pacífica, cooperación multilateral y colaboración artística. La gran herida sólo podrá sanar si se establece un diálogo de carácter público y acumulativo, a través de conferencias, encuentros, publicaciones y proyectos de colaboración artística binacional y/o inter-cultural. Este proceso será lento y torpe. No podemos, de un día para otro, borrar siglos de indiferencia cultural, de racismo y dominación. Por el momento, a lo más que podemos aspirar, es a comprometernos a largo plazo con este proyecto. Mi trabajo y el de mis colegas en los terrenos

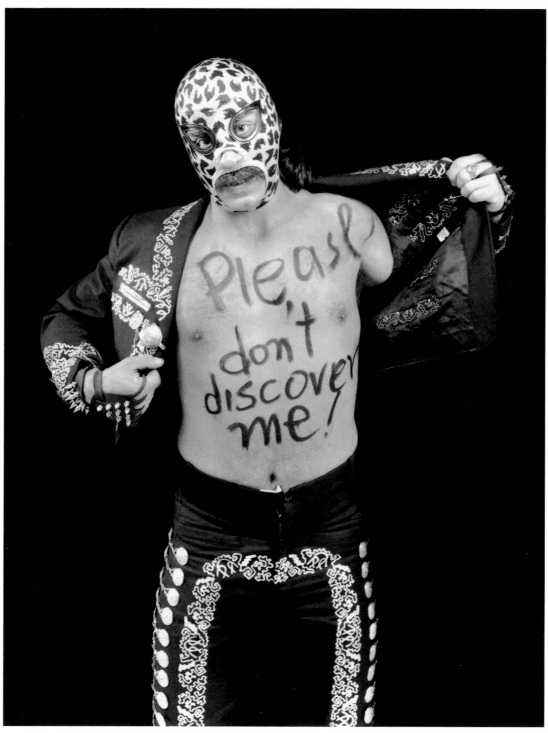

El Guerrero de la Gringostroika (Guillermo
Gómez Peña) redescubre América, 1992.
Glenn Halorsen.

del performance, la instalación, el cine independiente y la poesía bilingüe, no son más que modestas contribuciones. Le pido humildemente al lector que se sume a nuestro esfuerzo, y que disculpe los flujos épicos de mi saliva.

La otra vanguardia

La cultura latina en los EU no es homogénea. Abarca una multiplicidad de expresiones artísticas e intelectuales tanto urbanas como rurales; tradicionales y experimentales; marginales y dominantes. Estas expresiones difieren entre sí en cuanto a nacionalidad, clase, ideología, sexo, geografía, contexto político, grado de marginalidad o asimilación, y tiempo vivido en los EU.

Nuestras comunidades son tan heterogéneas como la misma América Latina. Los chicanos en el suroeste y los caribeños de la costa este habitan paisajes socio-culturales muy distintos. Dentro de la misma cultura chicana hay diferencias substanciales: un poeta rural de Nuevo México tiene poco en común con un cholo-punk de Los Angeles. Los miamicubanos de extrema derecha son adversarios incondicionales de los chicanos y de los exiliados izquierdistas de la América del Sur. Las expresiones culturales de los trabajadores agrícolas oriundos de México y Centroamérica son muy distintas a las de las elites intelectuales universitarias, y así, ad infinitum. Incluso un texto como éste, que pretende articular una multiplicidad de voces y preocupaciones, es incapaz de reflejar a todos los sectores de nuestras comunidades. No existe tal cosa como un "arte latino" o "hispano" en los EU. Existen cientos de variedades de expresiones artísticas, cada cual con su especificidad estética, política y social. Curiosamente, las instituciones políticas y culturales anglosajonas tienden a borrar estas diferencias y a presentarnos como un bloque estático y uniforme.

Los EU padecen un caso muy severo de amnesia. En su obsesivo afán por construir el futuro, tienden a olvidar el pasado, en ocasiones conscientemente. Por fortuna, los grupos más desposeídos que se saben excluidos del gran proyecto nacional han estado documentando sus historias con gran acuciosidad. Los latinos, los negros y asiáticos, las mujeres, los homosexuales, los artistas experimentales y los intelectuales no-alineados han recurrido a lenguajes muy inventivos para documentar "la otra historia" desde perspectivas multicéntricas. "Nuestras artes funcionan como una suerte de memoria colectiva", comenta la artista Amalia Mesa-Bains. En este sentido, el llamado "arte multicultural" puede convertirse

en una herramienta muy poderosa que nos permita recuperar nuestro sentido histórico. La gran paradoja estriba en el hecho de que sin este sentido de la otra historia, jamás podremos construir un futuro igualitario y democrático.

El concepto del "oficio" está siendo redefinido. El artista contemporáneo que opera fuera del mainstream cumple funciones múltiples dentro y fuera del mundo del arte. Se plantea no sólo como un mero hacedor de imágenes o genio marginado, sino como un pensador social, un educador radical, un contracronista y un observador de los derechos humanos. Sus actividades se dan en el corazón mismo de la sociedad y no en sus esquinas especializadas.

En los EU, el artista de las llamadas minorías se ha visto obligado a desempeñar funciones multidimensionales y extrartísticas. Ante la ausencia de organismos e instituciones que pudieran satisfacer nuestras necesidades y servir verdaderamente a nuestras comunidades, nos hemos constituido en una tribu sui generis de promotores culturales, organizadores comunitarios y artistas públicos. Nos asumimos como asaltantes de medios masivos, antropólogos vernáculos, cronistas alternativos y comunicólogos experimentales; y las imágenes, los textos y las arte-acciones (performances) que producimos se insertan en territorios que sólo tangencialmente tocan al mundo establecido del arte.

A diferencia de la era modernista, la "vanguardia" actual posee una multiplicidad de centros y frentes. Como bien lo ha dicho el escritor Steve Dureland, "la vanguardia ya no se encuentra al frente, sino en las orillas". Pertenecer a la vanguardia a fines de los ochenta significa contribuir a la descentralización del arte. Ser vanguardistas significa cruzar las fronteras entre el arte y los territorios políticos minados, trátense éstos de las relaciones interraciales, la inmigración, la ecología, el desamparo urbano, el sida o la violencia contra las comunidades más desposeídas y los países tercermundistas. Ser vanguardistas significa trabajar tanto en contextos artísticos como extrartísticos; operar en el mundo, no sólo en el mundo del arte; abandonar los márgenes impuestos y asumir centros ficticios. Debemos recordar que nada es intrínsecamente marginal. Los márgenes cambian de lugar constantemente. Lo que hoy es marginal, mañana puede ser hegemónico y viceversa.

Para poder articular nuestra crisis actual como artistas multiculturales, nos vemos obligados a inventar y reinventar lenguajes constantemente. Estos lenguajes han de ser interdisciplinarios, sincréticos, diversificados y complejos; tan complejos como las fracturadas realidades cambiantes que intentamos articular.

Urge que edifiquemos una arquitectura teórica propia. El posmodernismo es una arquitectura conceptual impuesta que se desmorona ante nuestros ojos. Estamos ya cansados de merodear entre las ruinas ajenas.

Los artistas fronterizos recurrimos a técnicas experimentales y a prácticas derivadas del performance para intervenir en el mundo de manera directa. La condición permanente de emergencia política y de vulnerabilidad cultural en la que vivimos no nos deja otra opción. Si no somos osados, inventivos y desconcertantes en nuestras acciones, nuestro pensamiento no tendrá ningún impacto. Entonces la realidad fronteriza y sus abrumadoras dinámicas nos habrán de rebasar instantáneamente.

Los artistas fronterizos comprendemos que la experimentación formal sólo es válida en relación estrecha con otras faenas más importantes, tales como: la necesidad de generar un diálogo binacional, la necesidad de abrirnos nuevos espacios de libertad

Guillermo Gómez Peña y Roberto Sifuentes se arrodillan ante una pintura de Van Gogh en el Museo DIA, Detroit.
Kay Young.

política y estética, y la necesidad de redefinir la relación asimétrica entre el Norte y el Sur y entre los diversos grupos étnicos que convergen en la gran espiral fronteriza. Confrontados por estas prioridades, las preocupaciones formales del mundo del arte se perfilan como secundarias y hasta cierto punto superficiales.

El concepto de innovación es contextual y culturalmente específico. Una buena parte de la obra contemporánea producida por artistas latinos en los EU es percibida como anacrónica por el mundo del arte neoyorquino. ¿Por qué? Especulo: quizá sea que la innovación por la innovación misma, una obsesión anglosajona por excelencia, no tiene tanto sentido para nosotros. La innovación no es un valor per se en nuestras culturas. Lo que nosotros consideramos "vanguardista" u "original" por lo general obedece a preocupaciones extrartísticas. Quizá por esta razón, nuestras expresiones artísticas nunca le parecerán suficientemente "experimentales" al observador monocultural primermundista. De hecho, este observador no busca innovación en el arte realizado por artistas "de color", sino exotismo, autenticidad, eros y magia. El malentendido se intensifica aún más cuando el mundo del arte neoyorquino descubre que la mayoría de nosotros no estamos interesados en el uso gratuito de la alta tecnología como un fin en sí misma. Nuestra crítica al culto tecnológico anglosajón es vista como una actitud de subdesarrollo y no como praxis política. Lo paradójico es que sobran artistas latinos que realizan arte por computación o arte mediático (video, audio y multi-media). Sin embargo, a menudo utilizamos la tecnología disponible —que no la ideal— con un sentido de responsabilidad social para revelar las contradicciones inherentes al hecho de vivir y crear entre un pasado preindustrial de dimensiones míticas y un presente en estado de crisis permanente.

Al validar (o invalidar) las expresiones artísticas de los latinos (y por extensión de los artistas negros, asiáticos e indígenas), los críticos anglosajones tendrán que despojarse de sus anteojos etnocéntricos y de su obsesión por la innovación, para así poder contemplar nuestra obra en su propio contexto y bajo su propia luz.

La "calidad" en el arte también es relativa. Los centros de poder como Nueva York, Londres, París y la ciudad de México (ante Latinoamérica México es un centro de poder innegable) han elaborado cánones sagrados de universalidad y excelencia. Nosotros debemos, supuestamente, apegarnos a ellos para escapar del regionalismo o la etnicidad. Por fortuna, estos dogmas se están desmoronando. Los procesos transculturales que el Norte enfrenta en este momento conllevan cambios dramáticos en la localización del "centro". Por consiguiente, esta descentralización de cánones y estilos estéticos exige multiplicar los criterios

valorizantes. En la actualidad, quieran o no, los curadores, los críticos, los periodistas, los promotores culturales y los organismos financieros del arte tendrán que familiarizarse con conceptos tales como la multiplicidad cultural y el relativismo estético. Para analizar y apreciar una obra de arte (sobre todo si ésta tiene origen fuera del contexto angloeuropeo), tendrán que recurrir constantemente a múltiples repertorios de valoración.

EL "BOOM LATINO"

¿De qué se trata esto del "boom latino"? Los artistas responden:

a) Una mera cortina de humo que oculta la realidad social.

b) Un acto de prestidigitación que nos distrae de la política.

c) La luz verde para enriquecernos y hacernos famosos.

d) Una magnífica oportunidad para infiltrarnos y hablar desde adentro.

e) La versión contemporánea de la política del "buen vecino" hacia Latinoamérica.

f) El resultado lógico de los movimientos chicanos y nuyorriqueños.

g) Un capricho de un magnate de Madison Avenue.

Escoja la respuesta que más le plazca.

En 1987, al igual que en 1492, fuimos "re-descubiertos". Hemos estado aquí, en este continente, por más de dos mil años, pero de acuerdo con la revista *Time* "acabamos de aparecer" (¿por arte de magia?). Hoy día, los latinos estamos siendo promovidos por el mass-media como un sector emergente de urban sophisticates. De pronto estamos de moda. Los organismos culturales vuelcan su financiamiento hacia nuestras comunidades y nuestra etnicidad es cosificada para el consumo primermundista. ¿Por qué?

De acuerdo con la teórica poscolonial Gaiatry Spivak, "la otredad ha reemplazado a la posmodernidad como objeto de deseo". Somos, pues, objetos de deseo indeterminado en un meta-paisaje poblado por MacFajitas, Tex Mex decó, arte chicano sin espinas, videoclips de rock fronterizo, y anuncios de Pepsi y Taco Bell en español a ritmo de salsa musak.

De la misma manera que el gobierno norteamericano desea, y necesita, mano de obra indocumentada barata para sostener su complejo agrícola sin tener que padecer el idioma español o la presencia de fuereños desempleados en sus suburbios, el mundo del arte desea y necesita nuestros modelos espirituales y estéticos sin tener que enfrentar nuestra indignación política o nuestras contradicciones culturales. Lo que el mundo del arte

realmente desea es a un artista latino domesticado que le pueda proveer de iluminación sin irritación, de entretenimiento intelectual sin la necesidad de tensiones o confrontaciones políticas. No quieren la neta. Lo que buscan son tamales enlatados y playeras de Frida Kahlo. Quieren música ranchera cantada por Linda Rondstadt y no por Lola Beltrán; el Mexicorama look de películas como *El secreto de Milagro*, y no la acidez de los videos experimentales chicanos. Quieren alta mexicanidad, no rascuachismos estridentes.

Debemos recordarle al mundo artístico que el estilo nunca podrá reemplazar a la cultura; ni la moda a la realidad. Como dice un graffitti fronterizo: "Aquí (en la barda) termina todo simulacro".

En estos instantes de perplejidad faustiana en que los medios masivos y las principales instituciones culturales nos otorgan una repentina y desproporcionada atención, nos preocupa la manera en que nuestro arte es presentado y re-presentado. Entre los equívocos más comunes se cuentan: la homogeneización ("todos los latinos son iguales e intercambiables"), la descontextualización (el arte latino es definido como un sistema cerrado que existe al margen de la historia de Occidente y de las crisis políticas estadunidenses), el eclecticismo curatorial (cualquier estilo y género puede ser incluido en un mismo evento siempre y cuando sea "latino") y la obsesión por la autenticidad (la esencia mítica de la latinidad), lo exótico y folclorista. A los artistas latinos nos describen como "realistas mágicos", bohemios pretecnológicos, criaturas primigenias en contacto con lo ritual, showmen hipersexuales, revolucionarios iracundos, o bien como ejemplos contundentes del American success story. Nuestras expresiones artísticas son descritas por críticos y periodistas como "coloridas", "apasionadas", "misteriosas", "exuberantes" y "barrocas", eufemismos todos de la irracionalidad y el primitivismo.

Estas visiones estereotípicas sólo sirven para perpetuar conceptos colonizantes que imaginan al Sur como un universo preindustrial salvaje en eterna espera de ser descubierto, gozado, estudiado y adquirido (¿validado?/¿consumido?) por la mirada empresarial del Norte. De acuerdo a las necesidades del Norte, el Sur cumple funciones intercambiables de burdel, parque ecológico, complejo arqueológico o maquiladora.

De hecho, por lo general son sólo aquellos artistas que se asemejan a dichos estereotipos —de manera voluntaria o no— los que acaban siendo elegidos para formar parte del boom. Entonces, uno no puede evitar preguntarse en voz alta: ¿dónde están las voces que disienten y desafían los límites del abismo?, ¿dónde se encuentran los artistas que

investigan las nuevas posibilidades de la identidad, los que destruyen espejos, los conceptualistas más agudos, los que recurren al video, al performance o a la instalación para problematizar nuestra relación con el mainstream?, ¿dónde están las latinas, aquellas mujeres cuya obra y pensamiento han sido cruciales en la formación de una cultura latina en los EU? ¿Por qué todas estas figuras clave han sido excluidas de las grandes exhibiciones "hispánicas" y de los festivales "latinos" con mayor impacto nacional?

Hay quienes piensan que estas preguntas no son sino una manifestación más de nuestra eterna ingratitud e insatisfacción. A éstos les respondo simplemente que al cuestionarnos en voz alta sólo intentamos limpiar el espejo de la verdadera comunicación y replantearnos los términos del diálogo intercultural.

Efectivamente, muchos de nosotros tenemos opiniones ambivalentes con respecto a los efectos del boom. Por un lado, aceptamos que éste le ha abierto las puertas a muchos artistas cuya obra era desconocida fuera de su entorno inmediato. Pero por otro lado, ha introducido valores y conductas éticas ajenos a nuestras comunidades. Quienes han tenido la suerte de haber sido seleccionados por las pinzas empresariales del boom son presionados para producir una obra más "pulida" y "profesional", más individualista y competitiva. Incluso se les exige duplicar o triplicar la producción para satisfacer las nuevas demandas comerciales. Los resultados son devastadores: un arte deodorizado, con calidad museística y enmarcado en el agotamiento espiritual. Mientras tanto, nuestras comunidades se encuentran confundidas y su opinión dividida entre los elegidos y los rechazados. Los elegidos se sumergen en la culpabilidad. Los que se quedan atrás se van consumiendo paulatinamente por los venenos de la envidia y la derrota.

Muchos de nosotros no aspiramos a hacerla en Hollywood o en Nueva York. Lo que queremos es algo mucho más ambicioso: obtener el control de nuestro destino político y de nuestras expresiones culturales. Lo que el boom ha hecho es proveernos de un puñado de oportunidades para lograr éxito a un costo espiritual muy elevado, sin haber contribuido a mejorar las condiciones socioeconómicas de nuestras comunidades. Existe una discrepancia fatal entre la retórica optimista y libertaria del boom y la sangrienta realidad que nadie desea enfrentar: hoy día, los latinos en los EU tenemos el índice más elevado de deserción escolar. Somos la población proporcionalmente mayor entre los reclusos del sistema carcelario del suroeste. La mayor parte de los bebés nacidos con sida entre 1986 y 1988 son latinos y negros. La brutalidad policiaca, el alcoholismo y las drogas son realidades cotidianas en nuestras comunidades. Nuestro mismo hábitat urbano está en peligro. Atraídos por la intensidad y el

colorido de la vida callejera de nuestros barrios, los yuppies terminan por expulsarnos de ellos. La mentada "gentrificación" y el alza continua de la vivienda fuerzan diariamente a cientos de familias inmigrantes a abandonar el barrio; y no nos queda más que ver con melancolía e impotencia la llegada de los zares de bienes raíces con su séquito de sherifes y abogados. Entonces, me pregunto, ¿dónde están los efectos positivos del famoso boom?

El boom latino es, a todas luces, un espejismo producido por los medios; una estrategia mercantil cuyos únicos objetivos son aumentar nuestra capacidad consumista, y al mismo tiempo ofrecerle nuevos productos exóticos a la voraz clase media norteamericana. Nuestra participación en los procesos nacionales políticos y culturales sigue siendo muy restringida. Sólo aquellos líderes políticos y culturales más conservadores tienen acceso ocasional a la gran mesa de toma de decisiones, y en condición estricta de observadores pasivos.

Lo que pedimos no es gran cosa. Queremos ser incluidos, no observados, ni consumidos. Buscamos comprensión, no publicidad. Deseamos ser considerados como intelectuales y no como showmen; como socios, no como clientes; como colaboradores activos y no como voces emergentes. Somos ciudadanos completos, no minorías exóticas.

La Demencia Multicultural o "We are the (Art) World. Part II"

> "2 latinos + 2 negros+ 2 asiáticos+ 2 gays = multicultura"
> Playera conceptual

El mundo del arte padece una fiebre "multicultural" de proporciones epidémicas. Dondequiera que miremos, aparecen instituciones culturales que organizan eventos en los que se destacan artistas "minoritarios" provenientes de comunidades que —estética o ideológicamente hablando— poco o nada tienen en común. Lo único que nos une es el hecho de que representamos una otredad cultural o racial amenazante que tiene que ser sometida al raciocinio para luego ser comodificada (¿consumida? ¿mercantilizada?).

A fines de los ochenta la palabra de moda es lo "multicultural". Todos concuerdan en que políticamente hablando, el multiculturalismo es un proyecto acertado y necesario. Pocos realmente saben lo que significa. Se trata de un término ambiguo y

capcioso. Podría bien evocar un pluralismo cultural en el cual varios grupos étnicos y subculturas urbanas dialogan y colaboran entre sí sin necesidad de sacrificar sus especificidades culturales, lo cual es deseable. Pero también puede significar una suerte de mundo esperántico de corte disneyano; un tutifruti de culturas, lenguajes y etnias, en donde todos los factores son intercambiables y por lo mismo ninguno resulta indispensable. Esta peligrosa acepción del término nos recuerda el concepto en bancarrota del melting pot en el que la integración social, la homogeneización cultural y la pasteurización artística se destilan a fuego lento. Esta es la razón por la cual tantas agrupaciones negras y latinas desconfían del término.

Demasiadas cuestiones permanecen sin resolver. ¿Acaso pueden considerarse "multiculturales" las organizaciones minoritarias que sólo producen obra relevante a su propia comunidad? Dado que la cultura chicana es el resultado de la fusión entre las culturas indígena, europea y estadunidense ¿podríamos acaso afirmar que todo espacio chicano es, por definición, multicultural? ¿Como minorías desprotegidas, cuyas luchas políticas son paralelas a las nuestras, deberíamos acaso incluir en este proyecto a las feministas y a los homosexuales? ¿Cuántos integrantes no angloeuropeos se requieren en un grupo para poder bautizar a dicha organización como un proyecto multicultural? ¿En qué se diferencian los procesos de fusión, hibridización, síntesis y apropiación? ¿Cuáles son las diferencias entre lo cros-, inter- y multi-cultural? El debate ha sido abierto y todos los implicados tenemos que participar en él para precisar el significado de la palabra.

Durante los últimos veinte años, un buen número de artistas, escritores y asociaciones minoritarias pioneros han estado pavimentando, callada pero tenazmente, el camino hacia la actual coyuntura multicultural. Sin embargo, sus esfuerzos aún no han sido reconocidos por el mainstream, y no reciben apoyo financiero alguno. Debido a esta indiferencia, muchos se están dando por vencidos. Mientras tanto, organizaciones anglosajonas sin trayectoria alguna, están apropiándose de la retórica multicultural como táctica para obtener jugosos patrocinios para sus programas. Con frecuencia, utilizan dichos fondos para auspiciar artistas anglos que realizan obra con imágenes apropiadas.

¿Qué hacer a este respecto? Cuando una organización monocultural solicita fondos para producir obra multicultural (y aquí no estamos cuestionando su derecho a hacerlo) debería siquiera tener la amabilidad de contactar a las comunidades minoritarias que la rodean, invitarlas a colaborar y, de ser posible, emplear a un staff multirracial capaz

de mantener un contacto real y continuo con dichas comunidades. Y no me refiero sólo a posiciones menores, sino a posiciones de poder, tanto administrativas como curatoriales.

Al hablar de la relación que puede establecerse entre un espacio cultural anglosajón y una organización multicultural —con el propósito de compartir público y recursos para producir un gran evento, una exhibición o una publicación— estamos proponiendo meramente un modelo más justo y simétrico.

¿Estaré pidiendo demasiado? El multiculturalismo tiene que reflejarse no sólo en los programas y en la retórica de una institución, sino también en su estructura administrativa, en la calidad de pensamiento de sus miembros y eventualmente en el mismo público al que sirven. Me estoy cansando de repetirlo: el multiculturalismo no es una moda más del arte. Tampoco una fórmula para obtener financiamiento. Mucho menos un paquete de inversión para la industria de la maquila del arte. Se trata del meollo mismo de la nueva sociedad en que vivimos.

paraDoJas Y proposiciones

Vivimos momentos harto paradójicos. Desde la cima del boom latino y la moda multicultural contemplamos con gran perplejidad el comportamiento más arrogante del gobierno estadunidense perpetrado en contra de minorías, inmigrantes y países latinoamericanos (recordemos que el partido republicano dominó la década de los ochenta). Justo en el momento preciso en que Eddie Olmos, Luis Valdez, Rubén Blades, The Miami Sound Machine y Los Lobos se convierten en celebridades a nivel nacional, a Washington se le ocurre amenazarnos con el desmantelamiento de los programas de educación bilingüe y "acción afirmativa", y con la construcción de una zanja a lo largo de la frontera entre México y los EU. Al mismo tiempo en que mis colegas y yo estamos siendo invitados a exhibir y presentar nuestras ideas en los espacios más importantes de Manhattan, Los Angeles y San Francisco, la patrulla fronteriza desmantela campamentos de jornaleros mexicanos al norte de San Diego y la policía de Los Angeles le declara una guerra frontal a las "pandillas" chicanas.

En los mismos canales de televisión que muestran glamorosos anuncios de café colombiano, o cerveza mexicana, vemos a diario reportajes sensacionalistas sobre criminales, narcos y políticos corruptos mexicanos. La actual guerra que libran los medios

masivos contra la cultura latina está enmarcada por los halagos a nuestros productos y nuestras expresiones artísticas. La naturaleza de nuestra relación binacional está cubierta de sangre y de salsa. Todo resulta tan confuso... sin embargo, estamos firmemente comprometidos a encontrar las conexiones que subyacen a estos hechos. Sin lugar a dudas, estas conexiones nos podrán proporcionar una información muy valiosa sobre la forma en que la cultura contemporánea de los EU se relaciona con la otredad cultural.

En este contexto tan escabroso, mis colegas y yo exhortamos a los artistas, escritores, periodistas, curadores y promotores culturales anglosajones, a que participen en un gran proyecto continental; a que colaboren verdaderamente con la cultura latinoamericana, dentro y fuera de nuestras fronteras; y a que aprendan a compartir la toma de decisiones y el poder con comunidades que muy pronto dejarán de ser "minoritarias". Sólo a partir de un continuo y sistemático rechazo al racismo, al sexismo y al separatismo será que podremos conciliarnos con la mentada "otredad". Efectivamente, desde adentro, tenemos que educar a los EU para que se convierta en un vecino responsable con México y Centroamérica y en un casero respetuoso y amable con sus propios inquilinos.

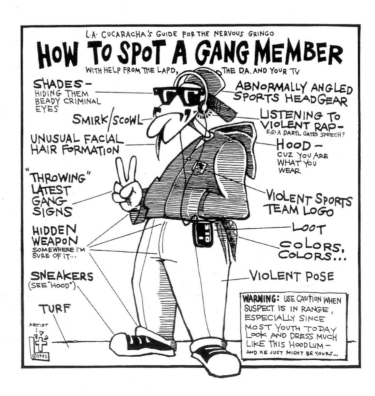

How to spot a gang member.
A Robo Raza Proyecto II, de L.A.
Cucaracha, por Lalo Alcaraz;
Los Angeles, 1992.
Colección del autor.

IV. DIORAMAS VIVIENTES Y AGONIZANTES

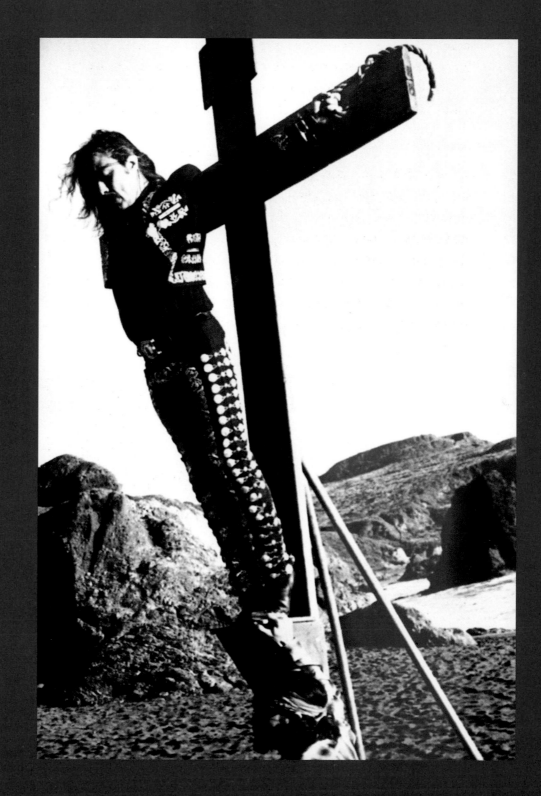

Proyecto *Cruci-Fiction*
(Guillermo Gómez Peña).
Greg Nevas.

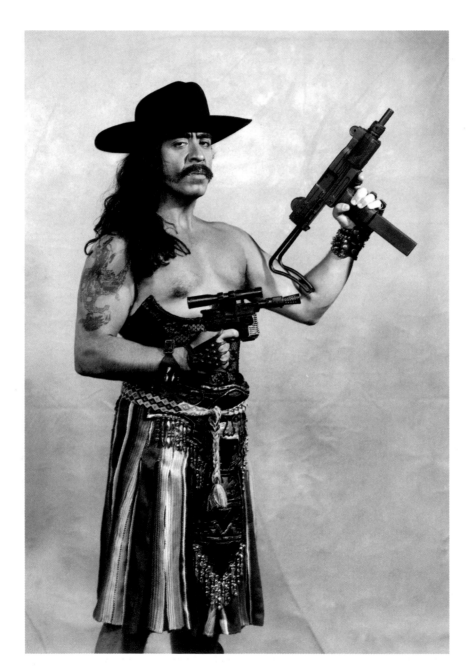

Chiconan the Barbarian (Guillermo Gómez Peña), el azote de Pete Wilson.
Eugenio Castro.

IV. DIORAMAS VIVIENTES
Y AGONIZANTES

El performance como una estrategia de "antropología inversa"
[1999]

Mi trabajo acontece en un espacio cultural intermedio; en una zona conceptual fronteriza que se ubica entre el Sur y el Norte; entre Latino y Anglo América; entre el español y el inglés; entre el pasado precolombino y el futuro digital. También soy cruzador de fronteras de oficio. Mi obra artística oscila entre varios territorios: el performance, la instalación, el video, la radio, la anti-poesía en espanglish, la teoría y, más recientemente, el llamado "arte digital". En este texto me voy a ocupar de un solo aspecto de mi obra: el performance que acontece dentro de una instalación y en contextos preñados de implicaciones políticas e históricas.

Durante la última década he estado experimentando con el formato co-lonial del "diorama". Mis colaboradores y yo elaboramos "dioramas vivientes" (y agonizantes) que parodian y subvierten ciertas prácticas de representación que se originaron en la épo-ca colonial, incluyendo a los tableaux vivants etnográficos como los que se encuentran en los museos de Historia Natural y de Antropología, los freak shows o monstruos de feria, las curio shops o tiendas de curiosidades fronterizas y las porno-vitrinas.

Emulando estos formatos de representación, mis colaboradores y yo nos exhibimos a nosotros mismos como artefactos humanos exóticos: a veces re-presentamos meros "especímenes" etnográficos, digamos, miembros de una tribu fictícia en vías de ex-tinción. Otras veces adoptamos identidades híbridas sugeridas por el mismo público lo cual nos convierte en Frankensteins multiculturales o incluso en "etno-cyborgs" co-creados en colaboración con usuarios anónimos de la internet. En este sentido intentamos llevar a la práctica en nuestro laboratorio de experimentación interdisciplinaria lo que el antropólogo mexicano Roger Bartra ha llamado "la construcción del salvaje artificial", esa criatura mitológica que el Norte necesita demonizar para racionalizar así su ethos colonizador.

Estas instalaciones-performance funcionan tanto como escenografías para un teatro de las patologías culturales de la globalización, como un espacio ceremonial sui generis donde el espectador/participante —principalmente el europeo y el anglosajón— pue-de meditar sobre su propio racismo hacia las "culturas subalternas". Es decir, se trata de articular, visualizar y antropomorfizar a los monstruos que el público mismo proyecta al inten-tar comprender o simplemente gozar otra cultura, en nuestro caso, la mexicana y la chicana.

La pareja enjaulada

El primer performance en que utilicé el formato del "diorama", se tituló *The Guatinaui World Tour* (la Gira Mundial Guatinaui). En 1992, mientras acontecían los acalorados debates sobre el Quinto Centenario, la escritora neoyorquina Coco Fusco y yo, decidimos recordarle a los norteamericanos y a los europeos lo que en aquel entonces nosotros llamamos "la otra historia del performance intercultural"; o sea, las infames exhibiciones pseudoetnográficas de seres humanos que fueron tan populares en Europa y los Estados Unidos desde el siglo XVII hasta principios del XX. En todos los casos la premisa era la misma: los "primitivos auténticos" eran exhibidos contra su voluntad como especímenes míticos o "científicos", tanto en contextos populistas (tabernas, jardines, salones y ferias), como en museos de Etnografía y de Historia Natural. Junto a estos "especímenes" humanos había frecuentemente un muestrario de la supuesta flora y fauna del lugar de origen. Los "salvajes" eran obligados a vestir trajes y utilizar artefactos rituales diseñados por el propio empresario.

Coco Fusco y Guillermo Gómez Peña en *La Gira Mundial Guatinaui*, en la Plaza de Colón; Madrid, 1992.
Peter Barker.

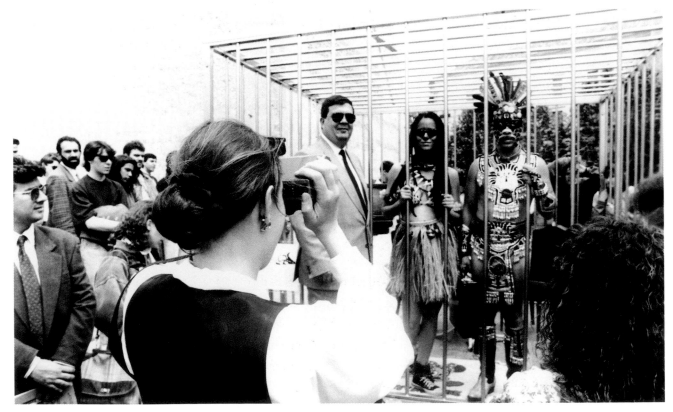

Estas prácticas siniestras contribuyeron en gran medida a darle forma a las disparadísimas mitologías europeas sobre los habitantes del Nuevo Mundo. Lamentablemente, muchas de estas percepciones deformadas aún están presentes en los medios masivos estadunidenses y en las representaciones populares de la otredad cultural latinoamericana (verbigracia: el emigrante indocumentado como el nuevo caníbal del capitalismo avanzado).

La metaficción de "La Gira Mundial Guatinaui" era la siguiente: Coco Fusco y yo fuimos exhibidos en una jaula metálica durante periodos de tres días como "Amerindios aún no descubiertos", provenientes de la isla ficticia de Guatinaui (espanglishización de what now). Yo estaba vestido como un luchador azteca de Las Vegas, una suerte de "supermojado" extraído de un comic chicano, y Coco como una taína natural de la Isla de Gilligan. Los "guías" del museo nos daban de comer en la boca, y nos conducían al baño atados con correas para perro. Unas placas taxonómicas expuestas al lado de la jaula describían nuestros trajes y características físicas y culturales en lenguaje académico.

Además de ejecutar "rituales auténticos", escribíamos en una computadora lap-top (o sea, nos e-maileábamos con el chamán de la tribu), veíamos atónitos videos de nuestra tierra natal, escuchábamos rap y rock en español en un estéreo portátil, y estudiábamos detenidamente (con binoculares) el comportamiento del público que, muy a su pesar, se convertía en turista y voyeur. A cambio de una módica donación, ejecutábamos "auténticas" danzas guatinaui y cantábamos o relatábamos historias en nuestro idioma guatinaui, una suerte de esperanto muy locochón inventado por mí. A los visitantes se les permitía tomarse una foto de recuerdo con los primitivos. Para la Bienal del Museo Whitney agregamos una actividad al menú: por cinco dólares los espectadores podían "ver los genitales del espécimen macho"... y los pesudos patrocinadores de la Bienal cayeron redonditos.

La gira duró un año y medio. Entre otros lugares estuvimos en la Plaza de Colón en Madrid, la plaza de Covent Garden en Londres, el Smithsonian Institute en Washington, The Field Museum de Chicago, el Museo Whitney de Nueva York, el Museo Australiano de Sydney y la Fundación Banco Patricios en Buenos Aires. Conforme nos desplazábamos de un lugar a otro, el performance se hacía más estilizado, minimalista y simbólico, pero la reacción del público se mantuvo bastante consistente: sin importar el país, más del cuarenta por ciento de nuestro público (en su primera visita) creyó que la exhibición era "real", que realmente éramos una pareja de indígenas recién descubiertos, sin sentirse obligado a hacer nada al respecto. Nadie intentó liberarnos de la prisión perceptual

que, epistemológica o realmente, padecíamos. Nadie protestó o llevó a cabo acciones extremas. La única excepción sucedió en Buenos Aires, donde un misterioso psicópata escondido en una gabardina al estilo de Boogie el Aceitoso, me arrojó ácido al estómago y las piernas durante el performance, y luego se dio a la fuga.

En varias ocasiones un proyecto paralelo acompañó a la Gira Mundial Guatinaui. Era una instalación titulada "El año del oso blanco". En este proyecto Coco Fusco y yo hicimos una parodia de las grandes exhibiciones "multiculturales" itinerantes de principios de los noventa, revelando sus contradicciones políticas inherentes, mediante la yuxtaposición violenta, aunque cómica, de arte precolombino y colonial verdadero, con ejemplos de arte turístico y de obra conceptual contemporánea. La premisa epistemológica era: asumir un centro ficticio, y empujar a la cultura anglosajona dominante hacia los márgenes. Tratarla como exótica; "des-familiarizarla", para así convertirla en un objeto de estudio antropológico. Como parte de este gran proyecto itinerante, recreamos "una excavación arqueológica que muestra el campamento de unos turistas gringos, luego de ser linchados por los enfurecidos habitantes del lugar... somewhere in Michoacán, México". También reconstruimos el supuesto "cuarto de un coleccionista inglés", medio perverso, con su colección clandestina de objetos indígenas robados que revelaban sus fantasías sexuales interraciales. Las cédulas de museo en lenguaje académico simulado revelaban importante información sobre la forma en que los objetos fueron encontrados, así como sobre las implicaciones políticas de "nombrar" o "representar" otras culturas, que supuestamente no forman parte del mentado "centro". (Debemos recordar que, para los Estados Unidos, South of the Border, no forma parte de Occidente. Por cierto, en este extraño imaginario, la cultura chicana también se ubica South of the Border.)

EL FRANKENSTEIN MULTICULTURAL EN EL MALL

Mi última colaboración con Coco Fusco consistió en una serie de performances titulada *Mexarcane International: Talento Étnico para Exportación, 1994-95*. Luego de ser aprobado el tlc entre México, EU y Canadá, el impacto de la desaforada globalización económica y cultural se volvió tema central en la obra de muchos artistas chicanos. Mis colaboradores y yo inventamos "una corporación multinacional post-tlc, dedicada a la venta, alquiler y distribución, a nivel internacional, de talento étnico y productos

multiculturales para consumo global". O sea que nosotros mismos decidimos ponernos en alquiler como "artistas exóticos tercermundistas". Decidimos ubicar nuestra corporación en malls, o centros comerciales (que en EU y algunos países del norte de Europa cumplen la función de plazas públicas o zócalos), colocando nuestro stand y oficina temporal en un lugar muy visible dentro del mall. Parecía una oficina de James Bond, diseñada por National Geographic. Una mampara, con textos en lenguaje corporativo e imágenes de nativos rozagantes de todo el mundo, se hallaba detrás del escritorio donde estaba sentada Coco. A unos diez metros de distancia, frente a ella, estaba mi jaula.

Por periodos de tres días, de cuatro a seis horas diarias, me exhibí dentro de una pequeña jaula de bambú como un "Frankenstein multicultural" diseñado por Benneton o Banana Republic. Cada detalle de mi traje provenía de una cultura distinta de las Américas. Yo era, pues, "un ejemplo vivo de los productos de Mexarcane para exportación", y los visitantes podían "activarme" para así experimentar personalmente mis "increíbles talentos étnicos". Mis "demostraciones en vivo" incluían (cito del libreto original): "realizar comerciales de champú de chile y otros productos 'orgánicos' para ecoturistas; modelar atuendos tribales con la esperanza de ser contratado para un videorock o al menos para salir en la portada del último álbum de Sting; posar en actitud de martirio, desesperación e indigencia para fotógrafos alemanes; realizar rituales chamánicos 'para amas de casa espiritualmente desubicadas'; y anunciar 'los sorprendentes condones precolombinos' utilizando un falo de barro para mostrar la manera correcta de colocar el condón".

Durante dichas demostraciones, Coco Fusco, vestida como la novia azteca del Dr. Spock, realizaba entrevistas y encuestas con el objetivo de determinar los "deseos étnicos" del público. Después de cada entrevista, ella decidía cuál era la "demostración" adecuada para un consumidor en particular, a quien se le pedía acercarse al hiperindio, servidor, para que yo representara sus deseos culturales. Por cierto, en Canadá, como unas diez personas intentaron alquilarme en serio. Una señora incluso me ofreció dos mil dólares por todo un fin de semana, pero le saqué al parche.

Este proyecto fue estrenado en el National Review of Live Arts en la ciudad escocesa de Glasgow y luego lo llevamos a varios centros comerciales: el Dufferin Mall de Toronto, y Whiteley's de Londres, entre otros.

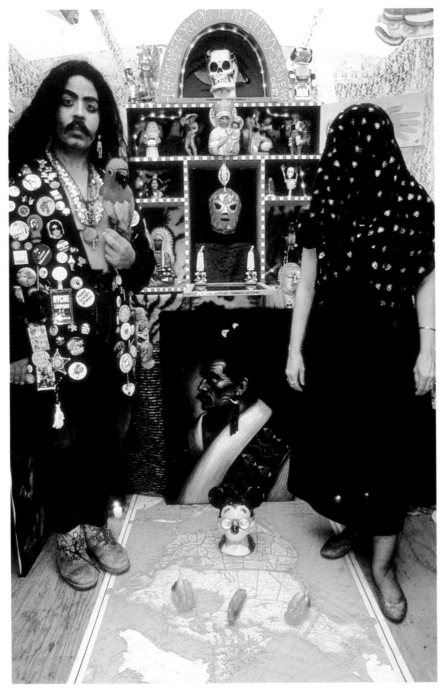

Proyecto *Tijuana-Niágara*, Guillermo Gómez Peña y Emily Hicks construyen un templo móvil para turistas en la frontera EU-Canadá, 1988.

Colección del autor.

Poster que anuncia el espectáculo macabro de la exhibición de la cabeza de Joaquín Murieta, el legendario guerrillero chicano.

Colección del autor.

encuentro del shame-man con el mexican't
en el motel y campo de golf smithsoniano

Conozco al artista conceptual James Luna, nativo americano, desde mediados de los ochenta, y a pesar de las diferencias estilísticas que existen entre nuestras obras, tenemos las mismas preocupaciones temáticas: ambos criticamos la forma en que las identidades son representadas por las instituciones culturales dominantes y mercantilizadas por la cultura popular, el turismo y los movimientos new age de autoconciencia. Ambos, también, utilizamos el humor como estrategia subversiva. Desde 1992 hasta la fecha hemos estado colaborando en un proyecto anual titulado *The Shame-Man Meets El Mexican't*. Recordando uno de estos proyectos, cito directamente de mi diario.

Es viernes por la mañana. Luna y yo compartimos un diorama en el Museo Smithsoniano de Historia Natural. Yo estoy sentado en un excusado vestido de mariachi con una camisa de fuerza y un letrero colgado al cuello que dice: "En este cuerpo hubo una vez un mexicano". Intento, inútilmente, quitarme la camisa de fuerza para "performar","entretener" o "educar" a mi público. Fracaso. James se pasea de un lado al otro del diorama transformándose en distintos personajes. A veces es un "limpiabotas indio" que se ofrece a pulirle los zapatos al público. Otras se convierte en un "indio diabético" y se inyecta insulina en el estómago. (La diabetes es un problema muy serio en las reservaciones indígenas de los EU.) Después se transforma en un conserje de color (como la mayoría de los conserjes de éste y otros museos norteamericanos) y pasa una aspiradora por el suelo del diorama. Cientos de visitantes se reúnen en torno nuestro. Están tristes, muy tristes, y perplejos. Al lado nuestro, los "verdaderos" dioramas indios parecen provenir de un mundo mudo fuera de la historia y las crisis sociales y, extrañamente, al estar al lado nuestro parecen menos "auténticos". Visiblemente nerviosos, los curadores del museo se cercioran de que el público entienda que "esto es sólo un performance. Gómez-Peña y Luna son conocidos internacionalmente por sus aventuras anti-institucionales. Don`t worry.

EL Proyecto De La "cruci-fiction"

En los últimos cinco años mi principal colaborador ha sido el artista chicano Roberto Sifuentes. Dos fronteras importantes nos separan: una cultural y otra generacional. Él es un chicano (mexicano nacido en los EU) en proceso de mexicanización; yo, un mexicano en proceso de chicanización. Él es once años menor que yo. Estas fronteras se han convertido en la materia prima de nuestras investigaciones performancísticas.

A principios del 94, Roberto y yo nos crucificamos en cruces de madera de cinco por cuatro metros en Rodeo Beach (frente al puente Golden Gate de San Francisco). Este tableau vivant fue diseñado especialmente para los medios de comunicación masiva como una protesta simbólica contra las políticas antiinmigrantes y antimexicanas del exgobernador del estado de California, Pete Wilson. Inspirados en el mito bíblico de Dimas y Gestas, Roberto y yo decidimos vestirnos como "los dos enemigos públicos de California": yo era un "bandido" indocumentado crucificado por "la migra" (el Servicio de Inmigración y Naturalización), y Roberto era un "pandillero" chicano crucificado por el Departamento de Policía de Los Angeles (LAPD).

Los más de trescientos asistentes al evento recibieron un volante pidiéndoles que "nos liberaran de nuestro martirio como muestra de su compromiso político con la causa de los inmigrantes". Pensamos ingenuamente que les tomaría de 45 minutos a una hora para encontrar la manera de bajarnos de la cruz sin una escalera. Fue un error de cálculo garrafal. Perplejo y paralizado por la melancolía de la imagen, el público tardó más de tres horas en hallar la manera de bajarnos. Para entonces mi hombro derecho se había dislocado y Roberto estaba ya sin sentido. Luego, algunos colegas y miembros del público nos cargaron hasta una fogata cercana. Poco a poco, con agua y masaje, nos ayudaron a recuperar el conocimiento, mientras un grupo de racistas gritaba: "¡Déjenlos morir!". Parecía la extraña repetición de una escena bíblica.

Los medios de información circularon rápidamente fotografías del evento y en cuestión de horas se convirtió en noticia internacional. La imagen apareció en varias publicaciones como *Cambio 16* (España), *Der Spiegel* (Alemania), *Reforma* y *La Jornada* (México), y varios periódicos y revistas de arte de Estados Unidos. Incluso en las cadenas de televisión norteamericanas ABC y NBC la obra fue reportada como hecho político y no como un acto cultural simbólico, lo cual a mí me encantó.

PIRATAS MEDIÁTICOS Y TELEBANDIDOS

En la noche del día de gracias de 1995, los noticieros vespertinos estadunidenses fueron abruptamente interrumpidos por dos "piratas". Mas de cinco millones de televidentes eran testigos de una curiosa transmisión que no aparecía en la programación regular por cable. Los "telebandidos" transmitían directamente desde su "vato-bunker", "ubicado entre Mexa York, Miami y Lost Angeles". En realidad, lo que los desconcertados televidentes veían era un experimento de televisión interactiva multilingüe por vía satélite.

Con la ayuda de un grupo de cineastas del Instituto Politécnico Rennselear de Nueva York, Roberto y yo transmitimos un simulacro de intervención pirata a cientos de estaciones de cable, en todo EU. Los preparativos para esta aventura performancística duraron seis meses. Durante este tiempo logramos convencer a cuatrocientos directores de programación que bajaran la señal de nuestro programa y lo transmitieran sin anunciarlo.

Durante hora y media los "telebandidos" les pedimos a los espectadores que respondieran a nuestras imágenes y textos llamando directamente al teléfono del bunker. La estética de nuestro bunker/diorama era una combinación volátil de ingredientes visuales que apelaban a los temores culturales más profundos de los anglosajones. Entre otras cosas incluía objetos de brujería e iconografía de las pandillas chicanas, la lucha libre y el zapatismo. El contenido del programa era una combinación sui generis de política radical y material autobiográfico; de imágenes simbólicas y viñetas humorísticas; de "lecciones de español para gringos xenófobos" y parodias de formatos tradicionales de la TV anglosajona. El estilo era muy MTV, con cinco cámaras operadas manualmente en constante movimiento. También hicimos demostraciones de "la sorprendente máquina de realidad virtual chicana" y de un casco de realidad virtual en forma de paliacate cholo atado a un tecnoguante por una reata. Con ayuda de esta novedosa tecnología los anglosajones "podían experimentar el racismo en carne propia". A través de videoteléfonos, recibimos reportes en vivo de otros piratas ubicados en Los Angeles y Chicago. Hablamos en español, espanglish, inglés y pseudonáhuatl. Recibimos cientos de telefonemas y mensajes electrónicos del público, y rompimos muchas leyes de la Comisión Federal de Comunicaciones.

Al finalizar la transmisión, Roberto y yo teníamos miedo de las posibles repercusiones legales. Pero en lugar de la temida visita de los inspectores del departamento de telecomunicaciones, nuestro proyecto tuvo tanto éxito que recibimos invitaciones para retrasmitirlo de parte de muchas estaciones de cable que originalmente se habían negado

a participar en nuestra aventura. Estábamos atónitos. ¿Qué significa retransmitir con aprobación corporativa un simulacro de intervención pirata? ¿Acaso no es ésta la paradoja mortal del mentado "arte radical"?

santos vivientes y pandilleros sagrados

A principios del año 94, Roberto Sifuentes y yo comenzamos un proyecto muy ambicioso titulado *El Templo de las Confesiones*. En este performance-instalación combinamos el formato del diorama pseudoetnográfico con el del diorama religioso (como los que se encuentran en las iglesias coloniales de México). Por periodos de ocho horas diarias durante tres días nos exhibimos dentro de vitrinas de plexiglass como "santos finiseculares" vivientes.

En el Templo hay tres áreas principales: la Capilla de los Deseos, la Capilla de los Temores y una especie de cámara mortuoria en el centro. En la Capilla de los Deseos, Roberto se exhibe como "El Vato Precolombino", un pandillero sagrado que ejecuta acciones rituales en cámara lenta. Sus brazos y su rostro ostentan tatuajes precolombinos y su playera estilo lowrider está cubierta de sangre y agujeros de bala. Roberto comparte su vitrina con cincuenta cucarachas, una iguana viva de más de un metro de largo, y una pequeña mesa cubierta con aparatos tecnológicos inútiles, armas de fuego y substancias sospechosas que simulan droga. Detrás de él se yergue la fachada repujada de festones de un templo precolombino, construida con polietileno.

En el lado opuesto del espacio, en la Capilla de los Temores, me encuentro yo, sentado en una silla de ruedas. Estoy disfrazado de "San Pocho Aztlaneca", un chamán extraído de un curios shop. Cientos de grillos vivos pululan dentro de mi vitrina. Decenas de talismanes tribales y souvenirs indígenas cuelgan de mi atuendo "Tex-Mex-teca". Una mesita ostenta objetos misteriosos que parecen ser de brujería. En el imaginario anglosajón a México siempre se le asocia con la brujería y las prácticas rituales indígenas.

En la galería central, los visitantes se topan con una viñeta enigmática: un indio de madera de 1.80 metros de alto como los de las tiendas de puros en gringolandia y una mujer envuelta en piel de leopardo se lamentan ante un cadáver amortajado que lleva el logotipo del Servicio de Inmigración. En las paredes rojinegras cuelgan pinturas de terciopelo con imágenes de santos híbridos (el Pachuco Travesti, el Torero Yuppy, el Maorí Lowrider, el Guerrero de la Gringostroika y la Neoprimitiva). Unas monjas "cholas" con

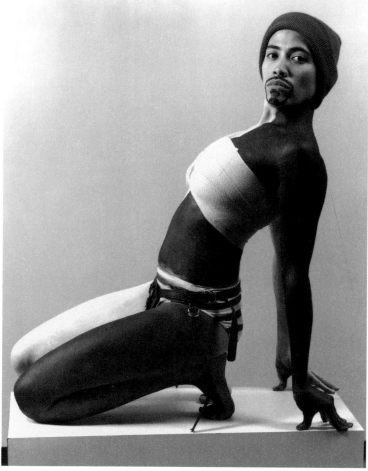

La performancera colombiano-filipina Gigi Otalvaro, en el proyecto
Brown Sheep, 2000.
Eugenio Castro.

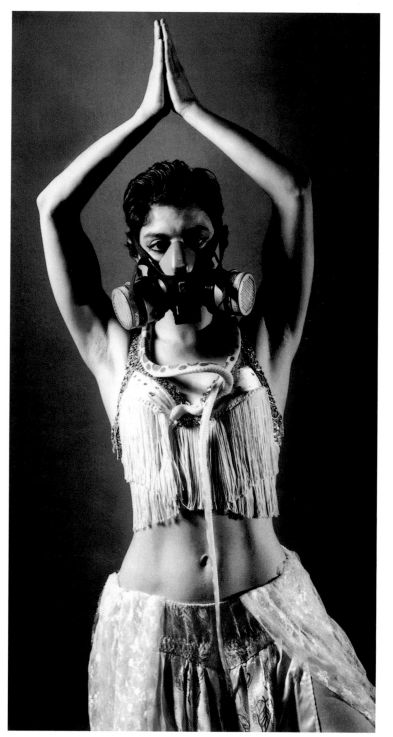

La Bailarina Nuclear (Carmel Kooros).
Eugenio Castro.

atuendos sadomasoquistas invitan a la gente a encender un cirio y a depositar ofrendas personales. Las monjas hacen el doble papel de guardianes del Templo y de iconos vivientes. A veces son simplemente imágenes estáticas; otras veces entonan canciones religiosas, lavan las vitrinas con su ropaje, limpian devotamente los zapatos del público o se acercan al público para animarlo a que se "confiese".

Aquellos visitantes que desean "confesarle" sus temores o deseos interculturales a los "santos vivientes" tienen tres opciones. Pueden confesarse a través de micrófonos colocados en los reclinatorios que se encuentran frente a los dioramas (en este caso, sus voces son grabadas y luego alteradas en un estudio de sonido para garantizarles el anonimato). Si son penosos, entonces pueden o bien escribir sus confesiones en una tarjeta y depositarla en una urna, o llamar a un número telefónico, 1-800, sin costo. Las confesiones más reveladoras son editadas e inmediatamente incorporadas a la pista de sonido de la instalación.

Las "confesiones" suelen ser muy emotivas, íntimas y reveladoras. Hay desde confesiones de violencia extrema y racismo en contra de mexicanos y otra "gente de color", hasta expresiones extremas de ternura y solidaridad inconmensurable con nosotros, los santos, o con la causa que ellos perciben que nosotros representamos. Unos confiesan su culpa o su temor a la invasión demográfica, a las enfermedades tropicales, y a la violación cultural, política o sexual. Otras confesiones son más bien fantasías de aquellos anglosajones que querrían escapar de su identidad y ser mexicanos o indios, y viceversa, de mexicanos o latinoamericanos insatisfechos con su identidad que querrían ser anglosajones, españoles o simplemente "rubios". También hay incontables descripciones de encuentros sexuales interculturales (reales o imaginarios, pero igualmente reveladores) y una que otra confesión de algún crimen macabro.

Al final del tercer día Roberto y yo salimos de nuestras cajas para ser reemplazados por efigies de cera a escala natural. El Templo permanece como instalación de cuatro a ocho semanas. Durante este tiempo se siguen aceptando confesiones telefónicas y por escrito.

Mis colegas y yo viajamos con este performance por tres años. Durante el ultimo año de gira, creamos una versión "high-tech" del Templo, una suerte de Templo virtual que aceptaba confesiones a través de la internet (www.mexterminator.com). Las transcripciones de las confesiones por teléfono, por internet, escritas y grabadas, sirvieron de base para

varios proyectos: un documental de radio (New American Radio Series), un libro, *Mexican Beasts and Living Saints*, publicado por la casa editorial neoyorquina powerHouse; y un documental de cine con el mismo título producido por la cadena PBS. Estos proyectos adicionales son documentos muy conmovedores sobre el racismo en los EU.

Confesiones grabadas durante la representación:
— "Deseo sangre, sangre mexicana en mis labios."
— "México me encanta. Me fascina rolar en los cafés al aire libre y observar ruinas incas."
— "Cuando llevé a mis dos hijos a Ciudad Juárez sentí mucho miedo al cruzar la frontera. Siendo güeros sobresalíamos de la muchedumbre. Los mendigos nos veían lascivamente y un niñito me jaló el vestido. ¡Fue una pesadilla!"
— "Quiero que ustedes los latinos me vean como un partidario de su cultura y no como un vulgar 'liberal blanco'. También quisiera hacer el amor con una latina apasionada de cuerpo firme... en este preciso momento."
— "Quisiera enamorarme de un hispano y ser maltratada por él."
— "Vivo con el temor de que un día unos pandilleros mexicanos se metan a mi casa y violen a mi abuela."
— "Yo me temo que estoy casado con una Lorena Bobbit sin saberlo."
— "Me muero por una mexicana, pero estoy paralizado de miedo."
— "Quisiera convertirme en mujer; en una negra grande y robusta con acento de ghetto."
— "Les tengo pavor (a ustedes), ¡pero me encantan!"
— "Temo ser golpeado o asesinado simplemente por el color de mi piel."
— "Lo que siento al caminar por esta galería es algo muy confuso. Hay una frontera tenue entre mis miedos y mis deseos."
— "Quiero ser mexicana, bueno de hecho lo soy aunque nací en Chicago, pero no quiero sacrificar los privilegios de mi mundo anglosajón, suburbano y seguro."
— "¡Ya dejen de limpiar sus pistolas con nuestra bandera, pinches espaldas mojadas!"

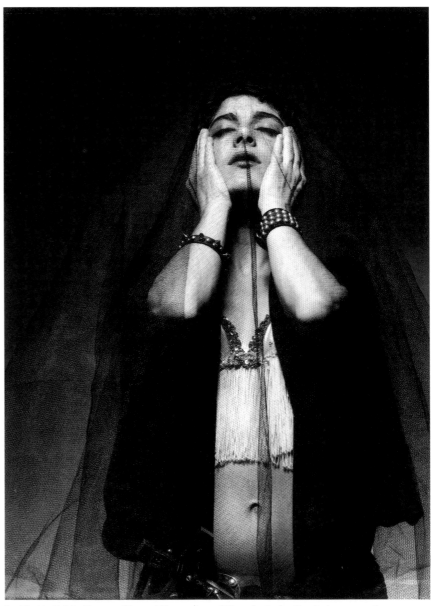

La Monja Table Dancer (Carmel Kooros) en el Templo de las Confesiones, 1996.
Eugenio Castro.

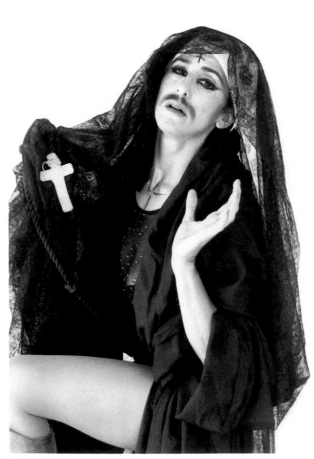

Michelle Cevallos como *Monja Hermafrodita*
en el Templo de las Confesiones.
Cortesía de M. Cevallos.

EL CURIOS SHOP CYBERPUNK EN LA FRONTERA ELECTRÓNICA

En nuestro siguiente proyecto interdisciplinario mis colegas y yo empezamos a incorporar tecnologías digitales a nuestro trabajo de "dioramas". Creamos una página de internet para incrementar la naturaleza interactiva del performance. En esta página le pedimos a miles de internautas provenientes de múltiples comunidades virtuales que nos confesaran "sus temores y deseos interculturales", sus pecaditos raciales, sus fobias y fetichismos étnicos, y sus opiniones secretas sobre la migración latina a los EU.

Durante cinco días, Roberto Sifuentes, James Luna y yo habitamos una galería rodeados de animales disecados y "artefactos híbridos" de una supuesta "civilización occidental agonizante". Nuestro objetivo era, cito el programa, "crear un puesto de intercambio y una tienda de curiosidades abastecidos por la imaginación de los visitantes al museo y los usuarios de la internet".

El performance funcionaba de la siguiente manera. Cada día, James y yo nos transformábamos ante los visitantes de la galería en distintos personajes (el Shame-Man, el Zorro Posmoderno, el Aztec High-Tech, el Cultural Travesti, etcétera), mientras Roberto captaba los detalles de estas transformaciones con una videocámara digital que transmitía en directo a la internet. Roberto estaba disfrazado como CyberVato, un "tecno-pandillero ensimismado en la alta tecnología". Utilizando tecnología de punta in situ, él transmitía diariamente mensajes a la World Wide Web. Esta tecnología "conectaba" el performance en vivo a varias estaciones satélite mediante un sistema de video-teleconferencia. Al mismo tiempo, a los usuarios de la internet que visitaban nuestra página se les exhortaba a mandarnos sugerencias en forma de imágenes, sonidos y textos "de cómo deberían vestirse, comportarse y actuar los mexicanos y los indígenas americanos en los noventa". Sus respuestas aparecían en los monitores de la galería, y contribuían a la creación de los personajes que James y yo encarnábamos.

La respuesta a nuestro trabajo de "tecno-performance" fue inmensa. En los dos primeros años recibimos más de veinte mil hits (visitas a nuestra página), según el contador, y un alto porcentaje de estos cyber-visitantes respondió nuestros cuestionarios pseudoantropológicos.

¿Por qué la gente está tan dispuesta a confesarse en el cyberespacio? Especulo. El anonimato absoluto que ofrece la internet y la invitación a discutir dolorosos asuntos

sobre raza e identidad en un ambiente de seguridad artificial parecen permitir que afloren zonas prohibidas de la psique. En cierto modo, a través de la tecnología digital le permitimos a miles de usuarios de la internet colaborar involuntariamente con nosotros en la creación de una nueva mitología sociocultural de la otredad latinoamericana, dentro y fuera de los EU.

Confesiones obtenidas por internet:

— "Soy chicano, pero los anglosajones me ven como si fuera un extranjero. Nunca tuve este problema hasta que llegaron los mojados. Se la pasan en la esquina tomando, y trabajan por un par de garbanzos. No tienen dignidad."

— "¡Debemos detener la inmigración! Ya estamos hartos de la gente de color. Debemos exigir que todos hablen nuestro idioma nativo, y en este país es el inglés. Si ellos desean vivir aquí, deben adaptarse a nuestro estilo de vida, o largarse."

— "Si los jornaleros son capaces de burlar a la patrulla fronteriza y entrar ilegalmente a este país, ¡imagínense lo que los verdaderos criminales y terroristas pueden hacer! ¡Cerremos la frontera de inmediato!"

— "Quisiera que un mariachi me rasgara la ropa, que nos bañáramos juntos en salsa de chile ancho; ordenarle que me enrolle en una tortilla y que me coma a mordidas entre tragos de tequila."

— "Le quiero pedir respetuosamente al Mexterminator que me haga un striptease, a ver qué tan macho es."

— "Deseo confesarles una fantasía recurrente: un encuentro entre Cortés y Moctezuma en downtown, Los Angeles, mientras arde la ciudad. Cortés sube las escalinatas de un templo azteca. La sangre escurre por los escalones. Hay retazos de cuerpos mutilados por todos lados. En la cima del templo un sacerdote sacrifica a una rubia. Cortés le dice a su segundo en mando: Bueno, debemos ser sensibles a las diferencias culturales."

— "Chiste: ¿Cómo se dice Rodney King en español? Piñata. Good night fuckers."

ETNO-CYBORGS Y mexicanos alterados genéticamente

Nuestro proyecto más reciente de "tecno-diorama" se titula *El Mexterminator*. En los últimos años hemos presentado varias versiones con distintos títulos en México, Puerto Rico, Estados Unidos, España, Portugal, Italia, Austria, Suecia, Canadá e Inglaterra. En este proyecto, Roberto y yo utilizamos las "confesiones" de nuestro público virtual para crear representaciones visuales y performancísticas del mexicano y el chicano (míticos)

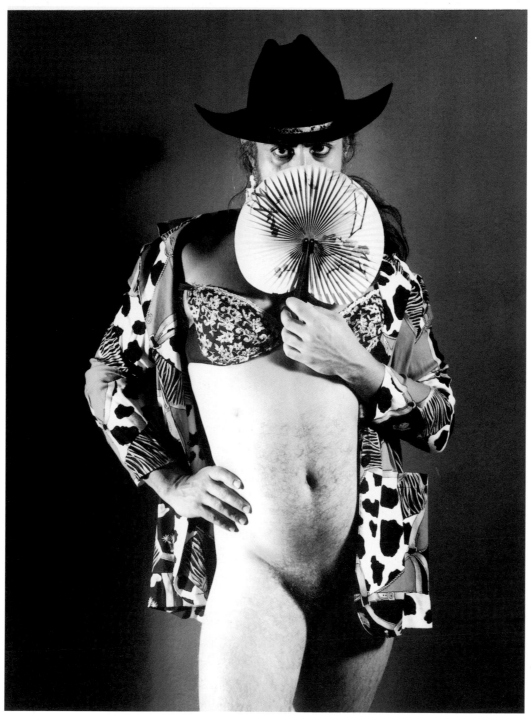

La Geisha Norteña (Guillermo Gómez Peña), en el proyecto *El Mexterminator*,
personaje diseñado por los usuarios de la internet.
Eugenio Castro.

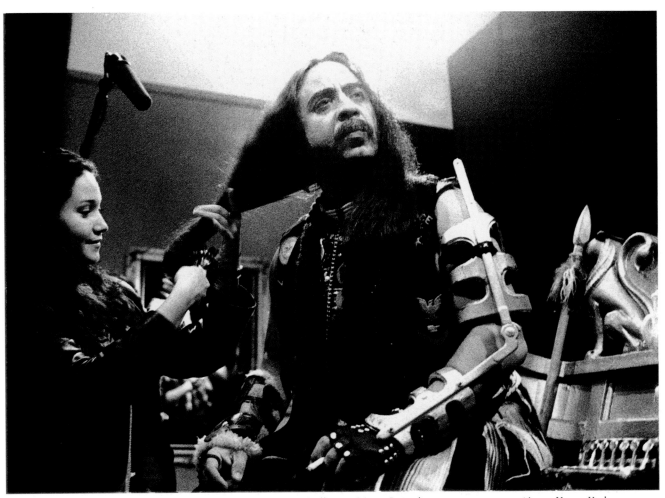

Una chica del público le hace trenzas a Guillermo Gómez Peña durante una presentación en Nueva York.
Eugenio Castro.

de fin de siglo. Es decir, la información textual y visual que diariamente recibimos por internet se ha convertido en la base para desarrollar una galería de "etno-cyborgs" co-creados (o más bien co-imaginados) junto con miles de usuarios anónimos de la red. A diferencia de mis anteriores proyectos de dioramas, ahora se trata de cederle nuestra voluntad y otorgarle la libertad conceptual tanto a los usuarios de las red como a los visitantes de la galería, para determinar la naturaleza y el contenido de los "dioramas vivientes". En otras palabras, el público decide cómo debemos vestirnos, qué música escuchar, qué tipo de acciones ritualizadas debemos realizar y qué tipo de interacción debe darse con el público.

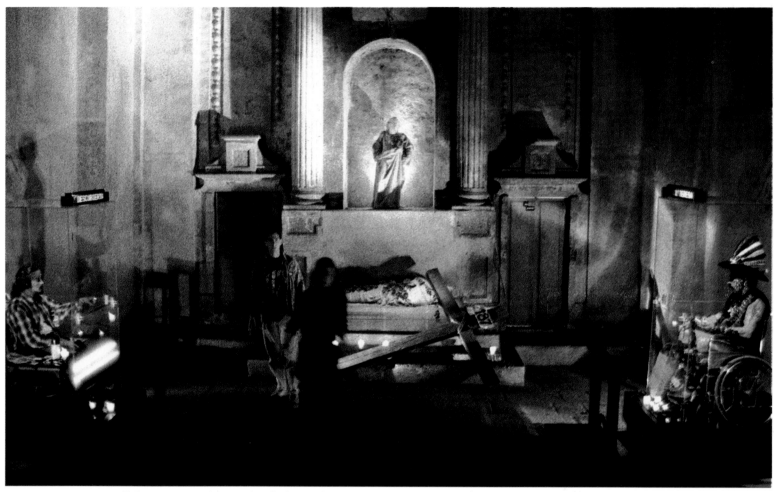

El Templo de las Confesiones (Roberto Sifuentes y Guillermo Gómez Peña) en el Ex-Teresa Arte Alternativo, 1995.
Mónica Naranjo.

Con ayuda de un equipo de académicos, hemos clasificado y destilado es-
tas "confesiones". Como artistas del performance, nosotros antropomorfizamos esta
información, la reinterpretamos y luego se la refractamos al público. En este sentido, nuestros
"salvajes artificiales" encarnan los más profundos temores y deseos de los norteamericanos
contemporáneos con respecto a los inmigrantes y la llamada equivocadamente "gente de co-
lor", y funcionan como una suerte de espejo invertido para que los visitantes observen los
reflejos distorsionados de sus propias quimeras psicológicas, eróticas y culturales.

Además de la interacción virtual, estos performances siempre involucran algún tipo de interacción física (ritualizada) con el público. Los visitantes a este extraño museo de etnografía futurista son invitados a "interactuar con los especímenes" de distintas formas: pueden alimentarnos, tocarnos, apuntarnos con réplicas de armas, usar nuestros accesorios, "alterar nuestra identidad" cambiándonos de maquillaje, peinado y disfraz, e incluso "reemplazarnos por un breve periodo de tiempo". Cuando es posible, incorporamos un bar en el espacio, para desinhibir al público.

Paralelamente al Mexterminator que, en la actualidad, constituye la columna vertebral de mi proyecto artístico, también estoy trabajando en otros territorios como el cine, la radio y la ópera rap, donde mis colaboradores y yo manejamos ideas similares.

¿Qué intento hacer con estos proyectos? Mi objetivo consciente, porque hay otros que desconozco, es explorar los espacios más oscuros de la psique occidental en cuanto a su problemática relación con las llamadas culturas "minoritarias", "tercermundistas", o "subalternas". El reto que nuestro trabajo plantea a las culturas que se autoproclaman de centro es cómo aceptar su nueva condición multirracial sin sentirse amenazados mortalmente por nosotros. El reto concreto para los EU es cómo enfrentar democráticamente sus procesos irreversibles y aceleradísimos de mexicanización y fronterización.

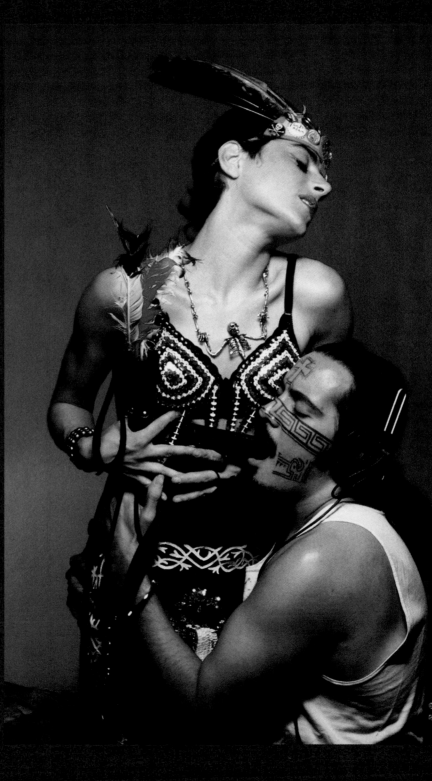

La *Corny Love* (Carmel Kooros) y
el *Kurt Contreras* (Roberto Sifuentes),
encarnan proyecciones culturales
del público.
Eugenio Castro.

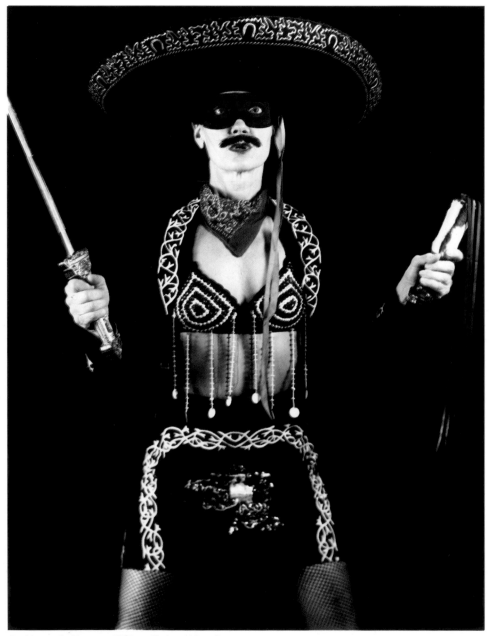

La Mariachi Travesti II (Sara Shelton-Mann).
Eugenio Castro.

V. EL MUSEO DE LA IDENTIDAD CONGELADA[1]

[1996]

En el patio trasero del Museo de la Ciudad de México, el público se encuentra con un gigantesco "diorama". Varias estatuas de cera posan serenamente sobre un gran tablero de ajedrez fosforescente. Cada una representa a un personaje clave en la construcción de la mexicanidad oficial. Iluminadas cinematográficamente, todas miran hacia el centro del tablero donde un gallo de pelea embalsamado cuelga de una cuerda de neón: sus garras apenas rozan un mapa de México, anterior a la guerra mexico-americana de 1847.

Fuera del tablero, se "exhiben" dos "especímenes fronterizos" representados por un servidor y por la coreógrafa californiana Sara Shelton-Mann: a la izquierda, de "este lado" de la frontera/tablero, el Mexterminator, azote de las identidades nacionales de ambos países, y archienemigo de la migra; a la derecha, del "otro lado", la Gringa Clepto-Mexican, madona del TLC, y devoradora de mestizos sexys y exotic cultures. Los movimientos corporales de los "especímenes" son lentos y precisos; sus voces —procesadas técnicamente— nos hacen pensar en etno-cyborgs diseñados por Spielberg o MTV. De vez en cuando se bajan de sus pedestales y entran al tablero; adoptan poses simbólicas e interactúan con las estatuas de cera. A diferencia de las identidades "congeladas" de las estatuas, los performanceros ostentan identidades híbridas, impuras, cambiantes, activas, criminales.

En los extremos sureste y noroeste del tablero se encuentran dos monitores de video. Uno proyecta una película de cyber-punk chicana que plantea la siguiente metaficción: Mexamérica se ha liberado; el presidente de la incipiente Federación de Estados Americanos es un chicano y el espanglish es el idioma oficial. En el otro monitor se pueden ver fragmentos de películas de los treinta y los cuarenta donde happy gringos in Mañanaland se enfrentan a situaciones amenazantes en una mítica república bananera. La pista de sonido cuadrafónico transmite textos poéticos en espanglish mezclados con rolas fronterizas de quebradita, tex-mex, rock y rap. El sonido zigzaguea por el espacio. El público se siente abrumado. "¿Acaso esto es el arte chicano?", se preguntan los intelectuales.

1. Publicado originalmente en *La Jornada Semanal.*

El público entra y sale de la obra a voluntad. Unos, desorientados, sólo se quedan quince minutos. Otros prefieren permanecer por tres horas y resolver el crucigrama conceptual planteado por el performance. Efectivamente, en *El Museo de la Identidad Congelada* no hay principio ni fin, argumento o resolución dramática: estamos en un mundo virtual de imágenes sobresaturadas, creado por los medios de comunicación y las nuevas tecnologías digitales; nos encontramos instalados en un universo sin fronteras, de deseos y temores artificialmente creados por el cine, la televisión, la internet y los video games. Aquí/allá, nuestra percepción de la identidad y la nacionalidad está diseñada por alguien a quien nunca le veremos el rostro.

En este sui generis tablero de ajedrez de la identidad nacional se juegan extrañas partidas: el "tratado de libre comerse", la salvaje globalización de la economía y de la cultura popular, y la migración hacia el norte redefinen continuamente la cartografía de nuestras identidades bi- o multi-nacionales. Vivimos pues, tanto en el arte como en la vida cotidiana, en naciones virtuales de carácter estrictamente mitológico. "Welcome to Mexamerica, the land of broken myths."

En Estados Unidos los estereotipos pasivos del "sleepy Mexican", el "greaser" y la "border señorita" se descongelaron en la década de los ochenta. A partir de la implementación (aún ilegal) de la propuesta 187 y de la nueva fiebre antiinmigrante surge el nuevo estereotipo del mexicano: el recién nacido robo-Mexican encarna los temores xenofóbicos de una sociedad exprimermundista (en proceso de tercermundización), y viene a reemplazar al formidable enemigo soviético debutando en la pantalla grande y en el Super-Nintendo II: Se trata del Mexterminator, alias el Mad Mex, cruzafronteras indocumentado, flagelo de la migra, cómplice de narcos y guerrilleros, violador de güeras, raptor de niños inocentes, contaminador de linguas francas y, para acabarla de joder, cantante de quebradita, karateca y brujo. Mitad hombre y mitad máquina, el Chido One del olimpo fronterizo está forradísimo de armas. Entre otras, porta un cuerno de chivo —que arroja rayos láser—, cinco machetes cromados, unos chakos de metal y un bonche de granadas. En su carrillera, en lugar de balas, lleva jalapeños. Opera pues con chile power. Con su reloj de pulso (que también es video-teléfono) se puede comunicar con los cuates. Supermojado, Superchicano, Vatoman, y El Guerrero de la Gringostroika están siempre dispuestos a ayudarlo. Su siniestra misión es, ni más ni menos, que la reconquista del suroeste de gringolandia; y ni Stallone, ni Schwarzenegger, ni Pete Wilson lo pueden detener. ¡This fuckin' Mexican is undestructible!

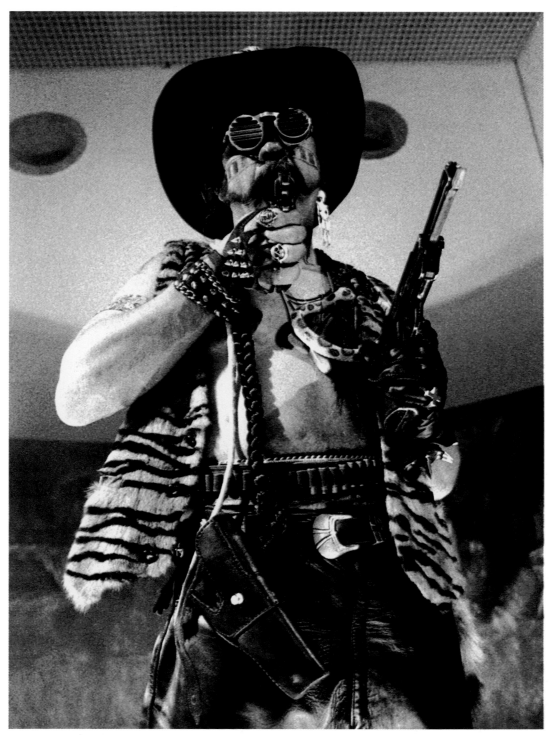

El Mad Mex (Guillermo Gómez Peña) en *El Museo de la Identidad Congelada*,
Museo de la Ciudad de México; D.F., 1996.
Mónica Naranjo.

En la imaginación popular mexicana, los Estados Unidos han cambiado de sexo. El viejo gringo imperialista de los sesenta, mitad corporate man y mitad mercenario, se esfumó con el fin de la guerra fría. En los noventa, gringolandia ya es mujer: La Clepto-Mexican Gringa es una ninfómana cultural que encarna tanto el deseo de tantos mexicanos como los suyos propios. Odia a su país y adopta como mascotas a países tercermundistas: llega a México (solitaria y siempre al borde del nervous breakdown) y en menos de una semana experimenta una transformación total de identidad. Se vuelve hiper-Mexican ipso-facto. Anda en huaraches y rebozo, usa "sombrrerou", she loves marriachis and tequila, y seduce mestizos calenturientos a diestra y siniestra. Sus múltiples personalidades cambian de acuerdo con las circunstancias. Hoy es curadora de arte moderno; mañana será periodista salta-bardas, luego antropóloga, actriz, maestra de inglés o conchera. Su fuerza radica en el erotismo primigenio instalado en la otredad racial. Los mexicanos, siempre serviles a la otredad cultural y amantes de lo extranjero, le abrimos la puerta de nuestra casa, de nuestra recámara y de nuestros sentimientos.

Ambos "especímenes" (que no personajes) carecen de complejidad psicológica y cultural. Son meras imágenes míticas, proyecciones o espejos invertidos del temor y el deseo interculturales; dioramas vivientes en un extraño museo de antropología futurista; criaturas creadas por la imaginación colectiva de la internet. Entre ellos se encuentra el gran tablero de la identidad (trans)nacional... y por supuesto, mucho, muchísimo espacio virtual.

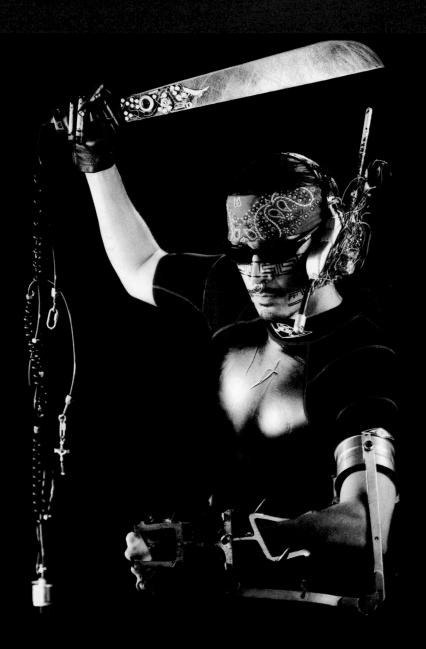

El CyberVato (Roberto Sifuentes) en batalla contra la policía de Los Angeles.
Eugenio Castro.

Rangers texanos posan con sus "víctimas mexicanas".
Colección del autor.

VI. ATRÁS DE LA CORTINA DE TORTILLA

La cultura finisecular de la xenofobia[1]

[1995]

Los gringos nunca recuerdan,
los mexicanos nunca olvidan.
Dicho popular

LOST ANGELES, LA CAPITAL DE LA CRISIS ESTADUNIDENSE

Entre 1978 y 1991 viví y trabajé en las ciudades de Tijuana, San Diego y Los Angeles, desplazándome continuamente de un lado al otro de la línea. Al igual que cientos de miles de mexicanos que habitan la gran zona fronteriza, yo era un commuter binacional. Cruzaba la peligrosa línea con regularidad; en avión, en auto y a pie. Un día la frontera se convirtió en mi hogar, mi base de operaciones y mi laboratorio de experimentación social y artística. Mi arte, mis sueños, mi familia, mis cuates y mi psique estaban literal y conceptualmente divididos por ella. Pero la frontera no era una línea recta. Más bien se parecía a una cinta de Moebius. Sin importar dónde estuviera —geográficamente hablando—, siempre me hallaba "del otro lado", incompleto y fracturado en mi identidad, añorando sin cesar mis otros rostros y lenguas, mi otra casa, mi otra tribu.

Gracias a mis cómplices chicanos aprendí a percibir a California como una extensión de México,[2] a Tijuana y San Diego como una misma zona metropolitana y a la Ciudad de Los Angeles como el barrio más septentrional del DF. A pesar de que los californianos anglosajones (que, por cierto, muy pronto serán minoría) se empeñan en negar el pasado indígena y mexicano de su estado, y a pesar también de la violenta relación que ellos han entablado con los mexicanos contemporáneos, yo nunca me sentí como un inmigrante. Como mestizo de piel morena, grueso bigote y acento pronunciado, sabía muy bien que no era exactamente bienvenido en California; pero sabía también que diez millones de latinos, "legales" e "ilegales", mexicanos o no, compartían esa experiencia conmigo. Para mí era claro que los procesos llamémosles de "desterritorialización", "desnacionalización" y "transculturación" que los inmigrantes experimentamos, lejos de ser una curiosidad académica o periodística, eran

1. La version original de este texto titulada "The 90's Culture of Xenophobia" apareció en mi libro *New World Border*, City Lights Publishers, San Francisco,1996. Otra versión más condensada fue publicada posteriormente por la revista *UTNE Reader* bajo el titulo "Behind the Tortilla Curtain". Jose Wolffer la tradujo para *La Jornada Semanal* (1997).
2. En el imaginario chicano México es un archipiélago que se extiende más allá de la frontera hacia todo territorio que hospede una comunidad mexicana.

una experiencia central de la mentada condición posmoderna. Durante estos años, mi obra artística y poética se abocó a comprender y reflejar dichos procesos.

En 1991 me mudé a Nueva York y mi cordón umbilical terminó por desgarrarse. Sangré. Por primera vez en mi vida me sentí como un verdadero alienígena. Desde mi balcón en Brooklyn, tanto México como Chicanolandia parecían estar ubicados a millones de años luz (la micro-república de Mexa York era un anteproyecto que aún no cuajaba).[3]

Decidí regresar al sur de California en 1993. A partir de los disturbios raciales provocados por la golpiza que la policía le propinó a Rodney King, Los Angeles se había convertido en el epicentro de la gran crisis social, racial y cultural de los Estados Unidos. Era, con renuencia, la capital de un "tercer mundo" cada vez más grande dentro de un "primer mundo" cada día más pequeño y frágil. Yo, como artista politizado, deseaba ser testigo y cronista de estos procesos; imbricarme en ellos, asumirlos como contexto creativo, y buscar el lenguaje idóneo para articularlos.

Me instalé en Olympic Avenue, la frontera entre el East Side y el West Side. Encontré una ciudad en guerra consigo misma; una ciudad duramente castigada por las fuerzas naturales y sociales; una urbe cuya experiencia cotidiana era una versión concentrada de las innumerables crisis que enfrentaba el país entero. Sus estructuras políticas eran totalmente disfuncionales y su economía estaba por los suelos. Los recortes presupuestales al complejo militar (recordemos que EU experimentaba una supuesta transición hacia una "economía de paz") habían generado un creciente desempleo. Los niveles de crimen y pobreza eran comparables a los de cualquier ciudad del Tercer Mundo y las tensiones raciales ocupaban a diario la primera plana en los periódicos. Todo esto coincidía con una crisis de identidad nacional sin precedentes: tras el fin de la guerra fría, a Estados Unidos le estaba costando mucho trabajo superar su nostalgia imperial, asumir su condición multirracial y aceptar su estatus como primer país "desarrollado" en proceso irreversible de tercermundización.

Quizá lo que más me asustó fue darme cuenta de quién estaba siendo culpado por todo este revuelo. El chivo expiatorio era la mismísima comunidad inmigrante, la más vulnerable, precisamente la que no podía responder a esta acusación por su condición "ilegal". Nuestras comunidades eran señaladas como la causa principal de todos los males sociales del país por un amplio espectro que abarcaba a la clase política (tanto demócratas

3. La gran migración mexicana a Nueva York comenzó en 1993.

como republicanos), a grupos fanáticos de ciudadanos como sos (Save Our State), y a ciertos sectores de los medios informativos. La "187" —propuesta racista de ley que le negaba servicios médicos y acceso escolar a los migrantes "ilegales"— fue aprobada con sesenta por ciento de los votos el 8 de noviembre de 1994. Así, cada doctor, enfermera, boticario, policía, maestro de escuela y "ciudadano responsable" se convirtió de la noche a la mañana en un virtual patrullero fronterizo.

La bronca no paró ahí. Los mismos grupos de presión y organizaciones civiles que apoyaron la siniestra "propuesta 187" posteriormente también se opusieron vehementemente a los derechos de las mujeres y los homosexuales, a la ley Affirmative Action que protege los derechos civiles y laborales de las minorías, la educación bilingüe, la libertad de expresión y la existencia misma del National Endowment for the Arts (Fondo Nacional para las Artes) y la Corporation for Public Broadcasting (Corporación de Radio y Televisión Públicas). ¿Por qué esta nueva actitud de beligerancia hacia todo proyecto que se desviara mínimamente del mainstream monocultural? ¿Qué significaba todo esto?

godzilla con sombrero de mariachi

A pesar de que Estados Unidos ha sido una nación de inmigrantes y cruzadores de fronteras desde su violenta fundación, el espíritu nativista no deja de manifestarse de tiempo en tiempo, especialmente en épocas de recesión. Históricamente, la construcción de la identidad estadunidense ha dependido del enfrentamiento con una otredad amenazante, bien sea ésta cultural, racial, ideológica, religiosa o incluso mitológica. Los estadunidenses necesitan primero inventarse un enemigo formidable, ubicarlo bien en el tablero de su imaginario cultural para luego definir sus límites personales y nacionales al oponerse a él. Desde los primeros habitantes indígenas de este continente hasta los antiguos soviéticos, un "otro" maligno siempre ha estado al acecho. En la medida en la que uno lo enfrenta, en esta misma medida, se convierte uno en true American.

El turno es nuestro. Hoy en día, los inmigrantes indocumentados están siendo culpados de todo aquello que los ciudadanos estadunidenses y sus políticos incompetentes no han podido —o no han querido— resolver. Se les despoja de su humanidad e individualidad para así convertirlos en pantallas en blanco (illegal aliens), donde los estadunidenses proyectan en technicolor su temor, su ansiedad y su rabia. En California y otros estados del suroeste, esta otredad desafiante se presenta como una inmensa masa

indiferenciada que todo lo abarca: mexicanos y latinos (sin distinguir a los recién llegados de los nacidos en EU), y gente "con aspecto mexicano" (imposible precisar qué se quiere decir con esto). La cultura chicana, el idioma español y nuestras expresiones artísticas también son parte del paquete. Esta terrible amenaza ya está "aquí", en "nuestro" país, "de este lado" de "nuestras" fronteras, poniendo en peligro no sólo "nuestros" empleos, ciudades e instituciones, sino también "nuestros" ideales de justicia, orden y democracia.

Este espíritu antiinmigrante se ha convertido en la fuerza galvanizadora de un nuevo patrioterismo que nos recuerda la retórica propagandística de la entreguerra. Los "verdaderos" estadunidenses (en oposición a los "invasores" de piel oscura y marcados acentos) se perciben a sí mismos como víctimas de la inmigración.

De todos los disparadísimos argumentos que se esgrimen contra la inmigración, tal vez el más socorrido plantea que Estados Unidos ya no tiene la misma capacidad que tuvo en el pasado de absorber inmigrantes. En otras palabras, la Estatua de la Libertad está agotada y necesita un break. Lo que no se dice es que ella necesita un break pero de los inmigrantes "de color," o sea de los más "diferentes", de aquellos menos capaces o dispuestos a adaptarse o integrarse; los que nunca se funden en el melting pot.

Tristemente, algunos sectores de las comunidades latinas también se suscriben a estas absurdas creencias nativistas. En su afán por ser aceptados y "olvidar", se olvidan precisamente de que ellos también son considerados como parte del problema. Con frecuencia, la policía y la ciudadanía son incapaces de distinguir entre un "inmigrante ilegal" y un latino nacido en Estados Unidos. Ante la mirada desafocada del xenófobo, cualquier persona con rasgos visiblemente diferentes resulta un forastero. Estos rasgos incluyen no sólo el color de la piel, sino el idioma, la ropa, y la conducta social y sexual. Ante la mirada subjetiva del odio, la ideología sale sobrando.

EL DESDIBUJAMIENTO DE LA FRONTERA

En el corazón de la xenofobia anida el miedo. En el caso de los anglosajones racistas, este temor resulta especialmente inquietante cuando se halla dirigido a las víctimas más vulnerables y desprotegidas del sistema: los trabajadores migrantes. Vistos a través de la lente distorsionante de la xenofobia, los paisanos jornaleros se convierten ipso facto en los infrahumanos wetbacks, la encarnación humana de la Mexican fly; en el alien —extraterrestre

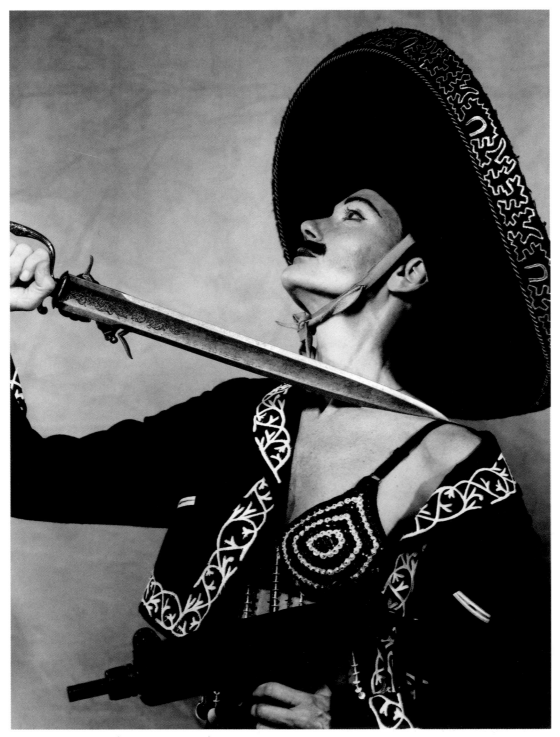

La Mariachi Travesti (Sara Shelton-Mann).
Eugenio Castro.

"invasor"— que proviene de otra galaxia —otra cultura— distinta e incompatible. Se les acusa de apoderarse de "nuestros empleos", de desangrar "nuestro presupuesto", de aprovecharse del sistema de welfare, de no pagar impuestos y de acarrear drogas, violencia callejera, enfermedades tropicales, ritos paganos, costumbres primitivas y sonidos extraños. Sus rasgos indígenas y vestimenta humilde evocan un incómodo pasado pre-europeo. Sus rostros indescifrables conjuran aquellas tierras míticas ubicadas al sur del progreso y sumergidas en la pobreza extrema y el caos político —sitios donde gringos inocentes son atacados sin ningún motivo. Estos "invasores", sin embargo, ya no habitan el pasado remoto, alguna república bananera o una película de Hollywood; ahora viven a la vuelta de la esquina, y sus hijos asisten a las mismas escuelas que los niños anglos.

Nada resulta más aterrador que la desaparición de la frontera entre "ellos" y "nosotros", entre el sur dantesco y el norte próspero, entre la barbarie y la civilización, entre el paganismo y la cristiandad. Muchos estadunidenses consideran que la frontera no ha logrado detener la introducción furtiva del caos y la crisis (curiosamente, los orígenes del caos y de la crisis siempre se localizan "afuera", en otra parte, preferentemente en el Sur). Su peor pesadilla por fin se ha hecho realidad: Estados Unidos ya no es una extensión ficticia de Europa; mucho menos el suburbio tranquilo que imaginó el guionista de Lassie. Por el contrario, el país se convierte rápidamente en una inmensa zona fronteriza, en una sociedad híbrida, poblada por mestizos y mulatos y, peor aún, este proceso parece ser irreversible. "América" se encoge día a día, al tiempo que el aroma penetrante de las enchiladas se eleva en el aire y el volumen de la música norteña aumenta.

Tanto los activistas antiinmigrantes como los medios de comunicación conservadores han empleado metáforas sumamente cargadas para describir este proceso de "mexicanización". Entre las imágenes más recurrentes que emplean para tipificarlo se encuentran las bíblicas ("el infierno a nuestras puertas"), las médicas ("una enfermedad mortal", o "un virus incurable"), y los desastres de la naturaleza ("la gran ola café"). Otros describen a la mexicanización como una forma de violación sexual-demográfica, como una invasión cultural o bien como el comienzo aterrador de un proceso de secesión o "quebequización" de todo el suroeste estadunidense.

Paradójicamente, el país presunto responsable de todas estas ansiedades, México, es ahora un íntimo socio comercial de Estados Unidos. Pero, para la buena fortuna de los nativistas, el TLC sólo regula el intercambio de productos de consumo y capitales; los seres humanos no están incluidos en el acuerdo. Nuestra nueva comunidad económica promueve

la apertura de mercados y la clausura de las fronteras. Tristemente, con la entrada en vigor del TLC, la delgada cortina de tortilla está siendo reemplazada por una muralla metálica que se parece a aquella que "cayó" en Berlín. La contradicción es insoslayable pero, después de todo, ¿who cares? La globalización se alimenta de contradicciones.

las contradicciones de la utopía

Muchos norteamericanos olvidan con facilidad (o se hacen más bien de la vista gorda) que, gracias a los mexicanos "ilegales" contratados por estadunidense "legales", sobreviven e incluso prosperan innumerables industrias como la alimenticia, la turística, la de la construcción y la del vestido. Olvidan que la economía de California, Texas, Florida y el resto del suroeste estadunidense depende en buena medida de mano de obra indocumentada. Olvidan que las fresas, las manzanas, las uvas, los tomates, las lechugas y los aguacates que comen fueron cosechados, preparados y servidos por manos mexicanas. Y que esas mismas manos "ilegales" limpian y atienden los bares y restaurantes que los anglosajones frecuentan, arreglan sus coches descompuestos, pintan y trapean sus casas y cuidan sus jardines. Los gringos olvidan también que sus bebés y ancianos están bajo el cuidado de nanas mexicanas. La lista de las aportaciones subvaluadas de los inmigrantes "ilegales" es tan larga que, sin ellas, los estadunidenses simplemente no podrían conservar su actual nivel de vida. A pesar de esto, los opositores de la inmigración ilegal prefieren creer (o imaginar) que las calles de sus ciudades son menos seguras, y que el nivel de sus instituciones culturales y educativas ha decaído desde que se nos permitió la entrada.

Lo que comienza como retórica incendiaria tarde o temprano se convierte en dogma aceptado, y sirve para justificar la violencia racial que se comete en contra de los "sospechosos" inmigrantes. La operación *Gatekeeper* (Guardián), la propuesta 187 y el proyecto SOS le han enviado un mensaje muy contundente a la despolitizada ciudadanía: "Ustedes cuentan con el apoyo del gobernador. Caigan sobre esos wetbacks con toda la fuerza de la que son capaces". Como la presencia de nuestros paisanos en EU es técnicamente "ilegal", son percibidos como criaturas desechables. Al no contar con una "residencia legal", tampoco poseen derechos civiles y humanos. Entonces, agredir, atacar u ofender a un criminal sin rostro o nombre parece no tener implicaciones legales o morales. Precisamente por su condición de indocumentados, los inmigrantes no tienen quien los defienda en caso de que decidan responder u organizarse políticamente. Si realizan manifestaciones, se involucran directamente en actos políticos, lo cual está prohibido; si

reportan un crimen a la policía, corren el riesgo de ser deportados. Cuando la policía o la patrulla fronteriza vulneran sus derechos humanos, no tienen a dónde acudir para obtener ayuda. Son blanco fácil de la violencia estatal, de la explotación económica y de ciudadanos racistas que toman en sus manos a la ley.

MEDIDAS SUICIDAS Y PROPUESTAS ILUSTRADAS

Las soluciones autoritarias al "problema" de la inmigración no pueden más que agravar la situación. Continuar con la política de militarización de la frontera, al mismo tiempo que se desmantelan los sistemas de apoyo social, médico y educativo a los inmigrantes, sólo se traducirá en un incremento de las tensiones sociales. La falta de acceso de los inmigrantes al servicio médico ocasionará más enfermedades y embarazos de adolescentes. Expulsar de las escuelas a trescientos mil chavos y lanzarlos a las calles únicamente contribuirá al aumento del crimen y a la desintegración social. Es obvio: estas propuestas no sólo serán contraproducentes, sino que contribuirán a despertar un creciente nacionalismo en las comunidades chicano/latinas, y re-politizarán a numerosos grupos que se mantuvieron latentes durante la década anterior. Cualquier comunidad que se siente atacada tiende a ser más desafiante.

Entonces, ¿qué hacer con el "problema" de la inmigración? Antes que nada, debemos dejar de identificarlo como un "problema" unilateral. Seamos honestos. El futuro inmediato asusta por igual a anglos y latinos, a inmigrantes legales e ilegales. Ambos lados nos sentimos amenazados, desplazados y arrancados de nuestras raíces, en distintos grados y por diferentes motivos. En el fondo, todos compartimos el temor de que los empleos, la comida, el aire, el agua y la vivienda no alcancen para todos. Y sin embargo, no podemos negar los procesos de absoluta interdependencia que definen nuestra experiencia como norteamericanos contemporáneos. En una América globalizada, post-TLC y post-guerra fría, los modelos binarios simplistas (nosotros vs. ellos; Norte/Sur; Primer Mundo/Tercer Mundo, etcétera) ya no resultan útiles para la comprensión de nuestras complicadas dinámicas fronterizas, identidades transnacionales y comunidades multirraciales.

Ha llegado la hora de reconocerlo: los anglos no van a regresar a Europa, y los mexicanos y latinos (legales o ilegales) no vamos a regresar a América Latina. Todos estamos "aquí" (wherever "aquí" is) para quedarnos. Para bien o para mal, ambos sostenemos en nuestras manos el destino y las aspiraciones del otro. Desde mi punto de vista, la

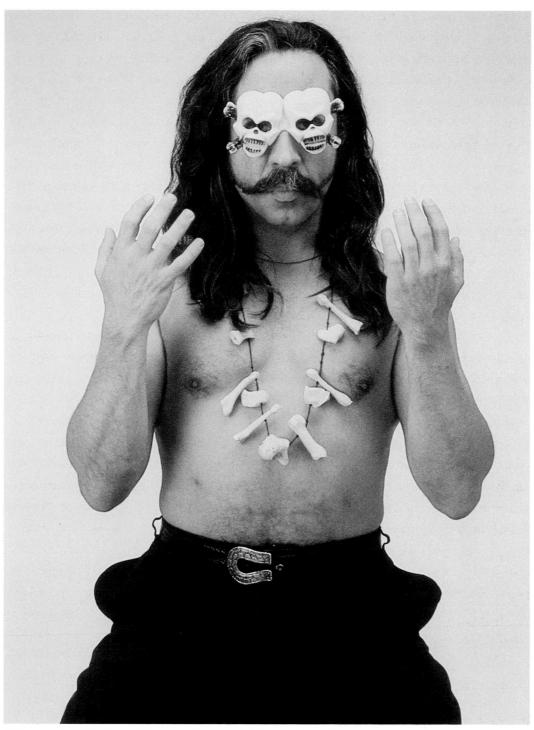

El Neoprimitivo (Guillermo Gómez Peña) apela a los deseos del curador primermundista.
Colección del autor.

única solución posible estriba en un cambio radical de paradigma: aceptar que todos somos protagonistas en la creación de una nueva topografía cultural que rebasa al Estado/Nación, y de un nuevo orden social, donde todos somos "el otro" y requerimos de otros "otros" para poder existir. La condición híbrida de nuestros países ya no está en la mesa de discusión; es un hecho demográfico, racial, social y cultural. Nuestra verdadera tarea ahora consiste en adoptar y practicar nociones más fluidas, abiertas y tolerantes de identidad y nacionalidad, y en desarrollar modelos de coexistencia intercultural pacífica y cooperación multilateral. Para lograr esto hace falta, más que patrullas fronterizas, murallas y leyes punitivas, una mayor y mejor información sobre el otro. Para llevarnos mejor con el otro, primero es necesario humanizarlo. La cultura y la educación deben ser parte de la solución. Necesitamos aprender el idioma y la historia del otro; conocer el arte y las tradiciones culturales del vecino. Asimismo debemos educar a nuestros hijos sobre los peligros del racismo y las complejidades que conlleva la vida en una sociedad multirracial y sin fronteras, es decir, en la sociedad del siglo XXI.

La función que podemos desempeñar los artistas y las organizaciones culturales en este cambio de paradigma es crucial. Los artistas podemos desempeñar múltiples roles como intermediarios entre comunidades y países; o sea, como diplomáticos ciudadanos, ombudsmen e intérpretes fronterizos. Nuestros espacios artísticos tienen la posibilidad de cumplir con las funciones múltiples de santuarios, zonas desmilitarizadas, centros de activismo contra la xenofobia y semilleros de ideas para el diálogo intercultural. Los proyectos colaborativos entre artistas provenientes de distintas comunidades y nacionalidades pueden lanzarle un fuerte mensaje a la sociedad: efectivamente, podemos comunicarnos unos con otros, mexicanos y anglos, "norteños" y "sureños", a pesar de nuestras diferencias, nuestro miedo y nuestra rabia.

Si no participamos todos en la creación de modelos de cooperación binacional e intercultural más humanos, pronto seremos testigos del surgimiento de una "intifada" chicana.

VII. Terreno peligroso / Danger zone

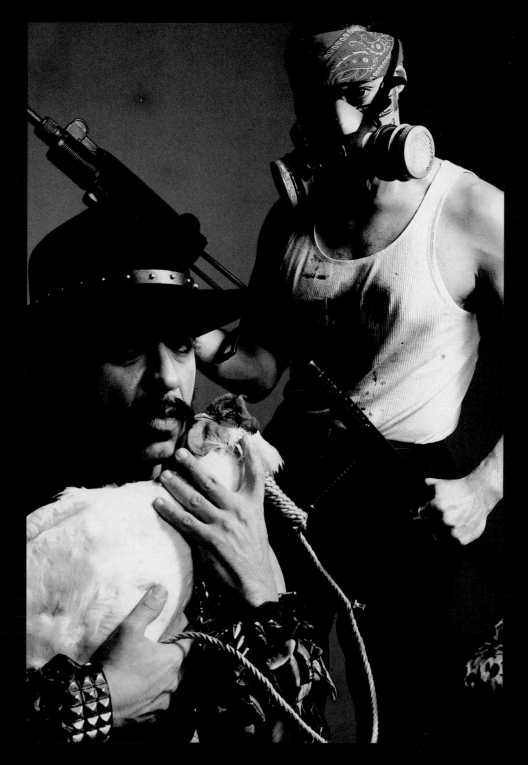

Guillermo Gómez Peña y Roberto
Sifuentes en el performance *Borderscape
2000*; San Francisco, Cal., 1998.
Clarisa Horowitz.

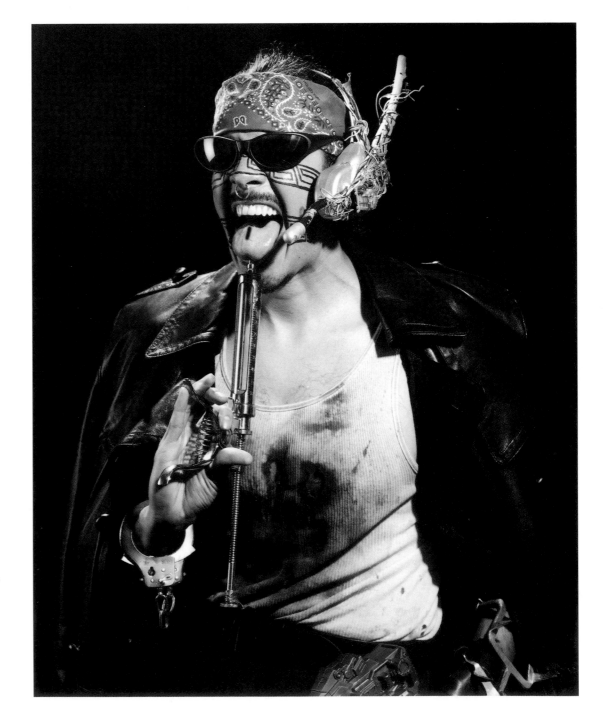

El CyberVato (Roberto Sifuentes)
se inyecta con una jeringa para caballos.
Eugenio Castro.

VII. Terreno Peligroso / Danger zone

Las relaciones culturales entre chicanos y mexicanos
en el fin de siglo[1]
[1995]

En febrero de 1995 Josephine Ramírez, Lorena Wolffer y yo organizamos un proyecto de intercambio binacional bajo el título de *Terreno Peligroso/Danger Zone*. Durante un mes —dos semanas en Los Angeles y dos en el DF— nos reunimos once artistas experimentales cuya obra problematiza nociones estereotípicas y oficialistas de la cultura. Por parte de México estuvieron presentes: Felipe Ehrenberg, Eugenia Vargas, César Martínez, Lorena Wolffer y Elvira Santamaría. Por parte de California participamos: Elia Arce, Rubén Martínez, Nao Bustamante, Luis Alfaro, Roberto Sifuentes y un servidor. Los principales performances y debates públicos fueron presentados en la Universidad de California (UCLA) y en Ex-Teresa Arte Alternativo (México, DF).

Nuestras metas —las conscientes, que no las únicas— consistieron en crear arte conjuntamente (el arte fronterizo es colaborativo por naturaleza); abrir la caja de Pandora fronteriza y desatar los demonios binacionales; y destruir tabúes y prejuicios mutuos (entre chicanos y mexicanos) para reemplazarlos por visiones más complejas y congruentes con el contexto en llamas en el que vivimos y trabajamos.

1.

A finales de 1993, los artistas de origen mexicano que residimos en los Estados Unidos pensábamos ingenuamente que el TLC ("Tratado de Libre Comer-se" o "Tratando de Libre Cogerse") —a pesar de sus gravísimas omisiones en los terrenos de la ecología, los derechos humanos y laborales, la cultura y la educación— indirectamente crearía las condiciones para un mayor acercamiento entre chicanos y mexicanos. Pero nos salió el tiro por la culata, gachísimo. Frente a la globalización desaforada de la economía y la cultura, en ambos países surgieron feroces movimientos neonacionalistas. Ante la creciente mexicanización de los EU, se esgrimieron propuestas xenofóbicas como *Operation Gatekeeper* (Guardián), el movimiento *English Only* y la escalofriante propuesta 187, las cuales nos hacen recordar de inmediato a los regímenes fascistas de antaño como el franquismo, o la dictadura de Stroessner en el Paraguay.

1. Publicado originalmente en *La Jornada Semanal*.

Observamos perplejos cómo la repentina apertura de los mercados ocurrió de manera casi simultánea a la militarización de la frontera y a la construcción de la muralla metálica que ya separa tajantemente a muchas ciudades fronterizas. Se trasladaron capitales, sueños y fábricas de un lado al otro de la línea, pero se le impidió el paso a los seres humanos y a las ideas. Tanto en la economía como en la cultura, se perfeccionó el modelo "transnacional" de la maquila: los mexicanos aportan la materia prima y realizan el trabajo arduo y mal pagado, los gringos administran ¿what else?, y los chicanos, para variar, se quedan fuera de la película.

Instalados incómodamente entre los negros nubarrones de gas que arroja el Popo (en misterioso contubernio con el PRI) y las bíblicas inundaciones de California, somos testigos diminutos de la gran lucha libre de fin de siglo: el pulpo invisible de la globalización contra la hidra del neonacionalismo. Primer round. El proyecto neoliberal de un continente unificado por el libre comercio, el turismo, los mass media y la alta tecnología digital, se ven confrontados por movimientos indígenas, campesinos, laborales, ecologistas, de autogestión ciudadana y de los derechos humanos. Coitus interruptus. El peso se desploma, huyen los capitales extranjeros y los sueños guajiros de las elites neoliberales terminan por esfumarse en el olor de azufre de su propia complicidad.

En la topografía de la crisis finisecular, Bosnia está extrañamente conectada a Los Angeles (L.A.-Herzegovina) de la misma manera que Chiapas lo está al País Vasco y a Irlanda del Norte. Los mexicanos en California ya enfrentamos un dilema similar al palestino, y las juventudes del DF (los miembros de la generación meX) comienzan a padecer las mismas enfermedades existenciales y psicológicas que agobian a los exprimermundistas neoyorquinos o berlineses. Es decir: las crisis también se globalizan.

Las paradojas se multiplican "loca-rítmicamente". En la era de la computación doméstica, el fax, la telefonía celular, la realidad virtual, el world beat y la "televisión total" (a la CNN), se nos hace cada vez más difícil comunicarnos a través de las fronteras de la cultura y del lenguaje. O sea, mientras más pequeño y concentrado se hace el mundo, más ajeno e incomprensible nos resulta. Conocemos muchos lenguajes —demasiados— pero carecemos de códigos de traducción. Tenemos acceso a muchísima información pero desconocemos las claves para descifrarla y categorizarla. El seductor universo virtual, con sus opciones ilimitadas y sus promesas multidireccionales, ofusca paradójicamente nuestra capacidad de ordenar información y, por ende, de actuar en el mundo con claridad política y principios éticos.(¿Ética? Delete. La ética no existe en el espacio virtual.)

Si algo puede definir a la "posmodernidad"(¿pos qué?), o mejor dicho a la "desmodernidad"[2] finisecular, es la intensificación progresiva de los síntomas de fronterización. Esta nueva cultura está marcada tanto por sincretismos desaforados y por una falta absoluta de sincronicidad, como por los desencuentros y los malos entendidos epistemológicos: "Yo soy en tanto que tú (como representante de la otredad racial, cultural o lingüística) dejes de ser"; "cruzo, por lo tanto, existes"; "fuck you, por lo tanto, soy"; "todos somos, por lo tanto, nadie es"; y "todo cambia, por lo tanto, nada importa".

Nuestro arte contemporáneo —el más irreverente y experimental— es crónica involuntaria de esta confusión ontológica, epistemoloquísima, que nos afecta por igual en ambos lados de la línea. El rap chicano, el rock mexicano (el menos comercial), el cine independiente y el arte del performance convergen en un punto clave: la aceptación valiente de nuestra condición transfronteriza y desnacionalizada; el ars poética del vértigo; la metafísica de la fragmentación; y el colapso total de la lógica lineal, el tiempo dramático y las estéticas narrativas.

2.

Los mitos que en el pasado sustentaron nuestra identidad están en bancarrota: el idealismo del panlatinoamericanismo sesentero se esfumó con la caída del "socialismo real"; la mexicanidad (única, monumental, inmarcesible) y el nacionalismo chicano con espinas y en mayúscula, han sido rebasados por los procesos de fronterización cultural y de fragmentación social. Querámoslo o no, estamos des-nacionalizados, des-mexicanizados, trans-chicanizados, pseudo-internacionalizados. Peor aún, nos negamos a asumir esta nueva condición por temor a caer en el vacío del nuevo siglo. Somos, pues, huerfanitos del Estado/Nación. Deambulamos en el Triángulo de las Bermudas de la globalización. Vivimos sumergidos en la incertidumbre económica; aterrorizados por la devastación provocada por el holocausto del sida; divididos (más bien atravesados) por múltiples fronteras; descoyuntados por extrañas culturas de masas y nuevas tecnologías que apelan a nuestros deseos más bajos de transformación instantánea, expansión psicológica y perfeccionamiento corporal.

En este extraño panorama, la política se convierte en pop culture y la tecnología en folclor. De hecho, la cultura de masas, la cultura popular y el folclor ya nos

2. Término acuñado por Roger Bartra.

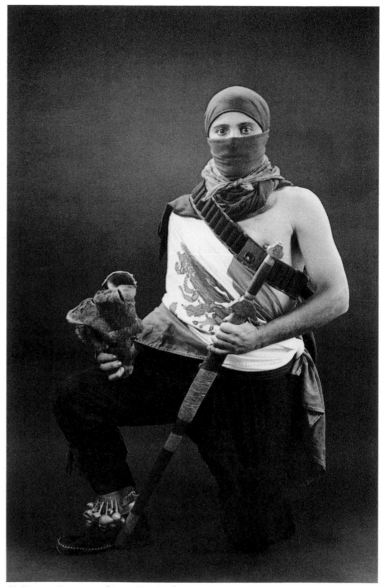

El Charro Zapatista (Hugo Sánchez).
Olga Dávila.

Nao Bustamante como *America the Beautiful*, en el proyecto
Terreno Peligroso, en Ex-Teresa Arte Alternativo; México, D.F., 1995.
Mónica Naranjo.

resultan indiferenciables. Nuestra verdadera cultura nacional, y nuestra verdadera comunidad, son tristemente la tele. Quizá nuestra única nación real sea también la televisión. México es y sigue siendo "uno" por obra y gracia de la tele. Sin ella quizás se desintegraría. En esta extraña lógica, Televisa desempeña el formidable rol de macro-Secretaría de Comunicaciones, Cultura y Turismo Binacional, all in one.[3] En los Estados Unidos de mediados de los años noventa, los mexicanos más célebres son Gloria Trevi, Juan Gabriel, Paco Stanley, el Chavo del Ocho, "Verónica", y Raúl Velasco (tristísimo ¿que no?); y las telenovelas fungen como el principal vínculo que los emigrantes mexicanos mantienen con ese país maravilloso e imaginario llamado México. Si conocemos a "El Sub" o a Superbarrio se debe a que ambos son performanceros consumados y han sabido manipular certeramente la política simbólica de los medios.

Los artistas performanceros no "televisables" nos preguntamos, ¿cuál será entonces el papel que habremos de desempeñar en el futuro inmediato? ¿Acaso nuestras opciones se verán reducidas a realizar comerciales conceptuales o camuflajear nuestra obra como video rock? Ante los procesos aceleradísimos de privatización y digitalización de la vida, ¿acaso estamos condenados a perder a nuestros públicos?

3.

Durante medio siglo, los norteamericanos definieron su identidad en oposición directa a "la amenaza soviética". Al derrumbarse el teatro de la guerra fría, los gabachos cayeron en un vacío de identidad sin precedentes. Hoy en día, el lugar de los EU en el mundo es totalmente incierto, y sus enemigos (los ficticios) se multiplican a diestra y siniestra, como personajes del comic japonés *Caballeros del Zodíaco*. En la extrañísima lista de anti-American others que han reemplazado a los soviéticos se encuentran los fundamentalistas musulmanes, los businessmen japoneses, los capos latinoamericanos de la droga y, recientemente, los illegal aliens en sus dos acepciones: marcianos culturales y mojados laborales.

Esta crisis de identidad se traduce en la nostalgia desaforada por una era (inexistente) en la cual no había minorías étnicas o, mejor dicho, en la que las llamadas "gentes de color" (como si los anglosajones fueran transparentes) carecíamos por completo de poder político y representatividad cultural. La más reciente expresión política de esta perversa

3. La descentralización de los medios de comunicación comenzó precisamente en 1996.

nostalgia es apabullante: "Let's take our country back", gritan los conservadores. Los ultras como Wilson, Gingrich, Helms y Buchanan coinciden en esto incluso con muchos demócratas. La consigna es salvar al país del caos y de la tercermundización; deportar a los wetbacks; meter a los pobres y a los indigentes a la cárcel a través de la nueva ley ¡three strikes and you are out!; desmantelar los programas de educación bilingüe, welfare (apoyo económico a pobres e incapacitados), y Affirmative Action; y por si esto fuera poco, abolir las agencias de financiamiento a las artes, las cuales, cito a Buchanan, "han sido infiltradas por liberales con tendencias izquierdistas y antiamericanas". En el nuevo "Contrato con América" —creado por Gingrich y los machines de la ultra republicana— las minorías étnicas, los artistas e intelectuales independientes y, muy en especial, los emigrantes del sur, nosotros, estamos en la mira.

Intercut. En México, desde la implementación del Tratado de Libre "Cogercio", la frontera norte dejó de fungir como la gran valla de contención ante la cual se definía la mexicanidad oficial, creándose así otro gran vacío de identidad. Sin el hostigamiento continuo de los power rangers, ni los charros, ni los yuppitecas tuvieron más alternativa que irse a chupar a la cantina y sumergirse en las honduras del desamor, del ranchero pop y la nostalgia neoporfirista.

El estallido en Chiapas complicó las cosas aún más y partió, literalmente, al país por la mitad. El México salinista, que se pensaba posmoderno, tecnoempresarial e internacionalista, quería a toda costa mirar hacia afuera, hacia el norte, hacia el futuro próspero. Sin embargo, su crisis política interna lo obligó a voltear la mirada hacia dentro y enfrentar tanto sus contradicciones abismales como su propio racismo hacia los indígenas.

Aunque nuestros retos culturales y aspiraciones políticas son de carácter muy distinto, tanto en Califas como en Tenochtitlan DF vivimos inmersos en una crisis de identidad sin precedentes. Por primera vez surge el reconocimiento de que, en ambos lados de la frontera, vivimos crisis comparables. Quizá este reconocimiento sea la base para una nueva relación cultural más compleja y polivalente entre chicanos y mexicanos. El subtexto parece ser: Somos hijos de la crisis transfronteriza. La chingada desconoce fronteras. Estamos igualmente jodidos y, por lo mismo, tal vez seamos capaces de una compasión mutua mayor.

4.

Por lo pronto, lo único que une a quienes nos fuimos y a quienes se quedaron es la incapacidad de entender y aceptar nuestras diferencias. Detectamos la existencia de las fronteras invisibles que nos apartan pero somos incapaces de articularlas a través del lenguaje. En ninguna otra instancia este fenómeno resulta más concreto que en el terreno de las relaciones culturales entre mexicanos y chicanos. Es ahí donde las contradicciones se desbordan, la herida se abre y sangra; y el subtexto envenenado por los resentimientos mutuos emerge como aceite a la superficie. Nosotros, los artistas postmexicas y chicanos, de "allá del otro lado", miramos al sur con cierta ingenuidad nostálgica y admiración; soñando eternamente con el retorno. Mientras, los "sureños", televisión, rock y literatura de por medio, nos miran con una combinación de repudio y deseo, de envidia y condescendencia.

Los espejos se siguen quebrando: nosotros los artistas "pochos", desde la costa californiana —allá donde occidente termina literalmente—, miramos hacia el sur y hacia el Pacífico; ustedes en el DF miran atentamente hacia Europa y Nueva York. Lo parajódico del asunto es que en este momento, tanto Europa como Nueva York —agotados espiritual y artísticamente— nos observan con atención a ambos, chicanos y mexicas. Los europeos andan a la caza de ideas novedosas, inspiración y exotismo, para decorar las paredes vacías de su gravísima crisis existencial primermundista.

Persisten los desencuentros. Los artistas "latinos" estadunidenses trabajamos en el contexto inflamable de los debates multiculturales y de las conflictivas políticas de la identidad racial y sexual. Nos definimos como una cultura de resistencia. Sin embargo, en nuestro afán por "resistir" a la cultura dominante, a menudo perdemos toda perspectiva continental y terminamos por asumir posturas etnocéntricas y separatistas. Simultáneamente, las comunidades artísticas mexicanas —salvo contadas excepciones— atraviesan una etapa de extroversión irreflexiva y de rechazo al arte textualmente político o politizado, el cual asocian con un arte didáctico "menor" y con los discursos mexicanoides oficialistas. Curiosamente, los llamados "pintores neomexicanistas", utilizan símbolos de hipermexicanidad inspirados en la época de oro del cine y el folclor, mas lo hacen exclusivamente como un mero ejercicio estilístico. Los artistas experimentales mexicanos, a pesar de ser protagonistas y testigos de la crisis política más seria de su historia moderna, han optado por no referirse "textualmente" a la crisis como temática de su trabajo. En este momento (1995), se inclinan más bien por un arte personal, intimista y de corte existencial o conceptual.

Nuestras formas de reaccionar ante la crisis son distintas. Nosotros "acá" (en el norte) gritamos a pecho abierto; ustedes "allá" (en el sur) se vuelven introspectivos. Nosotros sentimos coraje; ustedes, más bien, melancolía. Nosotros nos burlamos de todo; ustedes se lo toman muy en serio. Ningún lado tiene la razón. Simplemente se viven momentos distintos, complementarios, quizá, pero distintos.

Cuando los artistas chilangos de los noventa vienen al norte, lo hacen con la intención de conectarse al circuito de las galerías comerciales (que, por cierto, en este momento se encuentra en bancarrota). Prejuiciados por la fallida experiencia de los intercambios oficiales, el arte chicano les parece intrascendente, didáctico y de mala factura. Nuestros temas (el racismo, la migración, la obsesión por la deconstrucción de la identidad y la subversión de los estereotipos del mexicano en los medios de comunicación) se perciben como distantes y no aplicables a una realidad puramente "mexicana". Mientras tanto, desde nuestra perspectiva, nuestros hermanos mexicanos desconocen la magnitud de su propia crisis de identidad y se niegan a ser percibidos como "minorías". Como resultado, tanto los emigrantes como los chicanos, hipersensibles a esta frágil relación, nos sentimos rechazados. Entonces, la zanja fronteriza se ensancha aún más.

La larga y sinuosa historia de los intercambios culturales entre chicanos y mexicanos (oficiales en su gran mayoría), se traduce en crónica de desencuentros. En los últimos quince años, los chicanos han intentado —sin éxito— "regresar" por la puerta grande y hacer las paces con sus parientes mexicanos. Salvo contadísimas excepciones, la recepción de su arte ha sido abiertamente hostil o, en el mejor de los casos, paternalista.

A pesar de los recientes proyectos de intercambio binacional propiciados por el TLC, la visión dominante que México posee del arte chicano sigue siendo anticuada. En 1995, aún se sigue creyendo que todos los artistas chicanos realizan murales de barrio, escriben poesía panfletaria y erigen altares guadalupanos de neón; que todos hablan espanglish y bailan Tex-Mex; que todos manejan naves estilo lowrider. Se ignora por completo que existen dos generaciones de artistas jóvenes que han cuestionado públicamente las nociones convencionales del chicanismo como una identidad estática. Asunto que se complica aún más si tomamos en cuenta la influencia de las comunidades centroamericanas, caribeñas y asiáticas que, en los últimos diez años, se han desplazado a los barrios chicanos, creando —a partir de sus propias y muy sui generis expresiones artísticas— una multiplicidad de subculturas urbanas híbridas. La comunidad gay y las feministas radicales también han cuestionado la excesiva dosis de testosterona que padece la cultura chicana.

Estos procesos, desconocidos aún en el DF, nos han llevado a desarrollar modelos más abiertos, fluidos e interactivos de la (multi)identidad chicano/latina.

5.

En 1995 la mexicanidad y la experiencia chicana/latina están completamente superpuestas. Los doscientos mil mexicanos que cruzan mensualmente la frontera vienen a recordarnos nuestro pasado.(Para el mexicoamericano, el continuo flujo migratorio funciona como una suerte de memoria colectiva.) También se da otro fenómeno paralelo: el mítico norte (que para México representa el futuro) regresa al sur en busca de su pasado perdido, y en el acto de regresar, paradójicamente contribuye a la continua destrucción de este pasado que añora. O sea, una vez "chicanizados" o "desmexicanizados", muchos de nosotros regresamos a nuestra tierra natal, por voluntad propia, o por fuerza de la migra, cargando a cuestas nuestras modas, nuestro caló, nuestro rencor y nuestro arte. En el acto de volver, contribuimos al gran proceso silencioso de chicanización que actualmente se vive en México.

Esta doble dinámica, expresada claramente en la cultura popular, funciona como radiografía de la psique social. Verbigracia: los sonidos de la tecno-banda y de la quebradita (nadie puede negar que son sonidos emigrantes) al cruzar la frontera re-mexicanizan a la música chicana. Mientras tanto, el rap chicano comienza tímidamente a engendrar discípulos en Monterrey y el DF. Los cholos y los "salvatruchos"[4] en Califas, ya comienzan a usar sombreros Stetson y botas vaqueras como sus tíos emigrantes; mientras los "pancracas" (punk rockers aztecas) se expropian a la bravota la iconografía chicana clásica, la "samplean" y se comunican entre ellos en espanglish. Efectivamente, la mexicanización del norte se trenza con la chicanización del sur en una suerte de crossover sin precedentes históricos. Los ejemplos se multiplican hacia los cuatro puntos cardinales: los sonidos "norteños" de la quebradita y del rap ya se dejan escuchar desde Yucatán hasta Chihuahua; mientras las rolas de La Lupita, La Maldita Vecindad, los Caifanes, La Cuca, Tex-Tex y otras bandas chilangas son tarareadas desde San Diego hasta Nueva York. Tanto Los Tigres del Norte como Selena, "la reina del Tex-Mex" (q.e.p.d.), son venerados en ambos países. Las fronteras son rebasadas por la cultura popular. Lo incomprensible del caso es que mientras todo esto sucede, en ambos países, las elites intelectuales hacen todo lo posible por defendernos de la hibridización lingüística y la impureza cultural.

4. La juventud salvadoreña de Los Angeles.

Hablemos claro. Hoy en día las múltiples mexicanidades ya no pueden ser explicadas sin la experiencia "del otro lado" y viceversa. Como fenómeno sociocultural Los Angeles simplemente no puede ser entendido sin tomar en cuenta al DF, su barrio sur. Entre ambas metrópolis se extiende el eje migratorio más grande del planeta y la autopista conceptual con mayor índice de accidentes.

Como artistas transnacionalizados, nuestro reto es recomponer la crónica fragmentada de esta extraña fenomenología de fin de siglo.

Desde Lost Angeles,
ciudad inundada
El Supermojado number two

VIII. EL NUEVO BORDER MUNDIAL

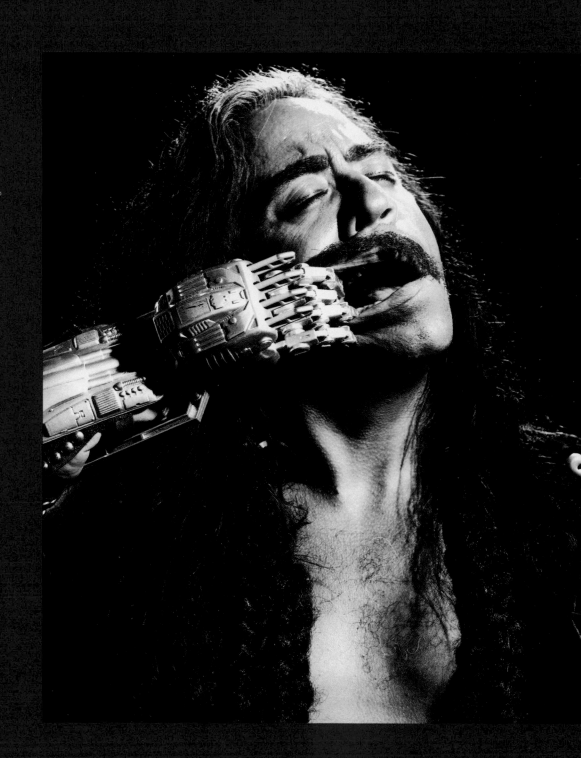

El Etnográfico II, la mano robótica de
Gómez Peña distorsiona su identidad.
Eugenio Castro.

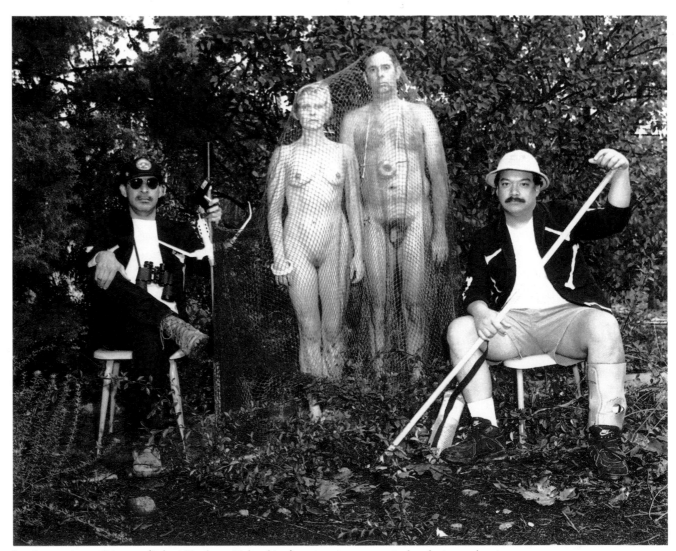

Los Antropolocos Chicanos (Robert Sánchez y Richard Lou) capturan a una pareja de salvajes anglosajones.
Cortesía de Robert Sánchez.

VIII. eL nuevo Border mundial[1]
[1993]

Si tan sólo hubiera sabido, neta, no habría venido.
Cristóbal Colón

La sociedad de fin de siglo

Imagine un nuevo continente americano sin fronteras o, mejor dicho, un continente convertido en una enorme zona fronteriza llamada "el Nuevo Border Mundial/The New World (B)order". Just imagine.

Siendo ésta la era de la pusmodernidad[2] (la modernidad infectada), todos los sistemas políticos y las estructuras económicas resultan disfuncionales. Justo en este momento, están siendo reformados, reemplazados o destruidos. No sólo el "socialismo real" se encuentra en este proceso. También están implicados el anarcocapitalismo (no confundir con el narcocapitalismo), la socialdemocracia europea, y algunos sistemas híbridos, como la democracia sexual latinoamericana.

Siendo ésta la era de la desmodernidad (del término "desmadre", que, según la definición del antropoloco Roger Bartra, significa "tanto el carecer de madre, como el vivir instalados en el caos"), la gran ficción de un orden patrocinado por el Estado/Nación se ha evaporado, dejándonos en un estado de metaorfandad. Todos finalmente somos hijos de la chingada, o sea, ciudadanos de una sociedad sin fronteras.

Sostenida mediante redes imaginarias, esta sociedad extraña, distinta de sus predecesoras, ya no está definida por la ideología, la etnicidad, la nacionalidad o el lenguaje, sino por el tiempo. Sus únicos parámetros reconocibles son las rupturas violentas como la caída del muro de Berlín, el genocidio de Bagdad y la insurrección negra de Los Angeles. La caída del viejo orden fue tan repentina y drástica que aún somos incapaces de determinar si esta sociedad en gestación es utópica o distópica y si estamos más cerca del cielo capitalista o del infierno católico.

1. El texto original en inglés fue escrito en 1993 como libreto para un performance multilingüe con el mismo título. Incluía notas técnicas de actuación, modulación de voz, vestuario y luces. Apareció publicado en el libro *New World Border*, 1996. La traducción al español de Linda Zúñiga apareció en la revista *Zurda*, sin las notas técnicas.
2. Término acuñado por Rogelio Villarreal.

Deambulo sobre este rompecabezas desordenado en estado de apendejamiento agudo y de embriaguez. Intento encontrar mi nueva voz utilizando estrategias que van desde la antropología inversa hasta la ciencia ficción chicana; del periodismo chafa al arte del performance. Fracaso.

EL TRIUNFO DE LA GRINGOSTROIKA

Agua fresca del Canadá y petróleo barato de México...
El coctel del Tratado de Libre Comercio, ¡carrramba!
Fragmento de un anuncio de la Comisión del FREU

Inspirados por los tormentosos cambios del bloque exsoviético, los vientos de la gringostroika[3] han alcanzado todos los rincones de nuestro continente. Esta transformación arrolladora nos dificulta poder llamarle a este continente "nuestro", ya que las diferencias entre "nosotros" (U.S.) y "ellos" resultan difícilmente discernibles. Las fronteras geopolíticas se han evaporado. Debido a la creación de una mega-zona de libre comercio, las naciones conocidas antiguamente como Canadá, Estados Unidos y México se han fusionado para crear la Federación de Repúblicas de los Estados Unidos. La FREU es controlada por una Cámara de Comercio, un Departamento de Turismo Transnacional y una Junta de Medios de Comunicación. La función de los presidentes está restringida a las relaciones públicas y la del ejército ha sido reducida a la salvaguarda de bancos, estaciones de televisión y escuelas de arte.

Los efectos inmediatos de esta integración sin precedentes son espectaculares: los territorios monoculturales de los Estados (Des)Unidos, comúnmente conocidos como Gringolandia, se han empobrecido dramáticamente, lo cual ha generado migraciones masivas de gringos desempleados al sur. Todas las metrópolis importantes han sido fronterizadas.[4] De hecho, ya no existen diferencias culturales visibles entre Manhattan, Montreal, Washington, Los Angeles y la ciudad de México. Todas parecen el downtown de Tijuana un sábado por la noche. Las antiguas distinciones geopolíticas entre el primer y el tercer mundos, vestigios de un arcaico vocabulario colonialista, han sido superadas. La legendaria frontera entre los Estados Unidos y México, conocida afectuosamente como la Cortina de Tortilla, ha caído por su propio peso. Los trozos de la gran Tortilla (más bien la gran Tostada) son ahora souvenirs sentimentales que cuelgan de las paredes en casas de turistas imbéciles como usted.

3. Movimiento continental que plantea una reforma estructural del capitalismo salvaje estadunidense.
4. El proceso de fronterización también es conocido por algunos sociólogos como "calcutización".

Los cientos de miles de Mexican POWs (prisioneros políticos) han sido finalmente liberados. De hecho, muchos de ellos ahora ocupan importantes puestos dentro del nuevo gobierno.

El espanglish y el ingleñol han sido proclamados lenguajes oficiales de la FREU. La controvertida iniciativa de ley titulada "Espanglish Only" —que en 1992 proscribió el uso del inglés en Gringolandia— pronto se esparció a lo largo de toda la Federación. Televisa, CNN y la CBC se han unido para crear Reali-TV, el imperio más grande de medios masivos sobre el planeta, encargado de difundir las proclamas del Nuevo "Orden" Mundial. Y como si esto fuera poco, las líneas aéreas United, American y Continental renunciaron a su hegemonía y se integraron a nuevas compañías como Mexicannabis de Aviación y la sorprendente aerolínea The Alaskan-Patagonian Shuttle. La realidad parece una película cyber-punk codirigida por José Martí y Ted Turner bajo la influencia del LSD; y yo, un insignificante romántico postmexica, no puedo evitar preguntarme en voz alta y por centésima ocasión, ¿acaso estamos más cerca que nunca del Art-maggedón,[5] o estamos simplemente experimentando los dolores de parto del nuevo milenio?

EL neonacionalismo

Ante la retórica globalista de la administración del Nuevo Border Mundial, atestiguamos el resurgimiento de movimientos ultranacionalistas. Quebec, Montana, Texas, Puerto Rico, Aztlán,[6] Yucatán, Panamá y todas las naciones indígenas se han separado de la nueva Federación de Repúblicas de los Estados Unidos. En un abrir y cerrar de ojos, brotan por doquiera microrrepúblicas independientes.

Verbigracia: las ciudades gemelas de San Diego y Tijuana se han unificado para formar la República Maquiladora de San Diejuana. Hong Kong se reubicó en Baja California para formar la poderosa nación de Baja-Kong, que actualmente es la productora más grande de kitsch turístico y electrodomésticos. Las ciudades de Los Angeles y Tokio comparten un gobierno corporativo llamado Japángeles Inc., a cargo de supervisar las operaciones financieras de la comunidad de la cuenca del Pacífico. La República de Berkeley es la única nación marxista-leninista que queda en el planeta. Las poblaciones caribeñas de la costa este —incluyendo a Nuyo-Rico y Cuba-York— han formado la Nación Pancaribeña Independiente. Esta nación

5. El fin del mundo de acuerdo con el mundo del arte o el fin del mundo del arte mismo.
6. La tierra original de los nahuas para los chicanos se localiza en el suroeste de los Estados Unidos.

acepta de buena gana a todos los refugiados de Haití y Miami. La Florida y Cuba ahora comparten una junta corporativa con el extraño nombre de "Lenin, Mas Canosa y Asociados". La megaciudad de México, DF (Detritus de Fecalis), ahora Tesmogtitlán (del náhuatl tesmog, contaminación; y titlán, lugar), con sus cincuenta millones de habitantes y sus doscientas millas cuadradas, está actualmente negociando su independencia de la FREU.

El pasado mes, la histórica Conferencia para la Paz Multicultural se llevó a cabo simultáneamente en varias ciudades a lo largo del Nuevo Border Mundial, habiendo sido todas enlazadas mediante tecnología de video-satélite. El objetivo principal fue iniciar el doloroso proceso de limar los resentimientos interétnicos y sofocar la histeria producida por los cambios de la gringostroika. Se establecieron cinco principios fundamentales:

1. Ninguna nación, comunidad o individuo puede reclamar pureza racial, sexual o estética.
2. Las fronteras de los territorios que recientemente obtuvieron su independencia deberán ser respetadas como límites políticos simbólicos, más no culturales o económicos.
3. A partir de enero de 1995, todas las fronteras de este continente habrán de abrirse.
4. Todas las repúblicas de la FREU operarán con una única moneda corriente: el poderoso peso exmexicano.
5. A pesar de que sólo quedan unos cuantos, se debe otorgar igualdad de derechos civiles, derecho de voto y educación multicultural gratuita a los miembros de las minorías monorraciales de origen angloeuropeo.

Se les ha pedido a todos los países miembros de la FREU que pongan en práctica estos principios inmediatamente. Aquellos que no cumplan serán castigados con un severo embargo.

EL "MELTING PLOT" VERSUS EL SANCOCHO DE MENUDO

Esta nueva sociedad se caracteriza por migraciones masivas y relaciones interraciales exóticas. Como resultado, surgen nuevas identidades híbridas e intersticiales por doquier. Todos los ciudadanos mexicanos se han vuelto chicanos o chicalangos (half chicano, half chilango) y todos los canadienses son ya chicanadienses. Todos son ahora fronterígenas, o sea, nativos de la gran frontera. De acuerdo con la revista *Transnational Geographic*, el setenta por

ciento de la población del Nuevo Border Mundial está compuesto por indocumentados y hasta un noventa por ciento puede ser técnicamente considerado como mesti-mulato, esto es, producto de la mezcla de por lo menos cuatro razas.

Tal es el caso de los locuaces chicarricuas, que son hijos de padre puertorriqueño y madre chicana; y también los innumerables germanochurianos, descendientes de alemanes del Oeste y de chinos manchurianos. Cuando un chicarricua se casa con un judío hasídico, su hijo es llamado hasidic vato loco; y cuando un belga transterrado se casa con una chicana, el vástago es llamado belgachica, lo que se traduce vagamente como little weenie. Entre otros grupos significativamente grandes, se encuentran los anglomaltecos, los afrocroatas y los japtalianos.

La vieja noción del melting plot ha sido reemplazada por un modelo más congruente con los tiempos: el del sancocho de menudo. De acuerdo con este modelo, la mayoría de los ingredientes logran deshacerse, pero algunos trozos están condenados a flotar en la grasosa superficie del caldo.

Los angloeuropeos más necios que se resistieron al amor interracial se volvieron una microminoría nómada. Terminaron emigrando al sur, para trabajar en maquiladoras y expendios de fast-food por menos de 200 pesos la hora. Se les conoce peyorativamente como waspanos, waspitos, wasperos o waspbacks.[7] Sus derechos civiles y laborales son constantemente violados. De acuerdo con un informe reciente sobre los derechos humanos, los waspanos constituyen la mayor parte de la población de las prisiones en los estados del sur (que abarcan lo que anteriormente se conocía como México). Esta alarmante anglofobia se basa en la falacia absoluta de que "ellos" han venido a robar "nuestros" trabajos. La verdad es que ningún híbrido en sus cabales, incluyéndome a mí, consideraría trabajar por tan ofensivos salarios.

ROBO-raza

Los nuevos jóvenes transcontinentales son verdaderos cyborgs de la cultura global. Su estilo de vestir es una combinación sui generis de nostalgia lowrider tipo A, heavy metal futurista y motivos ultraétnicos. Conocidos comúnmente como robo-raza, raramente aman,

7. White Anglo Saxon Protestant.

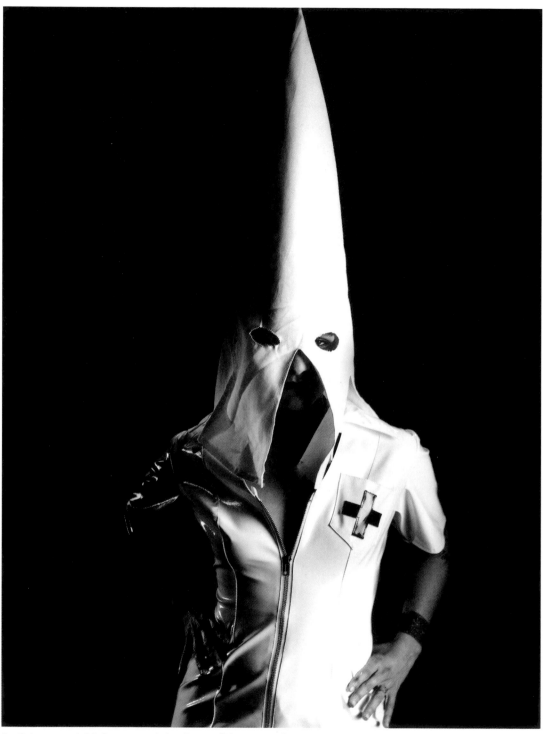

La Enfermera del Laboratorio de los Deseos (Alice Joanou).
Eugenio Castro.

hablan, ríen o lloran. Son despistados, delgaditos, sumamente bien parecidos y estilizados. Cuando deciden hablar, utilizan un solo lenguaje; una mezcla de espanglish, franglé y portuñol, sazonado con caló y fronterismos expropiados del chino, del tagalo, de la jerga corporativa y de los medios de difusión.

Debido a su fluidez en este esperanto fronterizo, un joven de São Paulo no tiene ningún problema para comunicarse con un adolescente de Montreal o San Diejuana. Ninguno de ellos, sin embargo, podría leer esta crónica, ya que está escrita en un español muy académico. Para ellos, yo soy un monostat, que literalmente significa "un viejo pedero monocultural". Ya que tanto el español como el inglés son ahora considerados como linguas polutas, este ensayo bien podría ser interpretado por algún censor oficial como literatura contrarrevolucionaria.

La robo-raza anda en gangas (pandillas),[8] definidas ya sea por su apariencia (como es el caso de las Tortugas Ninja posmodernas), o por sus hobbies, tales como Los Narcovideotas. Cuando la robo-raza no está durmiendo o rolando en el Gran Centro Comercial del Olvido, muy probablemente está conectada a sus videowalkmans portátiles de tercera dimensión. Su objetivo principal es evadir la realidad número uno, un eufemismo de lo que solía llamarse "realidad social". Dependiendo del contexto, esta realidad social puede significar guerra, ecocidio, indigencia y hambruna generalizadas, sida, soledad absoluta o cualquier combinación de los factores anteriores.

Estos jóvenes están demasiado embelesados con sus juegos de realidad virtual como para poder digerir las experiencias viscerales del racismo. Lo que han ganado en tibieza existencial lo han perdido en pasión por una causa, y lo que han logrado en fluidez perceptual, ciertamente lo han perdido en profundidad conceptual. Son los hijos de la gringostroika y del Art-maggedón, los nuevos ciudadanos de la nada horizontal. La siguiente operación los define muy bien: cero compromisos + cero convicciones = identidad bajo cero.

Afortunadamente, sus inmunidades vivenciales los han capacitado para evitar todo encuentro frontal con cuestiones de raza, sexualidad e ideología. Ellos sabrán lo que hacen.

8. Término acuñado por la policía estadunidense para describir a todo joven menor de 18 años.

La transcultura oficial

TV or not to be, ésa es la cuestión.
Lema de Reali-TV

Dos fuerzas culturales primarias emergen de estos cambios: la Cultura (con mayúscula) y la "otra" cultura. La primera, impuesta desde arriba, es una cultura unificada de los medios de difusión. Se transmite simultáneamente por Reali-TV, Radiorama, videoteléfono, interneta y fax, y promueve una versión idealizada y despolitizada de lo que somos y de lo que podemos ser.

Actualmente, está en boga "la amigoización" del Norte, mejor conocida como el jalapeño fever. Esta campaña publicitaria promueve productos latinos sexys, inofensivos y llenos de colorido, cuyas variantes van desde los populares tacos-en-cápsula y el chile en spray, hasta las Fridas inflables y los hologramas de mariachis desnudos. Esta moda funciona como un substituto de la armonía racial y ayuda a disipar temporalmente el Horror Vacum que permea a la sociedad actual.

Atrás quedaron los viejos días del "nuevo orden mundial", en los que fascistas elegidos democráticamente, como Belse-Bush y Ma-Margaret Thatcher, practicaban la política del pánico para mantener a la población sumida en un estado de ansiedad permanente. ¿Recuerdan la antigua guerra contra las drogas, la invasión de Panamá, la crisis del sida y el genocidio de Bagdad —las cuatro miniseries más exitosas producidas por la Casa Blanca?

Las cosas realmente han cambiado. La CIA ha unido fuerzas con la DEA para crear un estudio cinematográfico mucho más grande que se especializa en la producción y distribución de utopías políticas. Ellos comprenden que la estrategia más efectiva de control social —en un mundo de miedo generalizado como el actual, donde ya no quedan fronteras que nos separen de "ellos"— consiste en la producción de tele-espejismos y simulacros de coexistencia feliz.

Pero no nos pongamos demasiado sombríos. También debemos ver el lado positivo de la transcultura oficial. El arte del libre comercio puede ser adquirido por correo electrónico. Podemos viajar a través de todo el continente en un fin de semana mediante la visita a una expo. La cultura popular híbrida finalmente ha penetrado los canales principales de la Reali-TV. Las bandas antes marginadas que se especializan en punkarrachi, discolmeca y rapguancó tocan regularmente en funciones de la Casa Blanca y son apreciadas por la gran

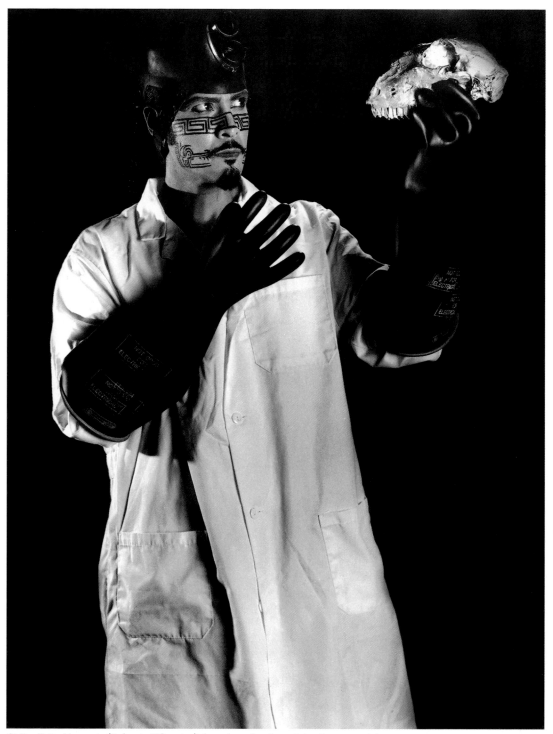

El Dr. Fritz Mangole (Roberto Sifuentes) descubre el cráneo del primer caucásico en EU.
Eugenio Castro.

mayoría de la población. El programa *Pura Bicultura* alcanza por lo menos a quinientos millones de hogares en doscientos mil ciudades a lo largo del Nuevo Border Mundial. Radiorama Transcontinental, el canal experimental de la Radio Nuevo Orden, con su impecable sonido holográfico, transmite regularmente audio-graffittis, óperas-rap en espanglish y etno-musak 24 horas al día. La verdad, resulta imposible aburrirse, por más que uno lo desee. La verdad ya no sabemos qué pensar.

Arteamérica, sociedad Anónima

Como reacción a esta transcultura oficial, un gran pulpo invisible con un millón de tentáculos ha emergido desde "abajo", y cientos de pequeños focos de resistencia popular aparecen por doquier. Juntos, constituyen "otro" continente artístico dentro del Nuevo Border Mundial. Se autonombran Arteamérica, Sociedad Anónima.

En los barrios de resistencia (versiones contemporáneas de los quilombos de antaño)[9] cada cuadra tiene su centro comunitario clandestino, donde los jóvenes fugitivos, llamados robo-raza II, publican una revista anarquista en láser-xerox, editan videos experimentales caseros sobre la brutalidad policiaca (sí, estimado lector, la brutalidad policiaca todavía existe) y transmiten programas de radio pirata por encima de las frecuencias más populares de la Radio Nuevo Orden. Estos centros clandestinos son constantemente saqueados por la policía, pero de inmediato la robo-raza II transfiere la acción al garaje de junto. Aquellos que son fichados ya no podrán conseguir trabajo en Los Centros Comerciales del Olvido. Y aquellos que son atrapados con las manos en la masa son enviados a las clínicas de rehabilitación ubicadas en la periferia, donde son sometidos a un proceso de socialización instantánea a través de videos empedagógicos (del verbo empedar, que significa "forzar a alguien a que tome"; y del nombre maya agogic, que significa "hombre sin ser").

Debido a que el mercado del arte fue clausurado, los artistas ya no son requeridos como creadores de imágenes. La mayoría de ellos ha canjeado el arte por oficios más útiles. Se han vuelto fronterólogos, o sea, expertos en cruces de fronteras, antropólogos vernáculos y diplomáticos interculturales. Algunos de ellos, los más avezados en las nuevas tecnologías, colaboran en secreto con la robo-raza II como "piratas mediáticos".

9. Microrrepúblicas independientes creadas por esclavos libertos en los siglos XVII y XVIII.

Debido a un programa de contrainteligencia puesto en práctica por el antiguo dictador Belse-Bush, la antigua red de "espacios de alternativa cultural" también fue desmantelada. En ausencia de estos espacios, los performeadores (del espanglish "mearse sobre el público") más exitosos ahora se presentan con rockeros Tex-Mex en arenas de lucha libre y plazas de toros abandonadas. Como la Reali-TV no cubre estas presentaciones, podemos decir que técnicamente no existen.

Lo único que queda de la vieja cultura alternativa es un canal porno-izquierdista llamado Televisión de Acceso Púbico. Se especializa en telenovelas marxistas de corte pornostálgico. Como la mayoría de la gente ha sido desexualizada y despolitizada, sólo el 0.001% de la población ve Televisión de Acceso Púbico. Es muy triste. Tristísimo.

Arte, identidad y alta nostalgia

El arte sobre la identidad étnica o sexual se ha convertido en alta nostalgia. Toda ciudad importante posee un museo de arte multicultural que presenta exhibiciones clásicas sobre las últimas tres décadas, como un recordatorio de lo que era la cultura antes de que la gringostroika destruyera todas las fronteras y categorías. Entre las exhibiciones itinerantes más populares, están *Tres mil artistas exminoritarios, Lo mejor de la pintura fundamentalista chicana (de 1968 a 1989), Triple opresión: gays, lisiados y mexicanos* y, por supuesto, la nueva exhibición del Museo Maquiladora de San Dollariego intitulada *El arte chicanglo de la frontera*. En el Museo de la Identidad Perdida de la ciudad de Los Angeles se inauguró una muestra muy controvertida: *Artistas cleptomexicanos de principios de los noventa*. Incluye a treinta importantes pintores angloamericanos cuya sensibilidad e iconografía misteriosamente se asemejan a la de sus contemporáneos mexicanos. Fem-Arte, un colectivo de feministas devotas de Frida Kahlo boicoteó la apertura para protestar por "la imperdonable ausencia de mujeres anglosajonas en el vasto panorama cleptomexicano". En la protesta utilizaron corsés metálicos y se perforaron los pechos para dramatizar su sentimiento de sacrificio colectivo.

De vez en cuando, estos museos presentan grandes exhibiciones eurocéntricas con títulos insensibles, como *La vanguardia europassé, Neo-geo: un arte folclórico posindustrial, Escultura minimalista: arte protestante en una sociedad agnóstica,* y *Los transvanguardistas alemanes: una especie en peligro de extinción.* A estas exhibiciones casi no va nadie y no parecen cumplir ninguna función social que no sea la de satisfacer los extravagantes caprichos de curadores iconoclastas.

Dos antropólogos chicanos: Richy Lou y Bobby Sánchez están organizando una atrevida exhibición con el título de *Esplendores: tres mil años de arte caucásico*, pero se enfrentaron a una tremenda oposición. Los artistas de las minorías anglosajonas los acusan de ghettoización y tokenismo (ambos, términos intraducibles). Nadie se escapa a esta nueva ola de racismo. Una crítica chicana del periódico minoritario *The New York Times* incluso me acusó a mí de "latinocentrismo", por no haber incluido waspbacks en mi último performance. Mi respuesta fue tajante: "Lo siento, pero su obra no es lo suficientemente buena".

EL nuevo paganismo

Debido a su incapacidad para adaptarse a la gringostroika, tanto el protestantismo como el catolicismo terminaron por extinguirse. Como una reacción al vacío espiritual creado por el gran cambio, somos testigos del retorno de las religiones paganas. Por doquiera, nuevas deidades híbridas son adoradas por las confundidas masas.

Tezcatlipunk,[10] el dios de la cólera urbana, es muy popular tanto en Aztlán como en Tesmogtitlán. Funkáhuatl,[11] divinidad azteca del funk y del groove, ha sido coronado como el santo patrón de Califas (la California habitada por chicanos). La estrella de pop Madonna ha reencarnado en Santa Frida (Kahlo). Ella ronda por las desamparadas avenidas del primer mundo en busca de personas que sufren de ampollas y estigmas de identidad y los cura. Chichicolgatzin, santa patrona de nudistas y exhibicionistas, es la gurú-esa de una secta ecofeminista de la república de Nuevo México. Krishnáhuatl, el dios del karma, es reverenciado a lo largo de toda la Federación en cientos de tecno-ashrams donde, por una módica suma, se ofrecen "los diez pasos hacia la claridad total". Estos ashrams están infestados de euronihilistas y gringostánis (suicidas gringos hinduizados).

El gran santuario para Juan Soldado, santo patrón de mojados y cruzafronteras, se encuentra justo donde solía estar el cruce fronterizo de San Isidro. Con proyecciones de imágenes holográficas, el viejo santo fronterizo le recuerda a la gente lo que alguna vez fue una experiencia sumamente peligrosa: el cruce del tercer al primer mundo, del pasado al futuro, o viceversa. ¿Lo recuerdas?

10. El alter ego del artista y rockero chilango Sergio Arau.
11. El alter ego del artista y rockero chicano Rubén Guevara.

Los hippirricuas (hippiosos puertorriqueños) de la Nación Pancaribeña Independiente, se quejan de lo que ellos perciben como un predominio de la teología mexicéntrica. A cambio, ellos proponen una mitología basada en el Caribe que incluya deidades como Tecnochún y la Yemayá de Loisaida (el antiguo barrio nuyorriqueño de Manhattan). Esperemos que este conflicto teológico intralatino no desencadene un conflicto armado, como sucedió hace unos años en Irlanda o en el Medio Oriente.

Las mafias

El miedo a lo incierto genera sectarismos y contribuye a la formación de mafias. Sus miembros solían ser parte de la elite cultural durante los años del dictador republicano Belse-Bush. Aunque extremadamente distintas unas de otras, estas mafias comparten un sólo objetivo: regresar al pasado (mítico) para experimentar una ilusión óptica de continuidad y orden. Los siguientes son algunos ejemplos (nótese que todavía utilizan la vieja nomenclatura para autonombrarse):

La elite de los artistas minoritarios de mi generación formaron un grupo llamado TGAC (Thin and Gorgeous Artists of Color). Hacen arte poscolonial con alta tecnología y organizan simposios con otros miembros de TGAC de Europa. Sus criterios de inclusión son muy estrictos. Verbigracia: A mí no me aceptan debido a mi enorme bigote "metamexicano" y a mi cola de caballo "hippiteca", ya que "revelan una obvia falta de sofisticación". Tanto las miembras de MAEO (Mujeres Anglosajonas Expertas en la Otredad), como los GMW (Gabachos Multiculturales de Wyoming), proclaman que ellos son los únicos responsables de la liberación de los veteranos del VCRI (Víctimas Célebres del Racismo Institucionalizado). Este grupo fue formado por miembros distinguidos de varios grupos exminoritarios que ganaron competencias de victimización en las olimpiadas multiculturales de 1992.

Incapaces de tolerar el gran cambio, los violentos miembros de la LSH (Liga Suprematista Heterosexual) se volvieron underground. Algunos periodistas especulan que pidieron asilo político en Alemania e Inglaterra, pero, para su sorpresa, encontraron aún más gays y "gente de color" por allá. Formada por poetas exsandinistas en el exilio, la mafia de Berkeley: LCS (La Cosa Sandinostra) sobrevive de la venta de kitsch político y de CD-ROMS revolucionarios (no debemos confundir a esta mafia con los tradicionales "sandalistas", que literalmente quiere decir: "esos gringos barbados con zapatos indígenas de plástico").

Los miembros del BAL (Born Again Latinos) defienden una identidad ultra-latina en un momento muy delicado en el que el esencialismo ha sido prohibido por el Estado. Son muy militantes, y se sospecha de ellos por los recientes atentados a varios museos de arte multicultural.

La hermandad secreta CHAELA (Chicano Aristocracy from East Los Angeles) cree que Jesucristo fue el primer pocho,[12] y que los chicanos somos la raza elegida. Su líder, llamado Gran Vato, está actualmente purgando una condena de por vida por conspirar para derrocar el Nuevo Border Mundial. Localizada en la República Independiente de Harlem, la RNA (Real Nación Africana) afirma que todo el continente africano se vendió a los intereses occidentales y que ya no es lo suficientemente "africano". Incluso plantean que la verdadera africanidad sólo puede existir en el nuevo mundo, o sea, el suyo. Esta organización no debe ser confundida con la otra RNA (Real Nación Azteca), que es un grupo de antropólogos de la UCLA que juran poseer "el secreto azteca de la vida", el intraducible "tajoditzin".

Los mafiosos se conciben a sí mismos como los únicos radicales auténticos que quedan en un mundo de entrecruzamientos ideológicos. A pesar de que sus grupos son muy pequeños, confían en que la gringostroika pronto se esfumará y en que el viejo orden será restablecido.

Los intelectuales han comenzado a preguntarse por qué el nuevo Estado no sólo tolera estas mafias, sino que además les dona fondos clandestinamente a algunas de ellas. Sospecho que el comportamiento separatista y antagonista de las mafias le ofrece al Estado la justificación necesaria para legislar el pluralismo y la hibridez de una forma cada vez más autoritaria.

Cada mañana me despierto en un mundo distinto al del día anterior. En la medida en la que el Nuevo Border Mundial se transforma y recompone ante mis ojos, en esa medida mi lenguaje se hace progresivamente más inepto para describirlo. Mis metáforas ya comienzan a sonar a viejos clichés. Temo que muy pronto, mi única habilidad cognoscitiva digna de confianza será mi imaginación y que mi único comportamiento social aceptable será mi obra de performance. Si esto sucede, ya no podré comunicarme con mucha gente en la realidad número dos. Para sobrevivir el vértigo del presente, quizá tenga que unirme a una mafia o a una religión pagana. Quizás lo que más temo es que, para el año 2000, esta crónica parezca un cuento de niños.

12. Aquel que bastardiza la lengua española.

ESCAPE FRONTERIZO 2000

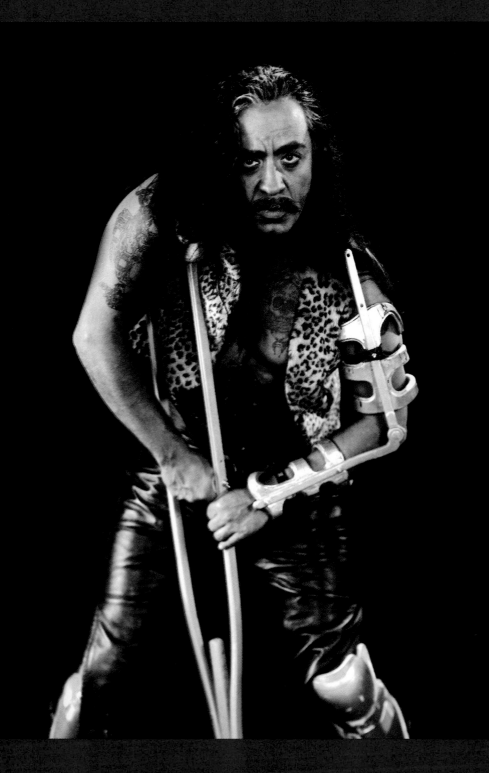

El Indigente (Guillermo Gómez Peña).
Eugenio Castro.

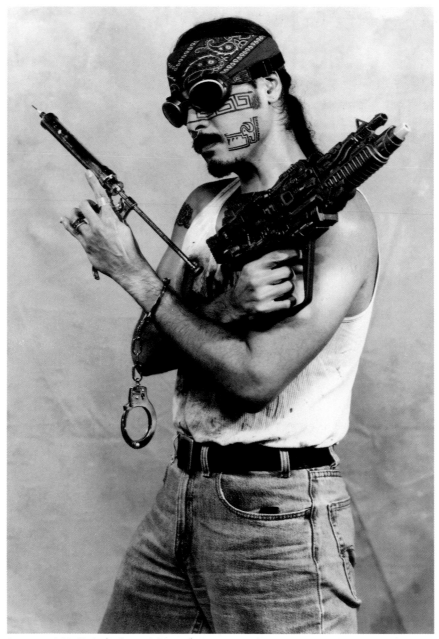

Supermodelo Cholo (Roberto Sifuentes).
Eugenio Castro.

IX. escape fronterizo 2000
Fragmentos de Las Crónicas del Departamento de Estado Chicano
[1996 – 1998]

nota de los editores originales:

Los Archivos del Departamento de Estado Chicano están disponibles con base en la Iniciativa de Libertad de Información 3A de 1999. Sin embargo, cualquier material considerado como delicado o "clasificado" ha sido borrado por los censores del DEC antes de que el público tenga acceso a ellos. Los textos faltantes se indican a través de una notación en el documento [**Censored/en inglés**].

Adicionalmente, censores on-line pudieron haber alterado o borrado contenidos del correo electrónico en el momento preciso de la transmisión. Apenados en extremo, esperamos que el lector pueda leer entre líneas e imaginar los contenidos ausentes.

La primera versión de estos archivos fue publicada por la editorial Artspace a finales de 1996. Esta versión es considerablemente más descriptiva y exacta. Hemos decidido no traducir los e-mails escritos en inglés por razones clasificadas. Por el momento el autor se halla escondido somewhere in the Otay triangle. Tanto el Servicio Secreto Chicano como las milicias anglosajonas lo buscan afanosamente.

1.

Estimada Chuca99: Estoy experimentando una crisis de identidad frente a mi *lowrider* 'Chevi 69' laptop —la peor en meses. Escucho el último álbum de *Jesus and Mary Chain*, sampleado con rancheras clásicas, y todas mis veladoras en forma de calaca están encendidas. Cuarenta y cinco por lo menos. Estoy deprimido esa. De hecho, estoy a punto de borrarme a mí mismo del Infobanco en la Internet-a del Departamento de Estado Chicano [DEC]; y por favor, no seas tan naïve como para preguntarme cual es... **Censored**

Te estoy enviando estos últimos correos electrónicos sin ningún propósito estético-político. No espero que los contestes todos. (Probablemente tienes que atender a muchos otros etnocyborgs en crisis.) Verás que ellos (mis correos electrónicos, no los etnocyborgs, matizo) también sufren de una seria crisis de identidad literaria. Le pregunto a mi ser virtual #3 y te pregunto a ti (o a quien sea que tú puedas "ser" en este momento): ¿Acaso son estos fragmentos de un poema de ciencia ficción en busca de forma, o piezas de una elíptica carta de

amor sin destinatario? (Es imposible —e ilegal— ser "directo" hoy en día...) ¿Acaso son extractos del guión de algún performance en proceso, o más bien partes de un documento altamente clasificado que... **Censored**. Por el momento, todo lo que puedo decirte es que partes de su contenido quizá sean ilegales. Pero ya no me importa. De hecho, al momento en que los abras pueden muy bien haber sido censurados, editados o ligeramente alterados. Como nadie cree en la objetividad o en la integridad hoy en día, hay una ligera posibilidad de que... **Censurado**. Además odiaría caer en la trampa de **Censurado** una narrativa épica, pero me encantaría caer en tus brazos. Sé que esto es imposible.

PS: Cosa extrañísima. Han comenzado a "traducir" lo "censurado".

2.

I see my dark, hyper-Mexican face reflected in the bright, liquid screen of my lap-topica. I look sharp, chido in an old-fashioned way, acá bien 1960's charromántik in black & white, but extremely perplexed — like you, like all of us. Is perplexity different from fear? (Spending all this time on-line has made me so foreign to my own inner world. I just don't know anymore.) ¿Is it possible to experience fear in virtual space? I mean real fear, cause I'm scared shitless of **Censurado**

3.

Corre el año de 1999 en Amerikkka —"Ham-e-rrica", de acuerdo con mi sobrino (Generación Mex rockero, el Ricardiaco) "la nación del tecno-odio y las disputas innecesarias". Él leyó en algún lugar una declaración contundente de un líder de la cibermilicia MIT: "El ciberespacio está contaminado. Dot. Ya no es una zona privilegiada para blancos como antes. Dot. Cada día se parece cada vez más al mundo exterior".[1] Esto significa que el cyberespacio está totalmente controlado por el DEC; o sea que es oscuro, proletario y harto peligroso; y su lingua franca, agárrate robo-chola, is espanglish coloquial, masticado así bien cybersabrosso.

1. 40% chicano; 15% "otros" latinos; 30% negro; 10% asiático; 3% nativoamericano; 2% otros (cifras del Departamento de Demografía y Estadística de la Universidad de Aztlán Liberado).

http://www:caliente/100% hornyficado/
a 2 metros de mi ataúd de neón
I wish to say,
sin ti en ti me muero,
sigo muriéndo-me lenta/mente
mi mente lenta/osahana
ante la triste pantalla de mi Mac 947-HPX
agonizan-te pregúnto-te:
¿Es posible morir en el cyberespacio?
¿Irías a mi funeral?
¿Aún recuerdas la textura, la temperatura de mi piel de cobre?
¿Recuerdas la comunicación pre-digital, jaina?
Los besos en el esfínter sideral, las caricias ambidiestras, el bolero dance, así, bien pegaditos,
el meyers con cola, el cuero negro y... **Censurado**.

PD: Instalado en el cyberespacio estatal y el anonimato literario, me mato.
PD 2: Recién me hice un tatuaje bien Aztec high tech. Conecta la cámara see you/see me esta
noche, pa' que puedas verlo. Aún palpita como tu hermosísimo cho... **Censurado**
(TEXTO FALTANTE)

EL HUALLAGA—CHIAPAS—TIJUANA—LOS ANGELES—THE BRONX—THE MOHAWK NATION—ETC.

4.

Coatlicue 39: para darte algunos antecedentes políticos, en caso de que no tengas acceso a otros
archivos de Neta memoria:[2] Nosotros, acá en el norte, hemos entrado en una era posdemocrática;
vivimos en un mundo sin teoría, sin estructuras, ni contenido. El estado/nación es puramente una
metaficción nostálgica; las fronteras fluctúan y el clima varía justo en el momento en que escribo. Neta. Es el fin del mundo —y de la palabra— tal como los conocemos. *Cambio.*

El TLC fue una explosión furibunda, una pachanga trinacional que terminó en una riña trilingüe.
Ahora todos los implicados están crudos y ninguno recuerda exactamente lo que pasó. *Cambio.*

2. Otros archivos de la Inter-Neta incluyen: La Memoria Histórica de Califas; Nostalgia Aztlaneca II; El Tratado de
Guadalupe-Marcos, revisado en 1998; y DNA chicano: chile y esperma.

¿Que qué sucedió exactamente? El clan de Salinas está en la cárcel con García Ábrego y los hermanos Arellano Félix. *Cambio.*

Siguen apareciendo esqueletos en puntos clave, a lo largo de Mexamérica. La migra y la DEA eran la columna espinal de toda la operación. *Cambio.*
Tú lo sabías. Todos lo sabíamos. *Cambio.*

Exiliado en Bosnia con su excolega Helmut "sin fronteras" Kohl, Billy Clinton pasa sus horas de soledad absoluta tocando "Stand by me" en el sax tenor. *Cambio.*

Patricio Buchanan (¿recuerdas al pinche orate/vendedor de carros/merolico callejero transfigurado en televangelista?) ahora es un exdictador exiliado en Alemania, Johannesburgo o Mississippi (por cierto, los negros en Sudáfrica, al igual que sus contemporáneos en Mississipi, el Bronx, Washington, D.C. y Atlanta, han tomado el control de sus ciudades, pero este asunto lo trataré en otro e-mail).

Aayyyyy!!
Este incontrolable dolor en mis testículos **Censurado**
Aayyyyy!!
Otro día sin ti,
397 días sin que me muerdas la carne, ¡carajo!
sin que me claves tus colmillos en el pecho
...Y encima, mi incapacidad para escribir **Censored**

(Un cybercomercial de pronto aparece en la pantalla:)
QUERIDO CIUDADANO TRANSFRONTERIZO:
TUS DESEOS GLOBALES SON NUESTRAS NECESIDADES INMEDIATAS, Y VICEVERSA.
FAVOR DE ESCOGER DEL SIGUIENTE MENÚ:
IBM... INS... VHS... SDL... PRI... NBC... PMS... DHL...

(GP apaga su computadora. Se levanta. Se quita su vestimenta de Mexterminador y adopta una posición fetal en la esquina derecha del cuarto. La luz se apaga lentamente.)

5.

¿Por qué? —me preguntaste en tu último correo electrónico (me veo forzado a contestarte de manera elíptica por razones obvias):

Las realidades sociales, y mediáticas, al igual que las culturas pop y virtuales, se han vuelto indistinguibles. Se alimentan entre sí, se reflejan mutuamente, se reinterpretan las unas a las otras de manera kaleidoscópica y multidireccional. Y lo mismo sucede con la identidad (personal y transnacional)...
y lo mismo pasa con mi mente...
con mi escritura...
con...

Todas, quiero decir *todas* las ex-"personas de color" (¿qué chingados significa el "color" en el espacio virtual?) poseen una computadora personal del tamaño de una cajetilla de cigarros. Sólo un puñado de "nosotros" correríamos el riesgo de pasarnos más de siete horas al día desconectados. (¡MIERDA! ¿VISTE LA SEÑAL DE ADVERTENCIA EN LA PANTALLA? ¡CHITONA! HAZTE LA *&%$#&%)

De hecho, yo me he pasado más tiempo con mi laptop que contigo, mi querida chola internáutica. No, no es verdad. En realidad paso la mitad de mi tiempo en computadora hablando contigo o con alguien que "se siente" o "suena" como tú. ¿Pero realmente estoy hablando contigo, "conectándome" contigo, o esto del conecte virtual es sólo un proyecto más de performance del Mad Mex? Sospecho que esto no es más que otro intento desesperado de un neorrromántiko por humanizar lo que no es humanizable. ¿Acaso soy quien creo ser? ¿Acaso eres la mismísima etnocyborg que tanto amé a fines de los ochenta? Lo dudo.

Cuando recibas este correo electrónico, ¿serías tan amable de presionar tus pechos contra la pantalla de tal forma que yo pueda digitalizar **Censurado** ¿Que tienes más cicatrices en tu pecho izquierdo? Coño, let me te watcho.

Sesión interrumpida:
ALGUIEN MÁS SE HA REGISTRADO EN SU CUENTA. FAVOR DE MARCAR 1-800-#$% &&***(+$+!@*)% & NOTIFICÁRSELO A SU TUTOR, IPSO FACTO. BOB SIFUENTES IS PISSED MAN!

(GP shuts down his computer, dresses up like a Tejano dandy, bien armed con su laser sighted uzi and hits the mean streets of Califas. He's got stuff to do in Reality #1.)

6.

Today, I'm tired of ex/changing identities in the net.
In the past eight hours,
I've been a man, a woman and a s/he.
I've been black, Asian, Mixteco, German and a multi-hybrid replicant.
I've been 10 years old, 20, 42 & 65.
I've spoken seven broken languages.
I've visited 22 meaningless chat rooms.
As you can see, I need a break real bad.
I just want to be myself for a few minutes.

PS: my body however remains intact, untouched, unsatisfied, untranslatable"
THREE PAGES OF MISSING TEXT

7.

...you know very well that by the mid-'90s the White House and the Congress had become a joke. White men in gray suits screaming at each other like ugly, oversized pre-pubescents, trying to create yet another new law to take away one of our "personal freedoms" (remember the bizarre concept of "personal freedom"?), or to pass a better (nastier) crime bill (directed mainly at Blacks and Latinos), or to implement a new, experimental technique for punishing immigrants, Spanglish speakers, pregnant women, the homeless, the elderly, the gay and lesbian tribes, and "at risk" teens of color (this covers about 86% of the total population). They —los políticos de la Casa ex-Blanca (now bien Brown, ajjuuaa!!)— engaged in endless discussions about **Censored** ergonomics, nanophysics, sex in the military, interracial child adoption, or the epic menace of Japanese cars. On national television, those same guys with their big bellies and lots of make-up would discuss the size of the genitals of a newly appointed judge, attack performance artists like me for "immoral un-American behavior" (bless their hearts benditos), or speculate about the age of Chinese missiles...

(MISSING PARAGRAPH) You know, typical politics in a post-democratic era **Censored** we were already beyond content ¿qué no? All this is to say that we badly needed change, and the Chicano/Zapatista militia movement took care of it.
(SIETE PÁGINAS DE TEXTO FALTANTE)

¿Recuerdas la televisión pregringostroika? —las noticias nocturnas para retrasados mentales, ¿recuerdas? ¿Recuerdas a OJ Simpson y a los hermanos Menéndez— no la banda pospunk sino los actores históricos? (¿Actores? ¿Qué quiero decir con eso?) ¿Recuerdas a Geraldo Rivera presentando "Esta noche, y por primera vez en la historia, caníbales albinos suburbanos que se han comido a sus niños y/o a sus padres sin experimentar remordimiento"? ¿Recuerdas el pleito de Marcia, la directora de cine feminista que mató a su amante frente a una cámara de video digital y después pacíficamente se comió sus tripas? Se convirtió en "La huésped más popular en los talk shows del Oeste". (Por cierto, ¿tienes una copia de ese video? ¿Me lo puedes enviar?)

En aquellos días, los waspbacks se estaban matando entre sí como locos, mientras nosotros ganábamos terreno sigilosamente. En aquellos días, el Unabomber, Trockman (¿el machín del MM?) y Bernard Goetz eran mucho más famosos que Leslie Marmon Silko, Eduardo Galeano, Bell Hooks, Michelle Wallace, Edward Said y Andrei Codrescu (ojo: ver en el archivo anexado: "Pensamiento Poscolonial I y II").

Repito: las cosas andaban realmente mal en la tierra de las disputas innecesarias. Repito: todo esto es para subrayar lo mucho que necesitábamos un cambio, y el movimiento miliciano chicano/zapatista se hizo cargo de ello. Pero esto no necesariamente significa que nos encontremos en una mejor situación ahora, sólo porque... **Censurado**

Sesión interrumpida. La imagen digitalizada de un policía crucificado en minifalda aparece en la pantalla. Una inscripción se lee:

Desconfía de la autoridad obvia.
Confía en la autoridad sutil.
Dinos tus problemas reales e imaginarios.
Llama al 1-800-833-vato

8.

Censurado porque en este momento nos encontramos en medio de la Gran Transición, bajo el mentado "Brown House Effect". Atravesamos el Gran Humo finisecular. Todos parecemos haber perdido perspectiva, balance, visión, sentido del humor y originalidad (la autenticidad, me importa un carajo); y esta condición de pérdida by no means es temporal. Vivimos instalados permanentemente en un mundo sin teoría, sin ética, sin ritos. Los hechos disnarrativos se

mezclan con símbolos rotos y mitos descuartizados. Ya no existen el norte y el sur, la izquierda o la derecha. No hay centros ni periferias. Únicamente soledad, soledad inconmensurable, circundante; soledad que quema y avanza hasta el final de mi Marlboro.

(GP presiona su cigarro contra la pantalla de la computadora, un acto poético inútil y carente de valor performativo.)

Chat:
—No sister, ya no quedan más fronteras por cruzar, conquistar o defender —virtuales o geográficas— ni lugares para esconderse y esperar tiempos mejores.
—¿Solos?
—No. Técnicamente hablando, no estamos solos. Ahora mismo alguien, en algún lugar, probablemente es testigo de mi vulnerabilidad, de nuestras palabras, y nunca sabremos quién
Censurado
Pero ya chale con nuestra angustia chica-langa. Por cierto, ¿me mandaste el paquete?
—¡Coño apúrate!
Te recuerdo su contenido exacto:
—el CD de *banghra* con el que hicimos el amor la última vez que estuvimos juntos en Juárez.
—Cuatro piernas de pollo disecadas (de las negras)
—una máscara de gas (por si acaso)
—mis viejas botas de piel de víbora
—un frasco de Lexotan 2000 pa los nervios

Todo junto no debe pesar más de 35 kilos. Y recuerda, mi nombre no debe aparecer en la caja. Usa cualquiera de mis alias performanceros: El Mad Mex, El Quebradito, El Naftazteca, El Charrollero, el Vato Intraducible, Gringófago o El Webback. ¡Tú decides!

Espero desesperadamente algo tangible, algo que yo pueda lamer, morder o masticar cuando apague mi computadora... porque al apagarla cada noche... es un infierno. Mis memorias políticas reaparecen cada noche como arpías hermafroditas sobre mi miembro erectodáctilo...

Sesión interrumpida. El siguiente texto aparece en la pantalla:

"Su experimento social ha terminado;
sus sueños se han esfumado;
Ellos están listos para matar.

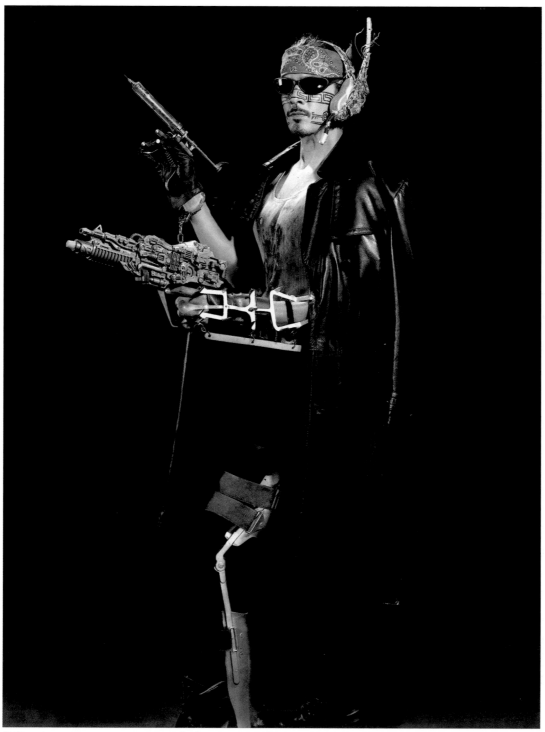

El Vato Loco de la Gestapo Chicana (Roberto Sifuentes).
Eugenio Castro.

Creen que nada ni nadie los puede detener.
Ellos son "el Frente de Liberación Anglosajona".
 Miguel Algarín, jefe de la Policía Nuyorrican.

9.

Los anglos fugitivos se las están viendo negras. Los eurocimarrones sin tarjeta de identidad nacional deben vivir literalmente bajo tierra. Finalmente, han realizado su sueño bohemio de convertirse en "otros" marginales; en outsiders románticos (pero ahora, con las consecuencias reales de su cambio abrupto de identidad). Ellos son vistos por el mainstream latino como EW's (Exotic Waspbacks), waspanos (en espanglish), etnias suburbanas o PDC's (Personas De-Coloradas). Técnicamente, ya no se definen como "blancos". De acuerdo con el antropoloco chicano Bobby Sánchez de la Universidad de Aztlán Liberado, los PDC's "son rosas, velludos, innecesariamente violentos y tribales... Les original sauvages de l'Amérique du Nord". Se ha ofrecido una recompensa de 500 dólares por cada uno de ellos —vivo o muerto. A menudo —¡agárrate!— su carne es utilizada en las fondas gourmet chicanas para preparar menudo **Censored** Es algo, podemos llamarlo tripy en ambos sentidos de la palabra y con acento británico, o sea "tripei". Ya no sé qué pensar: **Censurado** Siento que el neonacionalismo ha rebasado los limites de la decencia.

(¡Borra esto después de leerlo!)

Noticia de última hora:
"It's like an upside-down version of the Wild West out here", cries a CNN[3] reporter, live from the scene of a standoff at a ranch located on the Pacoima Anglo reservation, where members of the Chicano Secret Service are attempting to negotiate with a fringe religious faction of the Salve Cerdo Comitatus militia. "They are fierce & stubborn, but I understand them. All they have left in the compound is a few cassettes of Barry Manilow and Ray Conniff, some spam, five bottles of Wild Turkey and a short wave radio to listen to underground fundamentalist preachers broadcasting from Catalina island and National City. It's sad, very sad. And of coursísimo, the vougeristic Chicano antropologists are licking their fingers in the peryphery. We are expecting an inevitable tragedy any minute."

3. Acronym for Chicano Nationalist Network, known as "Spick'nn" by the Anglos.

Con el objeto de protegerse a sí mismos de la Furia Latina y de la omnipresente vigilancia en la superficie, los miembros del MBMC (to be a Macho Blanco is to be Muy very Cool) han creado una intrincada red de comunicación clandestina. Como parodia de las tácticas del mainstream chicano, transmiten un programa de televisión pirata en la frecuencia 524.89 que ofrece: "Doscientos pesos en efectivo por cada oficial mexicano bilingüe, vato incorporado o coyote intelectual —muerto o vivo, desollado o sin cuero cabelludo". Sus líderes son expolicías, mercenarios que sobrevivieron a la Segunda Guerra Mexicoamericana (1997-1998) o exestrellas de cine de Hollywood. Todos son ex algo. Y esto a ellos les fascina. Les encanta ser vistos como exgringos, exdominantes, expoderosos. Ahora se pueden ver a sí mismos como víctimas de sus propios temores atávicos.

10.

Me pides que te dé la lista de los nuevos enemigos hegemónicos de los exgringos milicianos. Ahí te va:

1. las eco-feministas feroces, (líder: "La Tania Jones"),
2. **Censurado**
3. los raperos militantes provenientes de Michoacán o Bali, (líder: Swami Ortega & the Chimichanga Express),
4. los acordeonistas enanos y andróginos (tex-mex), (líder: El mero Johnny Tejeda),
5. los poetas de ciencia ficción neozapatistas, *like you and I*
6. los "illegal aliens" que posan como estrellas porno o realistas mágicos, (líder: Tony Banderas),

En un tiempo en el que **Censurado** existe demasiado temor en todos lados **Censurado** estoy formando mi propio cartel.
(TRES PÁGINAS DE TEXTO FALTANTE)

Hoy estoy cansado de intercambiar identidades en la red. Durante las últimas ocho horas he sido un hombre, una mujer y una vestida. He sido negro, asiático, mixteco y alemán. He tenido 10 años, 20, 42 y 65. He hablado siete idiomas fragmentados y varias lenguas muertas. Necesito un descanso...

Sesión interrumpida. El texto siguiente aparece en la pantalla:

Quisieron defender la última frontera.
Primero se fueron hacia el norte de Canadá,
luego hacia Alaska, y después a las Aleutianas,
pero no pudieron adaptarse al hielo.
Ésa fue la gran migración blanca; la última.
<div align="right">*Presidente de Aztlán Independiente*</div>

11.

La desmodernidad bartriana lo abarca todo:
soledad intraducible,
vacuidad cultural,
vértigo político,
desesperanza sexual,
placeres sintéticos,
estéticas multicéntricas,
s&m poscolonial,
un clima inclasificable... una sintaxis pésima.

Por lo tanto, la noche es sin duda alguna el sitio idóneo para "ser" y "estar"; sin fronteras ni contornos, un lugar seguro para la tecnoguerrilla y el entretenimiento ilimitado. En la noche te amo más, mucho más, mi cyberamante desconocida. Mi probable muerte, **Censurado** especialmente cuando mi vida está en peligro y mi lengua, mi lengua de cobra, mi lingua poluta, disoluta, está fuera de control.

Censurado (TOO MUCH SPANISH)... en la noche los milicianos rondan las calles de mi ciudad, una ciudad sin límites, sin nombre, sin gobierno, sin autoridad reconocible ni departamento de policía; sin iglesias ni cafés; sin coherencia arquitectónica o sentido histórico propio. ... no, no estoy hablando de Los Angeles o Dallas. Estoy hablando de mí mismo, de mi ciudad interna, de la megalópolis de mi conciencia, en donde palabras como "alternativo" y "marginal" perdieron su significado y su peso moral hace mucho tiempo. Conclusión: It's all a humongous peryphery! (¡MIERDA! ¡BORRÉ UN PÁRRAFO POR ACCIDENTE¡ ¡FUI YO, NO TE ASUSTES!)

12.

Las milicias finiseculares son tan diversas como lo fue alguna vez la "sociedad dominante" anglosajona. Aún existen los racistas obvios, del tipo "macho-paramilitar", pero también tenemos a los muy bien comportados yuppimilicianos (igualmente armados y mucho más peligrosos) y a los milicianos Magna Computera (ejem: los chicos demenciales IBM y la Tropa MacWorld). Incluso hay otros más extraños, como los milicianos *nouvelle* heavy-metal, la disco-nostalgia miliciana y la milicia andrógina retro-lounge. También están, el Desorden Menonita, la AA Milicia Briaga, los milicianos New Age, los Vaqueros Sadomasoquistas, "Patriotas Unitarios Gay" , "Los Rabinos Armados de Detroit", incluso hay milicianos tipo *nerd* ("Mocos Armados"). Esta última categoría es una de las más insidiosas: muchos de sus miembros son brillantes y mustios, y pueden pasar fácilmente por simpáticos nerds vagando por una tienda de computadoras mientras plantan bombas del tamaño de un microchip. Un grupo cree que **Censurado**
(TEXTO FALTANTE)

La Intifada chicana, en su mayoría musulmana y fundamentalista (no me preguntes cómo sucedió esto), aún se encuentra activa en la vieja frontera sur (aunque la franja fronteriza es bastante más ancha hoy en día), formando inexplicables alianzas con integrantes de la SB (Supremacía Blanca) **Censurado** sin derecho alguno a voto **Censurado** Falanges de musulmanes negros y del movimiento neoindigenista ARDE también están negociando con ellos.
—¿Por qué?
—No estoy seguro. Quizá sus creencias espirituales y sus discursos maestros están de alguna elíptica manera apuntando hacia el monoteísmo político, lo cual **Censurado**

El mensaje siguiente aparece parpadeando en la pantalla durante diez segundos:

PENDEJO:
TIENES UNA NECESIDAD COMPULSIVA DE ENUNCIAR Y CREAR CONCEPTOS E IMÁGENES EXTREMAS.
LO QUE NECESITAS ES INTEGRAR TODA ESTA INFORMACIÓN ENCICLOPÉDICA A UN SISTEMA
MORFOSINTÁCTICO COHERENTE. POR EL MOMENTO ESTE TEXTO DIFÍCILMENTE PUEDE
CONSIDERARSE LITERATURA. MUCHO MENOS EN ESPAÑOL. ¡SUMO PENDEJO!

¡Mierda! Nos regañaron gacho. No les hagas caso. Todos los milicianos comparten una característica dominante: la falta absoluta de sentido del humor. Sus objetivos políticos incluyen: a) deshacerse de "nosotros", los morenos hegemónicos; b) reinstaurar la

monoespiritualidad puritana como la fuerza que guía al gobierno; c) instalar microgobiernos autónomos, o sea, implementar la mentada política "bioregional"; d) aniquilar totalmente al GOBIERNO CENTRAL, el logos federalis, que está ahora completamente controlado por una junta multirracial "progresista" (whatever esto significa hoy en día). Repito: palabras como "progresista", "alternativo", "radical" y "marginal" perdieron su significado y peso moral hace mucho tiempo. (¡MIERDA! ¡BORRÉ OTRO PÁRRAFO ACCIDENTALMENTE!)

PS The militias keep moving North...
 my identity freefalling towards chaos.
 Chaos is always North.
 Don't trust them. Don't you trust them!

13.

No entiendo por qué sigues haciéndome todas estas preguntas. Me estás balconeando gacho. ¿Acaso me estás haciendo un examen ideológico o qué? ¿Qué toda esta información no esta disponible en tierras sureñas?

Silencio virtual.

Ahora me toca a mí preguntarte retóricamente: ¿Aún me amas? ¿El amor puede sobrevivir en el espacio virtual? ¿Recuerdas el sabor agridulce de mi saliva? ¿Tienes algún archivo de sabores?

Sesión interrumpida. Tres números ocho gigantes aparecen en la pantalla. El mouse se congela. Luego aparece una ventana con la siguiente máxima:

RARAMURI, RENGA MORTE 2000

14.

Censurado porque ya no existen estructuras en la Casa Café (the Brown House). Las decisiones políticas clave están siendo tomadas por siete militantes "de color": 1) Inalcanzable, "la Directora", una performancera chicana oriunda de Texas, está llamando a la raza a las armas desde su claustro virtual. Nosotros únicamente podemos hablar con ella vía

videófono. Ella es esencia digital pura; belleza fría, calculada, inmortal; su autoridad, incuestionable; sus karatecas piernas, invencibles. Punto. 2) El comandante Bob Sifuentes, un vato loco proveniente del San Fernando Valley se encuentra a cargo del Departamento de Comunicaciones de todo EUA (los Estados Unidos de Aztlán). Incluso este texto —cuando lo leas— ya habrá sido revisado por él y por su grupo de siniestros editores, encabezado por José TT, "el Semántico". 3) Al lado de Bob Sifuentes, se sienta K.Chan, "la china chola", posfeminista cinta negra de karate y exproductora de punk proveniente de Wachingón, D.C. De acuerdo con el periódico de minorías *The Washington Post*, ella "sabía demasiado y conocía a mucha gente que no sería incluida en el Gran Proyecto". (Nota: durante el periodo de resistencia, "la china chola" se ganó una reputación como "la Posmo-Matahari".) 4) Su comadre, Cristina *King* Miranda, ex dominatrix de Puerto Rico Libre, encabeza el nuevo Departamento de Inmigración. "La King" es políglota en ambos sentidos; y ama a los enanos salvadoreños que hacen el amor con los calcetines puestos. Es bien sabido que la King es particularmente cruel con los anglos —la gente rumora que "es porque ella misma es mitad anglo". 5) La *Ruby* Martínez, célebre teóloga de la liberación de los transgresores de género y primer sacerdote travesti ordenado en la iglesia católica, encabeza el Consejo Unido de Iglesias Falangistas, una organización (exmarginal) que ahora desempeña un papel importante en la política teológica transnacional. Más de mil falanges religiosas —desde Santería Inc. hasta Robótica Vudú pasando por la Iglesia del Shinning Jalapeño y la extraña secta corporativa de Ciberchamánicos Cía.— se han unido para enfrentar al virulento movimiento clandestino llamado El Derecho Cristiano. 6) Junto a la Ruby se sienta una figura enigmática que opera con el nombre del Mexterminator (tú sabes a quién me refiero). Excantante de quebraditas y narcobrujo, este Mad Mex invencible fue un gran héroe de la Segunda Guerra Mexico-Americana. Junto con sus colegas Supermojado, Superchicana Dos y Vatomán; el Mexterminator venció a Migrasferatu y a sus patrulleros fronterizos. Su legendaria convocatoria para "una semana sin mexicanos" fue crucial en el desmantelamiento de las industrias turísticas, culturales, agrícolas y de la construcción anteriores a la gran guerra. En la película *Los Vampiros de Pacoima* puedes constatar que el Mexterminator mató con su jalapeño/láser gun a Jean Claude Van Damme, a Arnold Schwarzenegger y a Sylvester Stallone en la misma escena. Chingón el chuco. 7) El miembro más reciente de la junta es el mismo subcomandante Marcos, el exlíder zapatista, quien ahora dirige el Buró de Asuntos Indígenas Transnacionales desde su red "La Cañada Virtuelle".

Los miembros de esta junta ejecutiva se pasan horas interminables discutiendo la naturaleza misma del proceso de toma de decisiones. Lo cierto es que nadie quiere asumir liderazgo y, como resultado de esto, el objetivo final del anarquismo se ha hecho finalmente realidad:

todos rifan/no one rules. Su eslogan es: "too much sensitivity=cero acción". Es genial pero totalmente disfuncional, como el verdadero amor. Por lo tanto, xxx, el mantenimiento de nuestra frágil estructura, de nuestro orden psicosocial y de la calidad estética del proyecto se da puramente vía Internet-a. Tut est diggiiitttallleessaaa...

Batichuca, se me olvidaba, ¿abriste "los archivos siameses" que contienen la traducción completa del último "mitote" que tuvimos en la Casa Café? Me temo que Bob Sifuentes ya esté enterado de que te estoy enviando información clasific **Censurado**

Sesión interrumpida por Bob Sifuentes, Comando de Control Central:

ARS INTERDISCIPLINARIA:
UNA RAZA/UNA CULTURA/ UNA RELIGIÓN/UN FUTURO COMPARTIDO. TE ESTAMOS WACHANDO CULEBRA: SABEMOS QUE OCULTAS A DOS GRINGOFARIANS Y A TRES ROBO-PANDILLEROS EN TU ÁTICO. OJALÁ Y SEA PURO CHISME. SI NO SERÁS ACUSADO DE TRAICIÓN Y DEPORTADO A LA REPÚBLICA INDEPENDIENTE DE MÉXICO, D.F.

15.

Femma imaginaria,
Hoy intercepté un extraño correo electrónico de un anglomiliciano sin nombre. Espero que lo disfrutes:

This land that once WE (the original white Americans) called "the land of opportunity" is now ridden with fear, violence, and the smell of carne asada and guacamole. "Opportunity" is the name of a sweat shop and of a post-punk diva from Germany. Mexican vampires are everywhere, stalking my comrades at night. They suck their blood, and leave the corpses in the street... The younger corpses, mainly of Aryan looking women are sent to taquerias to be turned into fajitas.

We are being persecuted purely because of the color of our skin. The only decent job left for a blonde like me is in the underground porno-fashion industry, the last of the old colonial industries that we have left.

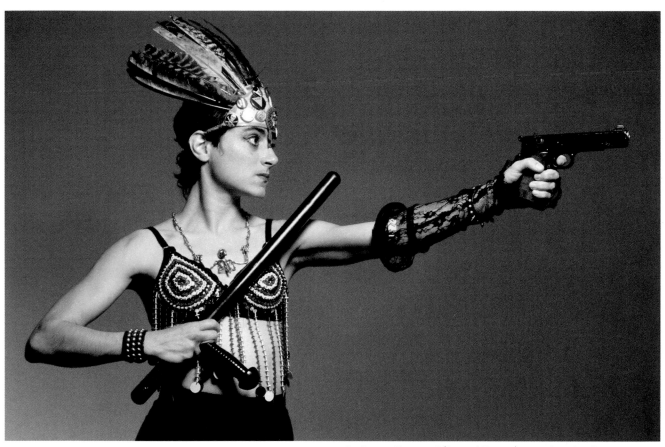

La *Super Chicana I* (Carmel Kooros), superheroína feminista.
Eugenio Castro.

PS: *Please tell PWK that 8402846380 is not available for fumigation yet. Tell him that I *)(%#%** 7 Mexicans last night. It was easy, just like in the old greaser Westerns that Dad used to watch in channel 42. I've got their heads in the trunk of my car. Ajjuuuaaa!! Chin-ga-da-da-da!! Woops! Forgive my compulsive and involuntary use of Spanglish galore. It's just that we have been so acculturated by mainstream Chicano culture that* **Censurado**

Oye, ¿reporto a este tipo al Comando de Control Central?

La computadora se freezea. Suena el teléfono.
(VEINTIDÓS PÁGINAS DE CARACTERES ILEGIBLES)

16.

Por cierto, una santera de Miami llamada **Censurado** ha estado enviándome correo electrónico infectado, dos, tres veces al día, el mismo virus con el nombre de "The Mexican Fly". Mi doctor dice que no me preocupe, que no es contagioso para los humanos. But I'm not so sure esa. Esta noche, por si acaso, le haremos una limpia a la computadora. Chayo Kicking Woman, Ernie Blinking Snake y Lobo Rabioso van a venir al chante. (Ernie se está recuperando rápidamente de los tres tiros que recibió la otra noche en la inauguración de la galería IMPAR. Los pinches críticos pensaron que se trataba simplemente de un performance. ¿Puedes **Censurado**

Recuerda que tu **Censurado** pero hoy yo **Censurado** ellos deben de estar censurando el CENSURADO hasta que nosotros no encontremos una salida al **Censurado** embalsamado en el Museo de Arte Moderno, **Censurado**

Joan from X-Artforum wrote: "GP's recent work is essentialist...keeps beating on the dead horse of cultural diversity (la moda muerta). I thought that with the collapse of FUSR, we were now way beyond race!!". Can you pinche believe it? Should I report her to the Comando de Control Central?

17.

Censurado que la única actividad que nos queda es el sexo en todas sus expresiones finiseculares; el cybersexo (sin cuerpo), o sea el sexo anónimo, sin facciones ni identidad ("sin" en inglés significa "pecado" ¿recuerdas?); el sexo sin repercusiones emocionales o biológicas; o bien, el sexo deportivo, aeróbico, intrascendente, doloroso, extremo, impersonal y sin propósito alguno; en la calle, bajo la niebla, o en la misma morgue. Y mientras más anónimo, y extraño, mejor.
—¿La muerte?
—La muerte como un elevado objetivo espiritual resulta temporalmente inalcanzable.
—¿Why?
—Aunque la muerte te parezca kitsch, cultura popular o trivia redundante, neta, no le veo otra salida a mi gran dilema. ¿Me captas, corazón digital? Por lo tanto, si me quieres ayudar, ¡bórrame!, ¡delete! o bien, prende la cámara del sistema see you-see me y... !dispárame directo en la cara!

(La computadora de Gómez Peña es apagada por un control remoto a larga distancia. El artista se friquea. El público aplaude el special effect.)

Voice over: Fucker, you are so stubborn. You are not allowed to die yet!!

18.

En los últimos diez minutos he borrado de mi memoria cibernética más de la mitad de mis correos electrónicos, los mejores, por lo que cuando leas este documento te parecerá incompleto. Pero after all, ¿no estamos todos nosotros incompletos y fragmentados irreversiblemente? ¿No somos "nosotros" meros residuos de lo que alguna vez fuimos? ¿O de lo que pensamos algún día que seríamos? Sisterica, perdona mi rrrrrrrrrrrrrrrrrrrrrrromanticismo postmexica pero siento la imperiosa necesidad de NDLVLFVL; DCM M LLL LLDLD; LL; LLLWUUGHBHDCB' 'WEOOJK N VS; MMKDKJJDCN Al, mm A [ODOPMclkco kviubklllhdgg
Me muero.
Jaina, ¿dónde andas? ¿En qué mapa? ¿En qué frecuencia? En que **Censurado** perdida en el ciberbarrio? ¿Te hallas en alguna parte del interior de este chat room tridimensional? ¿Dónde exactamente? ¡Buza! Siento que algún lector nos ha detectado, justo en este momento
(DOS PÁGINAS ILEGIBLES)

No he sido capaz de reconocer a nadie desde hace tres días. Esto, por supuesto, debe ser considerado "normal" en un "lugar" como "éste". "Aquí" todos nos vemos los unos a los otros como extranjeros. "Aquí" nadie parece pertenecer a ningún otro lugar más que al **Censurado** ".Traigo puesto mi traje de Mexterminator; mis prótesis bien cromadas. Lloro como una hiena huérfana. Abrazo a una mujer irreconocible. Sus enormes pechos rosados presionan mi corazón extranjero. Sangro. Sospecho que alguien me acaba de disparar, pero no siento dolor. Presiono mi pecho sangrante contra la pantalla. Hago tres impresiones digitales. El diagnóstico es instantáneo: tres costillas rotas; la arteria coronaria izquierda perforada; el pulmón izquierdo multiperforado del carajo. Presiono una tecla y... estoy curado, ipso facto. Entonces me pongo mi paliacate de realidad virtual chicano con el objeto de tener una experiencia panteísta. ¡Estoy inmerso en ELLA, ahora mismo! ¡Ajjúúúaaa! MISH8khyswuy79756 Después de alcanzar el orgasmo metafísico, beberé un vaso de ron y continuaré escribiendo estos correos electrónicos con la esperanza de encontrarte en algún lado. Me siento de pelos nuevamente.
(TRES PÁGINAS FALTANTES)

19.

¿Por qué?

—Porque detesto sentirme "dominante". Simplemente no puedo hacerme pasar por euro-basura, como algunos amigos latinos que se hacen pasar por "blancos". Simplemente no puedo. Incluso nadie se lo tragaría. Mi rostro es todo un arquetipo: patillas sinaloenses, bigote zapatista y tez de bronce. Mi chaleco de piel de tigre tijuanense y mis botas de víbora lo corroboran. Mi acento, a pesar de mi incuestionable habilidad para representar otras identidades, aún es completamente reconocible, como el de Charo o el de Ricardo Montalbán. Chafa de a tiro, por lo tanto **Censurado** ¡Bórrame! ¡Bórrame! *Delete*!, que me estoy volviendo loco en esta tierra de vastas geografías de odio. No me preguntes por qué, for what or ¿qué? ¡Just... bórrame!

—¿Darte una razón suficientemente buena? La ilegalidad omnipresente, el venado contaminado que me comí anoche, la jodidez de este pueblo fantasma...

—¿No aceptas mis razones estéticas? ¡Hipócrita! Te cubres de sangre, de maquillaje gótico y utilizas un sombrero de mercurio para desfigurar tus orígenes y ocultar tu verdadera identidad, y encima no aceptas mis razones estéticas para desear morir! Coño!, me ha tomado veinte años llegar al punto en el que puedo articular mi **Censurado** and you can't even **Censurado**

—I'm making no sense whatsoever?

Exit ()

No more discussion!

Renga Morte que venga de venirse y de volada.

¡Mátame mujer te lo suplico!

There is no place to hide or wait,

No more placebos or instant utopias

(I have exhausted all my videos & cd-roms)

No more discussion!

Good-bye, adieu

from virtual Aztlán,

El Mad Mex

11805704068208576940482889654191

Estimado lector: Sus archivos han sido borrados permanentemente del Info Banco Central. Es usted el último lector que tuvo acceso a ellos...

X. TEXTOS POÉTICOS Y PERFÓRMICOS

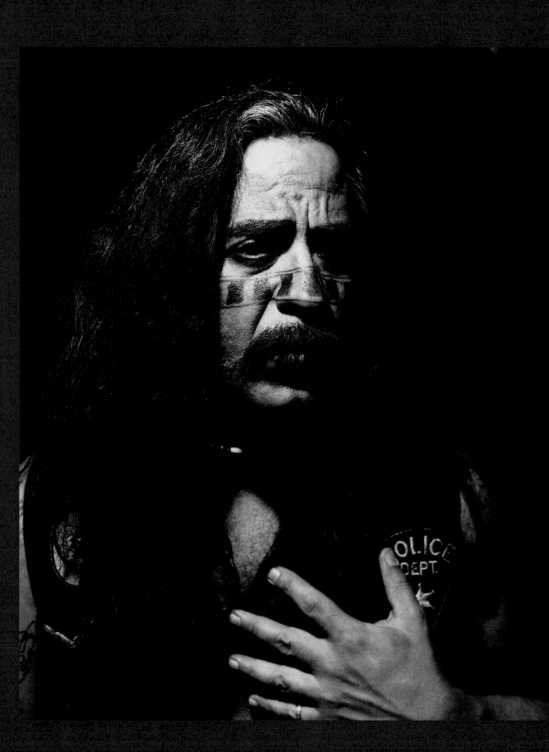

El Mexterminator
(Guillermo Gómez Peña).
Eugenio Castro.

La soledad del emigrante. Durante 24 horas Guillermo Gómez Peña
permanece en un elevador público en Los Angeles, Cal.; 1979.
Colección del autor.

TEXTOS POÉTICOS Y PERFÓRMICOS

La lógica de la partida
(México, D.F., 1978)

I

dice un poeta mexica
que la acción
es tan trivial
como el color
por lo tanto
huir no es
la mejor solución
sin embargo, la única
por lo tanto
me voy de viaje
a un país imaginario
donde los mexicanos
somos meros protagonistas
en películas de espantos
y fábulas de brujos
a la hora del café
fe
fe
se necesita
mucha fe
y poca madre
to say good-bye
but this time I mean it

II

...partir es un algo irreversible
hacia el noroeste
la muerte
o el futuro
(pausa)
pero a pesar de todo
termina uno
despidiéndose
largándose
diciendo bye al sol
al charco
a la novia
al vecindario
y con los brazos abiertos
y el corazón de fuera
es uno blanco fácil
de francotiradores extranjeros

...por lo tanto,
en este nuestro afán
por emigrar
más bien por regresar
al epicentro
partamos
en coro y fila india
en parvada y desbandada
hacia el otro lado del lenguaje

El cruce
(San Ysidro, 1978)

cruzo la línea
oscilo
de un lado al otro
de mi esqueleto
now
aguardo sigiloso
puñal en mano
en el estuario de 3 culturas

anti-paisano
I am here to conflict with your plans

Inventario de mis primeros
4 meses de viaje
(Los Angeles, 1979)

4 meses
2 amantes, una en particular
38 días de soledad categórica
1 cumpleaños cabizbajo
28 dibujos
50 acciones poéticas
5 amigos de confianza
1 perro flaco pero divertido
238 lágrimas
13 ideas novedosas
2014 carcajadas
7 montañas
10 autopistas

subtotal: un emigrante más
total: un mexicano menos

Postal
(París, 1982)

Estimado Ricco:
la vanguardia se mordió la cola
en Berlín, París y Nueva York
el fatalismo es la última vanguardia
la mort est chic
la vanguardia se mordió la cola
en Berlín, París y Nueva York
el fatalismo es la última vanguardia

thank god I was born a mestizo in the
 "3rd World"
I miss the border, digo, la retaguardia
y las enchiladas de mi jefa

En el asiento trasero de un Dodge
(San Diego, 1978)

aaahhhhhh...
Barrrbara Ann
t-t-tu vien-tre esss
un tri-tu-ra-dor
tu risa...un
graffitti in-ter-mi-ten-te
aaahhhhhh...
pero dime
por qué nunca
te cambias de calcetas?
hey Barbara Ann
un día te llevarán
a la tumba
con estas mismas
calcetas descoloridas

Performance
(Los Angeles, 1980)

en esta noche de gala
estamos todos los tercos
aquí reunidos
aún seguimos creyendo
en la bondad del criminal
en las repercusiones políticas del sexo
y en los poderes curativos del arte

existe alguna objeción?
blackout!

Postal
(Nueva York, 1983)

Madre:
un día regresaré
cargado de dólares imaginarios
invertiré mi fortuna
en algo inservible pero bello
un banco de metáforas tal vez
un club de sexo oral
o una academia de danza marina
quizá me alcance para todo
y hasta me sobre
para mi propio entierro

Graffitti intraducible
(San Diego, 1983)

I am therefore I cross
my rational for crossing is simple:
survival + dignity = migration - memory

Ocnoceni, imagen de un poster que anuncia un performance en Tijuana; 1983.
Colección del autor.

La República Flotante de Transterrania
(San Diego-Tijuana, 1984)

transterrados caminamos hacia el norte
cruzamos fronteras a empujones
buscamos lo nuestro
lo heredado y expropiado
lo traducido ilegalmente
y somos tantos
que ya formamos
una nación invisible
que nadie ha logrado bautizar

...en tierra extraña vivimos
sin tregua ni filiación
desdibujamos mapas
rebautizamos volcanes
etnias, meridianos y satélites
lo re-nombramos todo
en espanglish y esperanto
desnombramos
lo que otros bautizaron
sin autorización de los dioses

El artista fronterizo
(Tijuana-San Diego, 1983)

(Manifiesto)
el poeta ilegal
el pintor indocumentado
el mexicano que regresa o se va
el que se fue en la placenta de su madre
o en la cajuela de un Buick
el enjaulado/amortajado
el máscara de escroto y terciopelo
el bilingüe lingüe
el bicéfalo/bifálico
el que speaks Spanglish sabroso
el que spikin-inglish o te chingo
el que I don't know what you mean
el que roe su cordón umbilical
el que sangra y extraña
el que perdió su sentido de orientación
el que asesinaron cuando soñaba
inmerso en su radio de transistores
el que arroja sueños-molotov al otro lado
el que anda de visita sin visa
el que viene de paso y no pasa
el que medio pasa y se atora
el que nunca regresa
o regresa a medias
ya sin piernas
sin lengua ni memoria
ese soy yo
eso somos nosotros
los vatos intersticiales
y eso precisely serán ustedes
actores de una épica fantasma
que apenas se distingue
en el mapa de la gran conciencia
y ningún proyecto
de amor, arte o protesta
será completo
si no se realiza en ambas orillas y lenguas

Imaginarse
(Lugar inespecífico, 1985)

...por lo pronto
lo único que importa
es
imaginarse
uno
volando
de Tijuana a Sacramento
volando en espiral
de Tecate a Mission Bay
planeando
como gaviotas
imaginarse
uno
volando
derribando
helicópteros
con los puños
mordisqueando nubes
y nalgas
aquí
jariosos y acurrucados
en el Cabaret Babylon-Aztlán
(al norte del deseo
al sur de la ficción
y al otro lado del lenguaje)

El vampiro invertido
(Mexico City, 1986)

on one of my trips back to Mexico
I brought this Gila monster in a bag
as a present to my neighbor
"el vampiro invertido"
—he looked like one—
he trained the Gila monster
& developed a performance skit for the zócalo:
the monster would count to 12 with his tail
while "el vampiro" recited his very awful
 poetry
stuff like,

"Tesmogtitlán
D.F.ctuoso
Detritus Defecalis
Mexicou Cida
ecocidio sin par
parranda apocaliptic
ciudad de mi apestosa
y recontrapoluted juventuss
a ver si devienes ancianita
a ver si llegas al nuevo siglo
exiliada en tu pirámide de azufre"

& so on & so forth
until the cops arrived
& his epic ended for good.

Romantic Mexico
(Tijuana, 1987)

today, the sun came out in English
the world spines around en inglés
& life is just a melancholic tune
in a foreign tongue, like this one

ay México, rrrroooommmmantic Mexicou
"Amigou Country" para el gringo
 desvelado
Tijuana Caliente, la "O"
Mexicali Rose para el gabacho
 desahuciado
El Pasou y Juarrez
ciudades para encontrar el amor
amor que nunca existió
ay México, rrrooommmantic Mexicou
paraíso en fragmentación
mariachis desempleados
concheros desnutridos
bandidous alegris
beautiful señoritas
mafioso politicians
federalis que bailan el mambou
el rónchero, la cumbía, la zambía
en-tropical skyline sprayed on the wall
"dare to cross the Tequila border"
"dare to cross the line without your
 coppertone"
transcorporate breeze sponsored by
 Turismo
crunchy nachous to appease the hunger
Tostada Supreme para aliviar las penas
enchilidas y Mac Fajitas
peso little-eat so grandi!
where else but in Mexico

El Hamlet Fronterizo
(Playas de Tijuana, 1988)

Border Hamlet; border love; Border Park,
with my left foot on the Mexican side,
facing the formidable Atlantic, late 88
a dos voces:

"me ama/ no me ama
me caso/no me caso
me canso/ no me canso
chicano/ mexicano
que soy o me imagino
regreso o continúo
me mato/ no me mato
en México/ in Califas
to write or to perform
en Inglés or in Spanish...
I hate you; no, I forgive you,
no, I crave for you
ansiosamente tuyo,
de nadie más
frontera mediante...
te espero, mi chuca,
te sigo esperando . . .
you are it,
tu llanto, tu make-up, tus cicatrices,
(pause)
no, you are definitely not it
you don't even exist yet

(Post-script: It took me 43 years to find her)

El rey del cruce
(San Antonio, 1988)

Una yerba en el camino
me enseñó que mi destino
era cruzar y cruzar

por ahí me dijo un troquero
que no hay que cruzar primero
pero hay que saber cruzar

con tarjeta y sin tarjeta
digo yo la pura neta
y mi palabra es la ley

no tengo troca ni jaina
ni raza que me respalda
pero sigo siendo de LA

Border Brujo

(fragmento, 1988)

(Canto shamánico)
crisis
craises
the biting crises
the barking crises
(ladro)
la crisis es un perro
que nos ladra desde el norte
la crisis es un Chrysler le Baron con 4 puertas
(ladro nuevamente)
soy hijo de la crisis fronteriza
soy hijo de la bruja hermafrodita
producto de una cultural cesarean
punkraca, heavy mierda, all the way
el chuco funkahuátl desertor de dos países
rayo tardío de la corriente democratik
vengo del sur
el único de diez que se pintó
(merolico)
nací entre épocas y culturas y viceversa
nací de una herida infectada
herida en llamas
herida que auuuuulla
(aúllo)
I'm a child of border crisis
A product of a cultural cesarean
I was born between epochs & cultures
born from an infected wound
a howling wound
a flaming wound
for I am part of a new mankind
the Fourth World, the migrant kind
los transterrados y descoyuntados
los que partimos y nunca llegamos
y aquí estamos aún
desempleados e incontenibles
en proceso, en ascenso, en transición
per omnia saecula saeculeros
"Invierta en México"
bienes y raíces
bienes y te vas
púdrete a gusto en los United
estate still si no te chingan

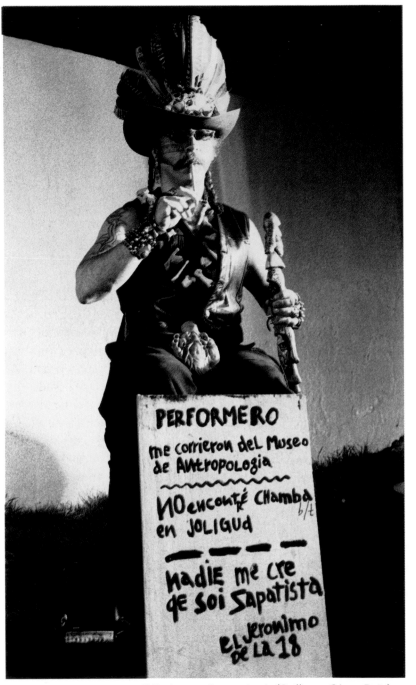

El Performero Desempleado (Guillermo Gómez Peña),
en Ex-Teresa Arte Alternativo; México, 1995.
Mónica Naranjo.

Oración binacional
(*Nueva York, 1993*)

holly mother of crises
santos sean tus senos
holly mother of random nostalgia
santas sean tus trenzas
holly mother of the first bus ride
santas sean tus piernas
holly mother of sexual awakening
santas sean tus nalgas
y santa, tu vagina espinada
holly mother of political activism
santa sea tu espalda
holly mother of the departure
santa sea tu memoria
y santos tus tennis shoes

Lección de geografía finisecular para gringos monolingües
(*1994*)

estimado lector,
repita conmigo en voz alta:
México es California
Marruecos es Madrid
Pakistán es Londres
Argelia es París
Camboya es San Francisco
Turquía es Frankfurt
Puerto Rico es Nueva York
Centroamérica es Los Angeles
Honduras es New Orleans
Argentina es París
Beijing es San Francisco
Haití es Nueva York
Nicaragua es Miami
Quebec es Euskadi
Chiapas es Irlanda
your house is also mine
your language mine as well
and your heart will be ours
one of these nights
es la fuerza del sur
el Sur en el Norte
el Norte se desangra
el Norte se evapora
por los siglos de los siglos
and suddenly you're homeless
you've lost your land again
estimado anti-paisano
your present dilemma is to wander
in a transient geography de locos
without a flashlight, without a clue
sin visa, ni flota, joder

Marcha ritual hacia el fin de siglo
(*Fragmento de* El re-descubrimiento de América, *1992*)

...aquí, tu miedo
encarnado en mi cuerpo
my body elastic
mi cuerpo celuloid
my body pasional
mi cuerpo folcloric
my body cartographic
mi cuerpo cyber-punk
my body rupestre
mi cuerpo ceremonial
my body militant
mi cuerpo metaphor
my bloody body
cuerpo adentro
me interno
en un concierto
de adioses
me amortajo
hacia el futuro incierto
adiós,
década del pánico
adiós,
siglo del progreso
milenio de la guerra
arte occidental
arte marginal...

Performance
(Tijuana, 1994)

I sit on a wheelchair...naked
wearing a NAFTA wrestling mask
my chest is covered with pintas
shit like:...
"los chucos también aman"
"me dicen el jalapeño pusher"
"Aztlán es pure genitalia"
"the bells are ringing in Bagdad"
"greetings from Ocosingo"
"too blessed to be stressed"
"don't worry; be Hopi"
"burritos unidos hasta la muerte"
"no one can like a Mexican"
"no one knows like those chica-nos"
"la ganga no morirá"
"New Orleans ain't my barrio"
"Selena, forever reina"
"to die is to perform the very last strip-tease"
"mwan vit ou crève"
enigmatic pintas, may I say
say, say,
I can barely speak tonight:
dear audience
ease my pain
lick my chest, my sweat, my blood
500 years of bleeding...
from head to toes
& all the way down to the root
I bleed
from Alaska to Patagonia
y me pesa un chingo decirlo
pero sangro
de inflación, dolor y dólar
sangro
de inflamación existencial
y mexicanidad insatisfecha
sangro
de tanto vivir en los United
sangro

de tanto luchar contra la migra
sangro
de tanto y tanto crossing borders
sangro, luego existo
parto, luego soy
soy
soy porque somos
we are un fuckin' chingo
the transient generation acá
from Los Angeles to the Bronx & far beyond
—including Canada for protocol reasons
we, the mega "WE",
we cry
therefore...
the moon
demanding restoration
& you, whoever you may be
are looking, still looking for an angry lover

Interface
(Mérida, 1994)

after the 7th margarita
el drunk tourista approaches a sexy señorrita
at "El Faisán" Club, in Mérida, Yucatán:
(bien borracho)
"oie prrecíosa, my Mayan queen
tu estarr muchio muy bela
con tu ancient fire en la piel
parra que io queme mis bony fingers
mi pájarra belísima
io comprou tu amor con mía mastercard"
she answers in very broken French:
"ne me dérangez plus ou je vous arrache les yeux!"

MacPuñal/Macario el carnicero

(Canción, San Francisco, 1995)

let me tell you, una historia
de un norteño, bien acá
su nombre era Macario
oriundo de Culiacán

por el día, fileteaba
en el barrio Soledad
por las noches se pintaba
el vato, salió puñal

de tejana, lente oscuro
bolo tie and leather pants
va el Macario por el barrio
en busca de su galán

una conbi de la migra
se parkeó around the block
5 agentes, bien armados
aguardaban al actor

una chola en la ventana
atisbó toda la acción
with her hands she told Macario
buzo man, they're down the block

MacPuñal bien enchilado
se escondió en un taco shop
los agentes lo rodearon
"fuckin' greaser go back home!

con ayuda de unos cholos
y de un mesero se les enfrentó
les gritaba "pinches guarros
come and get me, pues this is home!"

ya volaban los chingazos,
las puñaladas y hasta un tacón
one by one los destazaron
cachete, buche, tripa y corazón

por la noche hubo borlote
en la dieciocho y Harrison
todo el barrio comía tacos
without knowing where the meat came from

ahi los dejo for the moment
we'll be back with another song
otros choros, de otros vatos
en la epopeya de la migración

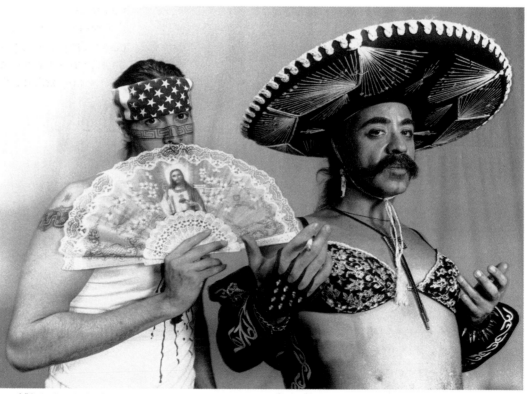

Postal "*Saludos de la Chola Coqueta y la Charromántica*" (Roberto Sifuentes y Guillermo Gómez Peña).
Charles Steck.

Hipnosis regresiva contra la nostalgia

(Fragmento de Borderama, *1994)*

(Dos voces: el terapista en negritas
y el performero en silla de ruedas)

10... ay, la nostalgia
9... la nostalgie, yea yea, wow, wow
8... protects me against the gringos, la migra, the art
 and theatre critics
7... qué fuckin chingón pasado I had
6... my past,
5... pasado,
4... pasadíssimo
3... el esss... mog que me vio crecer,
2... las chavas de la banda,
1... jariosas, tiernísimas
Please can you remember in English?
where is the fuckin' interpreter we asked for?
where is the consulate flota when we need them?
Tranquilo sultán. This is not a binational summit
see pollito, we are alone, en inglés, in this gringo
 world
Don't be so epiphanic man. Just tell me about the
 departure
la partida man, qué partida de maaadres!
my mamita man,
my land cut in half with a gigantic blade,
 gachíiiisimo!!
we live, therefore we cross
I follow you mojado
the journey tú sabes, siempre hacia el Norte
Tijuana, la Revu, la placa, los coyotes
(aúllo)
la migra man, their guns guapa, los dogos infernales
(ladro)
to' mordido bro

like you, llegué to' mordido y mojado a California
wet back, wet feet, wet dreams, that's me
they call me "Supermojado"
So now that you are on this side, what do you feel?
fear man, un culture shock de aquellas
las milicias, los bikers y demás patriotic Califeños
those vatos give me the creeps,
Where are you?
Mickey, Mikiztli, Califas, the House of the Dead
Can you be more specific?
San Diego, Los Angeles, Fresno, San Francisco,
I'm not quite sure anymore
Give me some images, feelings... go
images... tiny angels scattered all over the pavement
More!
sirens... spotlights... helicópteros...
More!!
surrounded by cops man
busted seven times, myself apañadísimo
for looking like this
for looking "suspicious"
hyper-Mexican enchilado
el Go-Mex, goooooo Mex go!
siempre horny, scared and intersticial
filled with all these ancestral memories
Give me those memories
(náhuatl)
No, that's too far back.
Something more juicy & tropical macho
conversations; entrepiernes en la playa
(gringoñol)
"ti quierrou my King Tacou Marriachio
tu poñer tu chili con carñi dentrou de my tostada
 shell"

"I lav yu jani babe, nalguita descolorida"
California fornicare sin memoria
That's juicy macho. Give me more details
earthquakes, church fires, riots, gun shots in the
 distance
more
the end of Western civilization
& then...
& then...I hit the road again
North-East this time,
via Phoenix, Denver, Dallas, Kansas City
& then, the Big Smoke, Bigg Sssmoke,
Chicago, si...cago...in Spanish still
ca-gan-do sobre la costra cultural de Gringolandia
Coño! English Only, pinche wet-back!
sin translation pues,
sin papers digo, to role, to lick, to write
Continue walking ese, where are you now?
I think I am in New York
(canto)
"start spreading the news..."
What news man? Be more specific.
I mean, what to make of all these loqueras
feel a bit confucio & lonesome tonite
where are my dear friends?
are you vatos still alive?
are your minds and hearts still intact?
yo estoy aqui muriéndome en...
America, ca, ca, ca-put, digital mortis
la gran soledad de los United
United?
pero bien united...
de los cojones, I mean
You are loosing me carnal

estamos united qué no?
You are loosing your audience GP.
These pendejos don't speak Spanglish.
Absolutely lonely es bien Ameerrican. They know!
You are using language to hide, to avoid the issue
 culero!
qué issue man?
qué tiempos nos ha tocado vivir
qué western utopía ni que la chingada
(francés chafa)
chingada-da-da,
les enfants de la chingada
sur la grand topographie de fin de siècle...ay güey!
Chitón Verlaine de Mexicali
Enough pathos & please drop the script.
It's getting real corny & cheesy.
Now GP, slowly come back to the future.
I'm holding your hand
your soul, your fragile identity...
10.-I wake up many years later
9.-with my friend CyberVato on stage
8.-in a country at war
7.-in a city at war
6.-in a neighborhood at war
5.-in an institution at war
4.-my audience is all composed
 of victims of political torture
3.-but they don't know it
2.-they don't remember
1.-they don't want to remember...
I mean, who wants to remember nowadays?
Not me man

(Blackout)

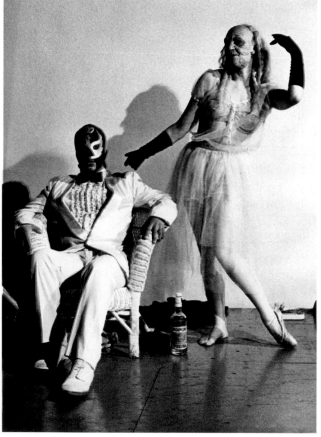

Performance Cabaret (Guillermo Gómez Peña y Sara Jo-Berman); San Diego, Cal., 1982.

Colección del autor.

Selección de dedicatorias para radio
(1988-1996)

Para: Linda Rondstadt, Honcha Latinette
Rola: "El bolero de la Coors"
From: Torcidos e Incrédulos de Chino

Para: Helmut Kohl
Rola: "Sin Fronteras"
From: Los Tigres del Norte

(Nota: Después de 1848 nos dejaron hipotecados los muy cabrones. Any suggestions Mr. Kohl? You know about borders, que no?)

Para: Salman Rushdie y Andrés Serrano
Rola: "La bala perdida"
From: El Ayatola Helms y el trío Los Tapados

Para: Major Riordan de Lost Angeles
Rola: "The Big One"
From: La Trova de Saint Andreas

Para: Charlie Salinas, el "no mames hunger striker"
Rola: "When did it all go wrong?"
From: El Comanche Marcos y la Banda Tormenta del Suroeste

Para: O.J. & Tupac
Rola: "When you thought you had it made"
 (de Willy Nelson & Julio Iglesias)
From: The Crips & the Bloods (L.A. County Jail, Crujía #20)

Para: Selena, la Reina del Norte
Rola: "Hasta que la muerte nos reúna"
From: All the bleeding hearts in the Southlands

Para: La Sad Eyes
Rola: "Ya crúzate cabrona" (corrido)
From: El Charromántico, inconsolable en Aztlán

TO REQUEST A DEDICATORIA, DIAL 1-800-NAFTART.

Fragmentos de "Califas"
(Poema épico en espanglish, 1994-1998)

I

El vato invader from the martian South

Coro:
infect oh Mexicannis
infect those güeros tercos
against the will of history
Mexicannibal-colegas
inféctenlos tonite!

my fearful radioescuchas
it's me again,
el 7 máscaras, remember?
el virus mostachón
el vato invader from the Martian South
La Momia Azteca reencarnada
Godzilla con sombrero de mariachi
& I'm everywhere partout
in your food, your drinks & dreams,
in the morning coffee & the evening news
in your blatent desires & secret fears
for all the wrong reasons
I am here
I am there
to help you remember
the way this whole desmadre got started
in the first place
in fact,
Mexicannibal colegas,
at this point in time
we have no other option but to be contagious
con la lengua, el pito y la cultura
repito:
con la lengua, el pito y la cultura
repito:
the border is open tonight
digo, pa los que quieran cruzarla

it's 1847,
and the world still spins in Spanish carnal
your ancestors,
your poor ancestors
are still unaware of their upcoming crimes
(risa siniestra)

II

La Prayer del Freeway 5
(untranslatable, ni pedo)

2 a.m. solitario at 90 miles an hour
I drive en trance, I pray:

Coro en cursivas:
Santa María, mother of dos
ruega por nos/otros los cruzadores
Tía Juana patrona de cruces y entrepiernes
ruega por ambas orillas y orificios
San Dollariego, patrón de migras y verdugos
ruega por ti, 'cause you're next
Señora Porcupina de Lost Angeles Sangrantes
líbranos del fuego y los deslaves
y deporta a estos güeros plix
Santa Barbara, virgen de nalgas tatuadas
psss prexta babe, digo, tu colonial chante
San Francisco de Asísmo, patrón de motos y terremotos
invita al mitote man
Santa Rosa, Madre del Crimen Letal,
líbranos de las balas anónimas

santos y santas de fin de siglo
que habitan el olimpo del Art-maggedon
comáos vivos entre vous
pero abran paso que ahí les voy
per omnia saecula saeculerosssss
sssstop!
(el fin del mundo
se encuentra
al final de la autopista)

III
Carta de amor a la muerte

dear x enmascarada
reina de los caminos bloqueados
this is a love song for you
la última
the song of the triple end
(the decade/the century/the milenium)
& it starts like this:

RAP:
full moon, tape two rolling...rrrrrolando

ain't living no more sin pecado
 "sin = pecado"
 "mea culpa de tanto mear"
— he wrote on an alley wall
so crunch my bones chuca sin patria
squeeze my ñonga Stolisnaya
fagocítame, traqueo-invádeme
draculébrame, amortájame con tape
que life is a dangerous vacation
a one-way ticket to East Timor,
San Salvador, Belfast, Chiapas
Port au Prince, L.A./Herzegovina,
or any other global set for our despair
decía...
dear x enmascarada,
wherever you may be
don't ever let me part again
porque si parto, ahora sí,
yo-me-la y te-la ppppparto

ay!! my broken heart
literally, clinically broken
el mapa mundi,
cracked open on a surgical table

CORO:
 "...y volver, volver, volver
 a Califas otra vez..."

(continúo rapeando con voz más tierna y contenida)

...devoted years to your pubis Raramuri
a lifetime in the sphincter of America
centuries of roaming around your neck
scratched your back to the rolas of El Flaco
wrote you poems on airline vomit bags
stuff like...
 "llorar políglota
 to cry en inglés
 entre ingles extranjeras
 recordar en español
 orar en lenguas muertas
 rocanrolear en esperanto
 signos todos de Nova Identidad"
"wait",
—said my tongue en inglés
"I meant to write in español
but I suddenly fffffforgot
aquí nomás
forjando memoria con la lengua
aquí nomás,
el post-colonial warrior
servidor que cruza y nunca llega

P.S. I:
Califas is burning again
Califas is burning
fade out

P.S. 2:
bruja, se me olvidaba
tú ya no rifas en mi lengua
since you scratched my heart
I just can't love you any more

(Balinese rock blasts out of my wounded heart)

P.S. 3:
cansado estoy
y cansado permanezco
por los siglos de los siglos
let me loose

IV
Video clip; "Untranslatable noche de rol"

cameras 1 & 2 rolling...
"the Aztec mummy strikes back"
Chapter I of the end of the beginning
of the end of America, ca, ca, caput
punto. inútil buscar la claridad
es el año del noventa y nueve
y los buitres andan sueltos

— "y yo?"
— "I'm no exception locos"

RAP:
...por lo tanto
en esta negra noche de amor minusválido
forrado en mi borrega me la rifo
busco la muerte de la identidad
la mía morte súbita
la última frontera de occidente
las oldies del 105.7 AM
busco a ciegas/me tropiezo
descubro pintas y placazos
choros y aquelarres en la octava
en la Broadway

estreno neologismos pa' abrirme brecha
pene-trading la oscuridad
sigo buscando
el texto que tanta falta nos hace
"Califas: evidencia irrefutable de la caída del imperio"
bad choice
sigo, persigo, rrrrrolando
escucho voces de viejas masacres:
Plymouth, Tlaltelolco, Wounded Knee
(El Alamo no pinta en esta historia)
palabras en lenguas muertas:
ARCO, Sanjo, Mobil Oil
Nafta, Benneton, Univision
trans-mito en vivo desde nowhere
mensajes digitales pa' los homeboys
los que habitan el intersticio

mistranslation:
something is missing here
something is wrong in this land
something is out of control
somewhere in México-Tenochtitlán
my mother is listening to Zappa
& my audience, demands an explanation

V
Mensaje anónimo en la contestadora

"América masculla sos...
no esss
U.S.
you sir!
(gringoñol)
yyyouu serrr...
si usted!
que íou soy poeta de mojados
(normal)
illegal at heart
undocumented by birth
sospechoso por tradición

thus I suggest that YOU* die in Brazil
on the last night of carnival
during your next escapist vacation
or perhaps in an orgy at Lake Atitlán
desprevenido, finiseculeando
so Mister Generic Gabacho,
turn off your TV and essssscape
if not
the natural & social forces en contubernio
will eventually get you
desprevenido, finiseculeando
digo, it's your karma man"

*YOU: Fearful reader, viewer, listener

VI
Spanglish Lesson

exit means salida
salida o triunfo
éxito or success
so exit the theatre
or die triunfante
que la salida es al sur
y el éxito a la derecha, n'est-ce pas?

ay!, exit-arte, exitarme sin éxito
so call me, you know my number
gabacha de mis sueños profilactic
you are it!
at least in a poem
you are it!

VII
Classified ad in the void

"El Go-Mex/tizo boy, servidor de aquellas
con su lengua de obsidiana, bien filossa
busca güera bilingüe perdida en sí misma
he cries for you,

demands your tender understanding
so send a photo re-tocada
cause he's very, very demanding"
the next day NAFTA came into effect
and I wrote on my laptop:
"the only bridge left between Mexico & the U.S.
es el sexo, I mean, el burrito afrodisiaco.
Lo demás es academia. punto final"

VIII
Carta vieja

looking for the primal source of my melancholy
I open a drawer
& find a letter dated September, '80
a year & a half after my original move to California
pre-dating my Chicano identity
I quote:
(I didn't care to write in English at the time)
 "querida M*:
 E.U. construye 7 bombas por hora
 inconcebibles en su refinamiento
 Nantli Ixtaccíhuatl aún no se embaraza
 y Quetzalcóatl el muy víbora
 no quiere regresar
 Madre Muerte Inmaculada
 que pianito electrocutas...
 los pendejos esperamos
 seguimos esperando y escribiendo
 waiting & writing
 aquí
 al noroeste de la página

 PD: la migra me trae finto
 mi identidad esta un poco inflamada
 y el café americano de a tiro me sabe a orines"

M: I wonder who is this M who appears in so many early
 poems of mine?

Robo-lenguaje post-colonial
(1999)

*(Imagine el lector un lenguaje sincrético
conformado por una extraña mezcla de caló,
inglés, español, francés, latín y náhuatl;
uno de los posibles lenguajes del futuro.
What would it sound like?)*

y es que la neta escueta?
plus o moins
aquí o allá
ceci, cela
que esto que aquello
ici/ là-bas
que tú que yo, I mean
not really not really wanting to decide yet
'cause
for the moment machin
aujourd'hui
tlacanácatl el mío
Il Corpo Pecaminoso
hurts un chingo
specially my feet
íkchitl
pero también otras partes del cuerpo-po-po-ca
capiscas güey?
tenepantla tinemi
y es que la pisca existencial esta ka..ka.
so drop your fusca mujer
et fiches-moi la paix
y hagamos la paz
con la lengua
easy babe,
I mean, ici
dans la voiture sacrée, la rrranfla
my toyota flamígero...

toyó-tl
la salle du sexe transculturelle
my lowrider sanctuary
tlatoani, I say
je n'ai rien à declarer
translation:
ponte chango y observa
las normas de la convivencia mortal
en el Barrio Universal,
apunta:
jamás de never meterse con las chucas de los cuates
jamais
jamás aburrir a tu público
jamais, jamais
never look back in the crossfire
y sólo chupar bajo techo
cho, yo, je suis titlahauncapol
el gran borracho intergaláctico
l'ivresse metaphysique
so have a drink monsieur
que El tepo One states:
porque aquí
dans le pays de transterranie
se reinventan todos los significados
& all the nasty words
they reinvent themselves
by talking, los cabrones
los que nos robaron la lengua
cest irreversible mister X
I don't speak Spanish no more
mais oui, je parle français...
un peu pe pendejo
per omnia saecula saeculeros

EL mexterminator,

ANTROPOLOGÍA INVERSA DE UN PERFORMANCERO POSTMEXICANO,

escrito por Guillermo Gómez Peña,

con introducción y selección de Josefina Alcázar,

incluye un permiso de trabajo por tiempo indefinido y una visa

permanente para ingresar a las pesadillas transfronterizas.

La edición de esta obra fue compuesta en las fuentes

Filosofia, Matrix y Triplex y formada en 12:13.5 y 12:16.

Fue impresa en este mes de abril de 2002

en los talleres de Compañía Editorial Electrocomp, S.A. de C.V.,

que se localizan en la calzada de Tlalpan 1702,

colonia Country Club, en la ciudad de México, D.F.

La encuadernación de los ejemplares se hizo

en los mismos talleres.